U0069252

讀人讀景

阮義忠

自序

讀人・讀景・讀書

年紀漸長，發現人是從眼睛跟膝蓋開始老的，視力模糊，經年不斷的晨間運動也從快走變成漫步。時下出版物的字級太小，看來特別吃力，翻個一、兩頁就頭昏眼花。讀書時間比以前少，讀人讀景的興味卻愈來愈濃。用心觀察周遭的人、事、物，體會到的東西跟看書又不同。

當大陸的《深圳商報》找我寫專欄時，《讀人讀景》便立刻蹦出來。前後兩年多，一星期一篇文、圖，在編輯的催促下，竟也累積了不少篇章，集結成為本書。

三年多來奔走大陸，除了在各城市開班授徒，也在朋友、學生的幫助下成立了攝影人文獎，首屆頒獎典禮於二〇一六年十一月二十六日在烏鎮木心美術館圓滿。接下來要努力的就是排除萬難，持續不斷地辦下去。

儘管事情多，我仍然抽空寫了大量的文字。人們好奇，為何我能有這麼多的靈感？其實，我只不過是在說故事；《人與土地》、《台北謠言》、《失落的優雅》、《正方形的鄉愁》等圖文書，都是藉著老照片在回憶往事。

《讀人讀景》（南京譯林出版社以《雲水讀年》為書名發行簡體字版）卻不同，一篇篇全是面對日常生活瑣事時的有感而發，照片、文字都是最新創作。依截稿期而定，寫作地點為旅館、機場候機室、隨證嚴法師行腳途中，或是閒坐家中對著自己的倒影發呆時。

那段期間的心境與寫作經驗可謂相當特別，看見的任何事物好像都跟自己有關。幾朵雲、一根羽毛、一截枯樹、一堆破石頭彷彿都在跟我說話。捷運中的乘客、誤闖車廂的蝴蝶、在台北藝術大學的最後一堂課都可成為內容。我不僅看見，還恭敬地將它們當成一部部的經文在讀。

工作愈多，閒情愈少，往往還得靠著翻閱枕邊簡體版的《雲水讀年》安眠。讀每一篇文章時，我都有如進入執筆的當下。此時不禁感覺，讀書還是很重要的，因為它幫我把遠去的心境找回，給予我新的力量。

目錄

無

非

般

若

新店溪畔撿石頭

拍照多年，讓我養成時時觀察周遭的習慣。人見過幾回就會有定見，印象很難扭轉，倒是景物看似一成不變，卻會因天候和心境不同而有新貌。

家搬到新店後，我的晨間運動從游泳改成河濱快走。有陣子，岸邊突然出現一撮撮高疊的石堆，還可見到一位舉止魯鈍、穿著有點邋遢的婦人口中念念有詞，沿著河岸一步一甩手中的礦泉水，整個人的心思彷彿都被封在某個角落，忘了照顧儀容。看來是在誦經、灑淨，小石塔應該就是她堆的，於都市河灘展現世界屋脊的禮敬，沒有相當的激情是幹不了的。小石塔愈堆愈多後，放眼望去，新店溪畔竟也憑添幾許高原氛圍。但這新生物與河川管理規定不符，沒多久便被一一推平，原本透著神祕的石頭回歸平凡，那位婦人也不曾再現身。

平凡的日子裡實藏有奧祕。接連數日陰雨，有一天光線透亮、空氣清澈，溪水的潺潺也格外悅耳。太陽從獅仔頭山後浮起，晨曦將悶了幾天的濕氣蒸發出來，原本昏沉沉的河石突然醒甦，粒粒散出輕煙，彷彿大地在吐納。向陽、背陽的石頭彷彿有盈有虧

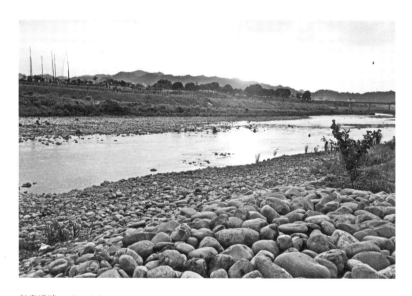

新店溪畔　二〇一二年七月

的星球，一望無際，讓一切幻如浩瀚宇宙，溪水的耳語正是天籟。

我就是從那天開始撿石頭的。又重又沉，雙手只能捧一顆，於是原本的隨興有了

斟酌。要就找大小適中、形狀能配合家裡靠窗陽台的。這個客廳外的小角落是光線最足、

最宜觀賞碧潭吊橋及山景之處，我卻最少踏足。裝潢不當使原本就小的空間顯得更窄，

即使將吊籃搖椅扛走、南方松棧板換成鵝卵石也未能滿意，直到地面改鋪榻榻米、牆

面鑲鏡，整個空間才豁然開朗。如今，這裡已成為我每天醒來喝第一杯咖啡、等待破

曉的靜思天地。

尋尋覓覓，眼光掃到了河邊被挖土機劈過的石頭。傷痕雖然平整，卻讓渾圓的石塊

彷彿缺了一角。蹲下來打量這塊不完美的石頭，想起證嚴法師的《靜思語》：「缺口的

杯子，換個角度看還是圓的。」頓時有了主意。

半塊石頭擱在榻榻米上，果真妙透了，石頭有了飄浮的意象，蘭草有了流動的錯覺；

草與石都增添了原本沒有的韻味，擺在窗旁的原木板凳也因而被襯托得更有質感。萬物

相依相存，美因醜而彰顯，完美仗著殘缺而存在。新店溪畔那半塊半塊的破石，正等著

與某人某物相逢，彼此彌補，互相依存。

我總共只撿了六塊，再多一塊就嫌擠了，優雅會成庸俗。教書近卅年，最常告訴學

生的就是：「攝影是減法的藝術，要從一眼看盡的現象中盡量刪減，直到再少就單調，再多就累贅。」生活之道不也是如此。

天空的樂章

隨證嚴法師行腳全台，漫步時間在彰化靜思堂期間會改成中午，因為前方是車水馬龍的省道，無法散心，後方是田野，晚上一片漆黑。雖然夏天日正當中不好受，冬天又海風猛烈得倒著走，我還是很高興能在白日看清這條田中央的產業窄路。

這兒是彰化縣秀水鄉鶴鳴村三塊巷，地名、路名都好聽。秀水我在一九八一年來過，是次美麗的冒險。在彰化客運車站，我看著牆面上的大地圖，哪個地名好就往哪兒走。

在前不著村後不著店的省道旁下了車，只能選條田埂裡走。秋收已過，稻田裡盛開的油菜花一望無際，細細碎碎的黃花瓣隨風搖曳、片片成浪，美不勝收。幾個孩子在花田裡放風箏，風太大，風箏老是倒頭栽，幾下就砸爛了。我跟在他們後面走啊走的，竟來到一個叫做陝西村的小地方。渡海來台的先民，在台灣的每個角落都或深或淺地刻上了牽掛故土的印記，讓我每每在無意之間踩上他們的足跡。

再訪秀水鄉已是二〇〇〇年，與一群慈濟志工隨證嚴法師巡視粗胚已完工，正準備細裝的道場。印象會如此深刻，是因一位營建志工陪同某大學的建築系教授前來，鉅細

騖遺地解說、建議，如何將中庭加蓋木造屋頂，以增加使用空間。證嚴法師在中庭現場

來回踱步，從每個角度觀察建築模型，苦思良久終於做了定奪，並當場說法。

開示的大意為，中庭之美妙，在於將四季變化、晨昏光線都納為道場空間的一部分。

舉目望去，屋瓦、簷角、天空、飛鳥都是景觀；加個頂蓋就什麼都看不見了。當時的我

雖接觸慈濟不久，也忍不住暗自叫好。建築之巧就是講究關係，梁與柱的關係、地面

與牆面的關係、室內與戶外的關係……，應當處理的是景與物的相互關係，而不是它們

的個別存在。

彰化靜思堂啟用後，我便經常隨師而來，深感因緣不可思議。當年首訪秀水鄉的

下車處，竟然就在附近。這回全台歲末祝福之行，在此安單三夜，對這條漫步小徑看

得更仔細了。

三塊巷？真是奇怪的名子！本來應該是叫「三塊厝」吧，代表在開發之初，這兒有

三戶人家。現在住家仍舊不多，倒是一畝畝的田中央常出現鐵皮屋小工廠，且任何路口

都供著小土地公廟，間或還有幾座墳。從墓碑上刻的字看來，祖籍還都標列著對岸；落

地生根已多少代了，仍然不忘本。

這條路人車都少，只要碰上了，無論是摩托車還是小轎車都會停下來問：「你要去

哪裡？我載你去比較快！」我就笑著婉謝，說飯後散步，幫助消化。遠遠聽到雀鳥合鳴，

原本細細弱弱、嘰嘰喳喳，加入的鳥愈來愈多後，竟成了嗡嗡作響的混音，引我前去。

才走近，棲在樹叢中的群鳥瞬間散開，於天空中畫出奇妙的圖案，然後各自落於電線上，

有如五線譜上的音符，編著淡藍色的天空樂章，邀我參悟生命的奧祕。

秀水鄉鶴鳴村三塊巷　二〇一三年二月

我最關心的那棵樹

整條新店溪畔，有棵樹是我晨走經過格外留意的。它距離溪床與路面都不近，周遭也沒有其他的樹，孤伶伶地立在堤岸上，讓我懷疑它原本是株沒人理會的小草，歷經不知多少年的風吹雨打太陽曬後，出人意外地長成了樹。

會對它更加好奇，是因為二〇一二年八月的蘇拉颱風。風勢雖然不強卻帶來豪雨，導致溪水暴漲、氾濫。河濱公園、網球場、籃球場全都災情慘重，布滿了淤泥及順水而來的樹枝、雜草；有一段步道的路燈，還硬生生被折斷了柱子。

許多樹被連根拔起，唯有這一棵，被水蓋過的樹幹像刀削那樣光禿禿的，沒被淹的樹梢卻依然枝葉茂盛、綠意盎然，讓人不禁為它強韌的生命力讚嘆。被大水削過的樹幹再也生不出新枝，於是，這株兩三層樓高的樹就成了奇特的景象，彷彿一個特別細長高瘦的人頂著一頭亂髮。但我總覺得它是希望的象徵，無論環境多麼嚴苛，始終屹立不倒。

然而，最近我卻為它擔起心來。春天都來了，那掉光葉子的枝枒怎麼還沒冒新芽？是

因為氣候怪異，時冷時熱，影響了正常循環，還是得了病？最壞的情形就是，壽終正寢了！

近年來喜歡看樹、觀自然，跟約翰・羅斯金（John Ruskin，一八一九—一九〇〇）很有關係。

這位英國維多利亞時代的著名思想家、藝術史家，在二十四歲那年就寫了一本使他聲名大噪的書《現代畫家》（Modern Painters）。舉世知名的英國藝術史家肯尼斯・克拉克（Kenneth Clark）在著作《文明的腳印》（Civilisation）中，有一段談及羅斯金的非常好的話：

「羅斯金認為，自然不但按道德律運作，並且還會向世人顯現此種道德律。可是，如今沒有人再把他的說法當作一回事了。羅斯金說：『使一棵植物各個部分互相合作的力量就叫生命。生命的強度依賴著互助的強度，互助一停止，所謂的毀滅即開始。』我覺得他從觀察中所得到的道德啟示，就像《聖經》中的訓誡一樣神聖不可侵犯。正因如此，自《現代畫家》出版後的五十年內，羅斯金成為了當年的先知。」

自然有如一部天書，一草一木一花都是一個世界，都在說法。那天，我站在這棵樹旁仰望，極目搜索，終於在樹枝糾結的枒椏上發現幾粒小芽苞。一隻孤鳥棲上來東張西望，為光禿禿的它平添一股生氣。

相機雖然已握在掌心，我卻靜立不動，耐心等待鳥兒轉到適當姿態。最起碼也得像隻鳥才行，否則拍出來就是一坨黑。數位相機有秒差，按快門的那一刻，其實跟捕捉到

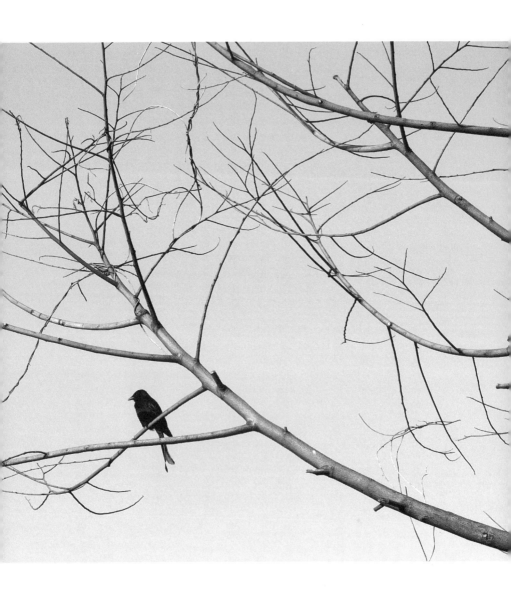

的那一瞬間並不一致，因此，還得算好時差、配合好鳥的動作，才能不失敗。和諧並非天作之合，得來全不費工夫，而是彼此調整、互容互讓才能達到的境界。人類與環境、與彼此的相處之道，應該也是如此。

新店溪畔　二〇一三年四月

七星潭的石頭

接連下了一星期的雨，台灣有些地方或是積水、或是道路坍方，其中又以中部橫貫公路、東部蘇花公路的交通中斷對遊客影響最大。報載，大陸遊客到花蓮必造訪的太魯閣，連門都進不去，但大老遠地來了，總得找個好地方玩，遊覽車便一輛接一輛地開到了七星潭。這讓我想起，一個多月前在那兒的美好時光。

這十多年來，整個台灣我跑得最勤的地方就是花蓮。每次來去匆匆，不是在靜思精舍，就是在慈濟的靜思堂、醫院或學校捕捉證嚴法師的身影，著名風景區幾乎未曾駐足，直到前一陣子北京友人來台自由行，才得以瀏覽了幾處。

「我們最想看的就是海，尤其是太平洋！」對住在大陸的朋友而言，接近海不容易，而台灣島民看海可方便了，開車幾十分鐘就能聽到濤聲，吹到海風；東岸看到太陽從海面浮起，西岸可看到夕陽落海。在我的老家宜蘭縣頭城鎮，只要風向對，鎮上任何角落都會聞到太平洋龜山島的硫磺味。夜幕低垂，萬籟俱寂，海浪拍岸聲綿綿不斷傳入耳中，催人入眠。

海是台灣人生活的一部分，從小到大都在那兒，一點也不希罕，但朋友們的渴望之情，讓我也受到了感染。先在台北逛幾天，然後內人就著手安排花蓮之旅。沒想到臨時上上網，就幸運地訂到六張來回花蓮的火車票及位於七星潭的旅館。七星潭本是安靜的小漁村，如今依然維持著簡單純樸的面貌，因有新月形的海灣，所以又稱月牙灣。好不容易在本土當一回觀光客，才曉得台灣的旅遊業服務這麼好，一下火車就有人開車來接。

號稱「離海最近」的這家旅店，真是近到走十來步就到沙灘了。進房才嚇一跳，推開門，一大片海景就將正前方的落地窗塞得滿滿的，湛藍的海洋一望無垠。推開窗，濤聲與海風直貫而入。「活了大半輩子，還沒那麼近海地過夜！」幾個坐五望六的人開心得像小孩。真的，躺在床上還能看到海面、星空，整夜有如睡在船上。

隔天清晨走下海灘，朋友又驚呼了！整個灘面不是沙，而是大小不一、色彩多樣、紋路豐富的鵝卵石，每顆都像寶石！眾人情不自禁地撿起石頭來，一位朋友鍾情蒼穹意象，一位朋友專挑水墨畫，愛買鞋的那位則是到處搜尋鞋子形狀的。

儘管每顆石頭的顏色、紋路都不同，卻令人感覺它們之間有著相同的脈動。說不定，幾十萬年前的深山裡有塊大石頭，經年累月吸收日月精華，然後在一次大震動時崩裂

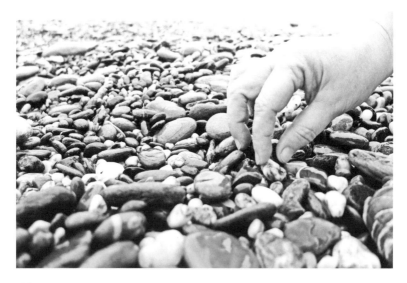

花蓮七星潭　二〇一三年五月

看天望雲

最近隨證嚴法師行腳，第一天就幾乎走了半個台灣，由花蓮到台東縱谷公路，再翻山越嶺走南迴公路到恆春。一路從東海岸到西海岸，風景有名的好，但我在車上的大部分時間卻在看雲。海岸線難免會被建築物、樹叢擋住，隨著地勢時近時遠，最美的角度總是瞬間即逝，而天空的雲只要倚著車窗抬頭，就會跟我遙遙相望。那天，我足足看了七、八個小時的雲。

台灣東部的雲實在是太好看了，跟西部的表情截然不同。西部的雲讓人覺得非常溫馴，無論是一朵、一片或是半邊天，即使高度不同，差異也不大。雲跟雲之間會漸漸靠攏，彷彿隨時想要合而為一。東部的雲則不然，每朵各據一方，形狀稀奇古怪，有各出奇招、互相較勁的味道。每朵雲都好像內部有一股不斷膨脹的力量，卻又努力壓制著，盡量讓自己維持一個得體的外貌。可是，豔陽當空，它們就忍不住想撒野了，沒風的時候還會有模有樣端坐不動，可才出現一點風，就好像有了不安分的藉口，一下子瞬息萬變。有時才低頭想了一下事情，再抬頭，它們就已經完全不是那麼回事了，幾分鐘已恍如隔日。

我很小就對雲感興趣了，因為看起來很像棉花糖，好像伸手就可以抓來吃，明知抓不到，口水已經吞了好幾回。往草地上一躺，又開始把天上的雲幻想成動物、人物、家中神案供奉的觀世音菩薩，或是廟裡的千里眼、順風耳。腦海裡浮出七拼八湊的故事畫面，愈想愈遠，還能把陪祖母看的野台戲情節連在一起。

再長大一點，就開始好奇，孫悟空是怎麼騰雲駕霧的，雲的後面到底是什麼，怎麼來的，又去了何方？當然，上了小學後就明白，雲就是水氣，不可能像厚棉被一樣讓人舒服地躺在上面，而人類也不可能在那麼高、那麼冷的地方活著。

初中迷上武俠小說後，我就不看雲了，甚至很少抬頭看天，只是低頭看書；開始接觸世界文學名著及哲學論著後，這種壞習慣變本加厲，不只不看雲，也不看周遭的人事物，任自己掉入書中世界，離現實生活愈來愈遠。勤畫插圖的階段，我仍然陷在這個泥沼之中，如同在幽暗的斗室裡，僅靠著思想之光照路，大自然的變化被我擋在心窗之外。

拍照之後，我以捕捉平凡人物的尊嚴、發現日常事物的真義為主，很少把鏡頭對著山水。但時常跟自然對話，尤其是光線，因它不僅使一切存在現形，還顯其靈。注意光線就會注意天空，注意天空就會注意雲，這才發現，無雲的天空還真是乏味！

雲的戲劇性變化，往往會讓我覺得飽富象徵意義。剛離開《漢聲》雜誌到《家庭月刊》

工作時，有一天傍晚，辦公室只剩我一人加班。夕陽西下，天空尚餘一點微光，抬頭忽見窗外有朵雲，形狀像極了書法家用毛筆在天上寫的「一」字。我立刻被震住了，覺得老天似乎要給我一道啟示，趕緊拿出相機拍了張照片；閉眼思索片刻，再睜眼，它已無影無蹤。

那個經驗讓我相信，許多民族將看天視為解開人生之謎的鑰匙，不是沒有道理的。

現在的我是經常看雲了，不只雲，還看所有的自然萬象。拍攝特定主題必須花長時間到各處旅行，可是現在的年齡、體力都不允許我這麼做。所幸，無論在哪個城市的哪個角落，就是不能親山近水，也能看天望雲。

老天總會告訴我些什麼。

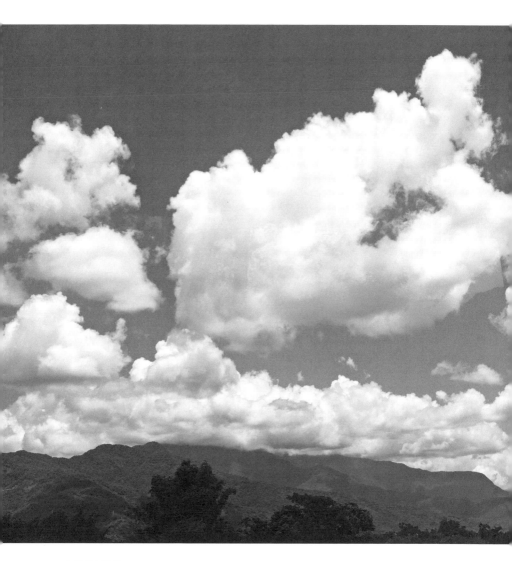

台灣花東海岸　二〇一三年七月

洱海邊的種樹人

「我有位同事兩年前離開報社，在洱海邊開民宿，阮老師好不容易從台灣來一趟，若能去坐坐，她一定開心死了！」大理國際影會期間，一位在媒體服務的朋友盛情邀約，我便趁空檔來到了距離古城十來分鐘車程的龍龕碼頭。

經過一大片農田，進入長長的、東拐西拐的小巷子，每回都以為要碰到牆壁了，熟門熟路的計程車司機卻是一個直角轉彎，就變出另一條路來。才踏進客棧小院，身心就被那落地窗外的洱海磁吸過去。一位男士悠哉地坐在窗邊泡茶，原以為他是客棧主人，幾杯好茶入喉，才曉得他是住客。

清秀的女主人拿出《人與土地》請我簽名，說他們的客人都很喜歡看這本書。湖邊陽光強，書架面窗，才出一年的書，封面已經有點褪色。身邊剛好有才出版的《一日一世界》、《失落的優雅》，我就各送了她一本。原來，她的先生也曾是記者，兩夫妻第一次來到洱海，便下了決心留在龍下登村。辛苦免不了，但洱海在不同季節、時辰帶來的光線與景色變化，取代新聞工作的壓力，成為他們生活的一部分。那真是個舒心的夜晚，

雨打翠湖，大家品著家釀葡萄甜酒，滿懷馨香。

都說「大理風光在蒼洱，蒼洱風光在雙廊」，懷著憧憬來到鼎鼎大名的洱海之珠，氣氛卻離浪漫十萬八千里。老遠就開始塞車，大型遊覽車直驅而入，遍地泥濘，一條公路正在建設。進到村內更慘，經過的大部分巷弄都在開挖、埋管線。處處都在建民宿；柴油發電機震耳欲聾，不是打洞就是攪水泥，整個地方就像個大工地。

我相信本來的雙廊是很美的，但人們扼殺了它的好，缺乏整體規劃的過度開發，再美的地方都可能變得不堪。我總覺得，做任何事都該循兩個道理，一是次序，二是比例，什麼事先做、什麼事後做，什麼東西該多、什麼東西該少，都要講究。若是掌握不好，即便好事一樁也會成為災難一場。與龍下登村相較，此刻的雙廊無疑是讓人失望的。

但更荒謬的場景還在後頭。沿著環海路繼續前行，經過洱海最小的島──小普陀。

一大片水面上，就那麼一座孤伶伶的小島，立著一間廟，仙氣飄渺，道氣十足，就是電影布景也不可能搭得絕妙若此。

「洱海小普陀又稱觀音閣，位於挖色鄉海印村西。島由一塊巨大石灰岩構成，高出海面約四米，面積約七十平方米。島上建有重檐方形木構建築一座，稱為觀音閣，始建於明崇禎年間，歷代重修過，該島四面臨水，石崖錯落，環境優美，登閣遠眺，蒼洱風光

古訓是否能夠朗朗地唱頌下去，一代又一代。

美麗來自於大理百姓千百年的呵護。急功近利之人，千萬要想想，「洱海清，大理興」的

有的人在破壞自然，有的人在保護自然，破壞的力量永遠更大更快。洱海的清澈與

老先生的工作顯然才開始。

下的碎磚塊護在每棵樹的四周，以免土壤流失。據說，有個歸地還湖的政策正在實施，

以種植玉米、馬鈴薯、捕魚為生。有棟建築被打掉了一半，一位老先生於湖邊種樹，把拆

所幸，在文筆村外，還是看到了讓我感動的畫面。這是個貧困農村，居民不到一千，

菫又腥的場所。雨愈下愈大，感覺就像觀音悲憫痛心之淚。怕的是，佛菩薩早已遠離……

正門緊閉，其餘空地則是豎滿了燒烤架。佛門勝地理應肅穆清淨，人們卻任由它成為又

這是島上石碑所刻的介紹。我們雇船渡海，上了岸卻看到觸目驚心的景象：觀音閣

盡覽，是洱海中別具一格的名勝景觀……」

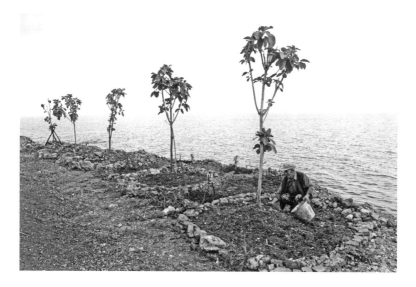

雲南洱海邊　二○一三年八月

枯樹的示相

背山面海的關渡山居坐東望西，景美，西曬，冬天溫暖，夏日酷熱。雖可開空調，但年歲漸長，眼睛愈來愈怕光，正午時分便覺得豔陽不可親。可是，窗簾拉上，光線便會完全摒除在外，半開，景色又會被裁切。左思右想，決定再加一層紗幕。於是專程進城找窗簾公司來量尺寸，又精心挑選了孔目最大的透光白窗簾，擇日請師傅前來設置。

聽來拉雜瑣碎，可我把生活小事都當成遊戲，帶著藝術創作的心情提昇居家品質，並藉以激發靈感。生活與藝術本當融合，可有些人卻偏偏把它一分為二。生活狀態明明一塌糊塗，卻不思調理，逃避到創作天地，以為在那兒就能找到理想境界。但這卻會讓人漸漸認為現實理當充滿缺陷，而藝術才是至美無暇的。

窗簾裝好後，我開心極了，彷彿擁有了全新的氛圍，拿起相機，把拍過無數次的各個角落又拍了一遍。原來，光可以既強又柔。強跟柔原本是對立的，但經過一道手續、一個閘門或是一種處理，換句話說，只要找對方法，就可以讓兩者並存。

我透過新窗簾拍熟悉的觀音山、淡水河、出海口，再將鏡頭轉回室內。拍著拍著，

就被窗旁的這株樹迷住了。之前在強光下，它毫無躲閃地展現著枯枝、枯葉，看起來就是一種乾燥花、一株裝飾品。但現在，籠罩於柔光之中的它，如同被溫潤的手輕撫著，霎時回魂。

它本是台北藝術大學近校門口的一棵大樹支幹。母樹受蟲害侵襲，整株病死枯萎，強風折枝，將它甩在路上。那天我晨走經過，擔心有人絆倒，便將它移到旁邊。用雙手把它抬起來時，發現它的形狀很美，被清潔工當垃圾處理未免太可惜了，不如帶回家裡當擺飾。念頭一起，便用肩膀扛著它，一路走回關渡山居。

那天風很大，原來相當茂密的枯葉被吹得沿路飄散，回到家只剩下一半。也好，經過強風考驗，留下的樹葉應該比用強力膠黏得還牢了。往花盆裡一豎，便成了最自然的雕刻品，再厲害的藝術家也無法創作出來。因為它不是一株植物的生命模擬，而是生命本身生、老、病、死的示相。

最近我決定辭掉台北藝術大學的教職，到大陸成立攝影工作坊。趁上關渡山居等候裝窗簾時，特地去拜訪美術系主任，哪知撲了個空，只有請助教轉達來意。到底是在這所學校教了近三十年，百感交集，心裡彷彿有塊石頭壓著。在山居看到這棵枯樹，心想，它便是我從學校帶回來的唯一紀念品了。

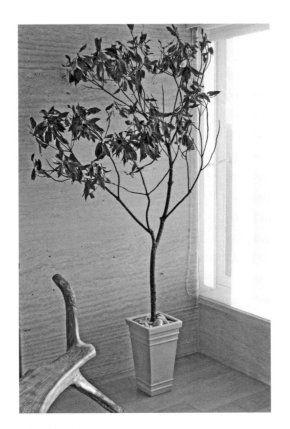

關渡山居窗前　二〇一三年九月

手機響起，打斷了我的思緒。系主任希望我無論如何都要繼續留在學校，實在忙

不過來，大學部可暫時放下，研究生的創作卻不能不指導。「大陸那邊有課，這邊可以請

假，回來再補課便是，你在兩岸不都是教書嘛！」

這麼一來，倒不能堅持己意了。然而，體力一年不如一年，我在北藝大還能教多久？

在大陸又能教幾年？誰也不能告訴我。但我相信，在兩岸都會有我的學生繼續教下去，

就像這棵枯樹，在茁壯時，已不知有多少種子隨風飄揚，落地生根。

城
市
浮
生

779號公車

779號公車全程票價從新台幣六十九元降至三十元，受惠的除了三峽、新店學子和沿路散居山中的茶農，我也算一個。

成為佛教慈濟基金會的志工後，我把創辦十多年的《攝影家》雜誌給停了。原先的辦公室退租，不得不另找倉庫堆放文件及存書，幾年間輾轉搬遷數回，終於在離家不近的三峽北大特區找到滿意的空間。每回去倉庫，在公車上瀏覽山林老鎮，就像出門郊遊一樣開心。

這一帶的古名令人喜愛，叫「桃子腳庄」，先民從石頭溪到三角湧（三峽古名）必須越過三條溪，在中途的三叢桃花樹下歇息一會再走；「桃子腳」就是桃樹下的意思，當地因而得名。我年輕時這兒還是一片片的果園、菜園及稻田，十多年前被規劃為文教區後，草木盡刨，成了光禿禿的曠野。有天經過突然看到空地上多了一棟孤零零的高樓，上面掛著十幾米長的紅布條——「台北大學向您問好」。校園裡樹不高、花不密，人跡稀疏地讓我每回由高速公路坐車經過，都忍不住替這所新學校操心。誰會來這雞不生蛋、鳥不

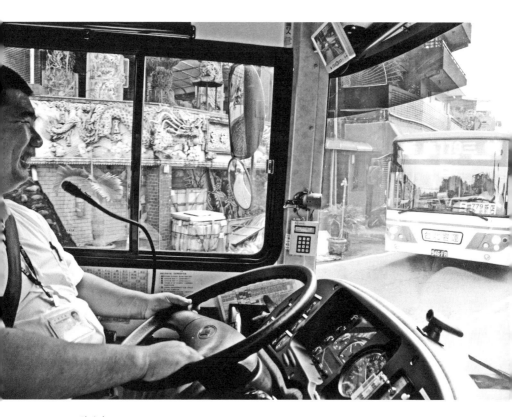

779號公車　二〇一二年八月

拉屎的地方上學啊？可是，看看現在，整個地區已發展為台灣居住品質最佳的環境之一。

從無到有的好處就是沒包袱，能氣象一新地盡可能完善規劃。

這些年來，我平均每週去倉庫一趟，來回搭兩趟779號公車，從早該拆解的老破車到可供輪椅上下的低底盤新車全坐著了。記得老車還沒淘汰時，有回下大雨，車廂裡的每扇窗戶、每處接縫都有水灌進來，態勢之猛，讓人膽戰心驚。儘管如此，我還是愛搭，總覺得跑遍台灣也沒碰過這麼有人情味兒的司機與乘客。

車廂就像社區小院，司機對老乘客的境況如數家珍，對他們之間錯綜複雜的交情也瞭如指掌。無論誰跟誰閒聊，他都有辦法搭腔，還能像說書人一樣，真真假假地把話題發展成段子，讓全車乘客樂不可支。公車路線所經之處和半世紀前的台灣山村一模一樣，彷彿外面的花花世界怎麼變也與之無關。許多乘客都上了年紀，不但是活生生的台灣近代史，而且依舊被濃醇的傳統氛圍籠罩著。

舉個我親眼所見的例子吧！那天，司機很有耐心地幫一位背部有些佝僂的七十多歲老頭兒刷票卡：「慢慢來，別摔跤，我會等你坐好才開車！」老先生在車門旁的第一個位子坐定，車子緩速起程，繞著山路迂迴而行，停在溪谷旁那一站。還沒看到人，一支拐扙先甩了進來，一位更老的長者扶著車門而上，先前那位立刻起身讓位。又過了幾站，一位

蒼蒼白髮年近九旬的老翁撐著助行器辛苦地爬上來，之前的兩位老人竟一前一後地挽著手，往後各退一個座位。

那樣的情景，讓花甲之年的我感動到眼眶濕潤，而這一切看在司機眼中卻是再自然不過了。這是一輛在舊時代、舊社會穿行的公車，儘管現在已是二十一世紀。

瑠公圳拆遷戶的家庭相簿

我居住的天闊社區是附近規模最大的新式住宅小區，八棟三十六層高的大樓圍成一個方陣，盤踞在新店溪畔。這兒原是一片眷村，因為住著好幾位退休將級軍官，被人們暱稱為將軍村。剛搬來的那幾年，每天早晨都可看到這些來自大陸各省的老先生們在中庭齊步走，個個相貌堂堂，腰桿兒挺得筆直。

聽鄰居們說，眷村改建之前，光是要取得所有住戶的同意，就讓建商花了好幾年。而這裡的建築品質會這麼好，還真是多虧了這群老先生。他們組了一個監工隊，在工地埋鍋造飯，每天盯著建築工人，硬是讓誰都不敢馬虎。可嘆，不過幾年光景，中庭裡的熟悉面孔便一張張少起來，原本挺精神的也坐上了輪椅，由外傭推著出來曬太陽。有一天，這些人、這些事都會隨著他們的離去而被遺忘，但八百多戶人家卻能長久住得安心。

天闊社區確切的位置，是在新店溪與瑠公圳之間，我所住的最裡棟剛好挨著瑠公圳，幾年前它還是條臭水溝，兩側住戶違規占用，或是騰空每天在陽台上俯瞰的就是源頭。架起停車位，或是設了小廚房，甚至還搭出了一個小型鐵工廠。

瑠公圳與台北的繁華有密切關係，起建人尤其值得緬懷、記述。原籍福建漳州的郭錫瑠（一七〇五―一七六五）幼年隨父移民台灣，成年後到台北開墾。當時的台北盆地為一片荒野，一介平民的他，竟變賣家產、糾眾集資於新店溪開鑿水圳。為了讓施工順利，化解與原住民的衝突，還娶了山女為妾。歷時二十二載，主幹流經新店、景美、公館、松山的渠道於一七六二年完成，灌溉區域廣達一千兩百餘甲，但三年後的一場颱風導致山洪爆發，讓木質築構的渠道毀於一旦。郭錫瑠抑鬱身亡，享壽六十一歲。其子郭元分繼承父志重建，引水明渠改為多處暗溝，大部分木模興建的溝渠兩側改用土石製造，續經各地農民擴建，成為灌溉大台北地方支線最綿密的水源。

一九三〇年代，北入劍潭的瑠公圳支流被移用排放汙水，一九七〇年代又經填實加蓋成為新生北路高架橋；到了二〇〇〇年代，僅剩新店溪碧潭附近的五公里渠道，兩側擠滿因陋就簡的民宅。台北縣政府規劃其為碧潭風景區的延伸，著手改善景觀，源頭到我們家的這一段不但種了樹、鋪了草，還彎彎曲曲地架設了木頭梯道；可惜民眾嫌上上下下麻煩，很少有人親近。

再往下的渠段，整治工程因兩側住戶陳情，一耽擱就是好幾年。整個區塊活像迷宮，狹窄巷道只容錯身，蝸居著許多退休老兵及其眷屬。不願搬離的他們，在自家外牆貼著

被挖土機一一剷平。隱在時代夾縫中的這群邊緣人,半世紀的生活痕跡就此消失!

陳情方式如此動人,卻終究無法改變社區進化的渠道。就在上個月,殘舊的聚落已

弄如同令人無法置信的畫廊,陳列著一個又一個的家庭故事,令人既溫暖又心酸!

影印的戎裝照、結婚照、嬰兒照、全家福……有的還加上感性文字,敘述家史。整個巷

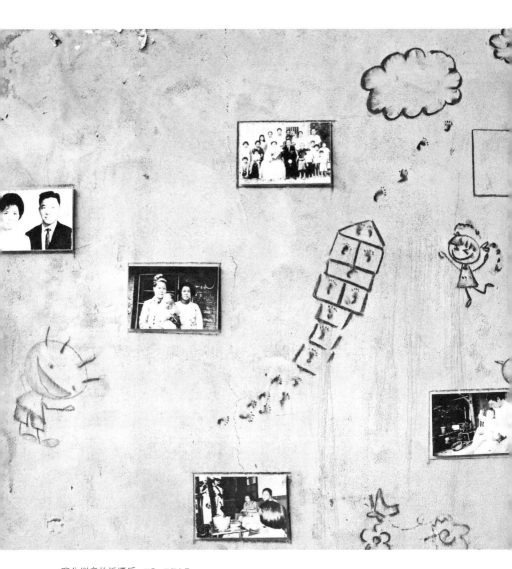

瑠公圳旁的拆遷戶 二〇一二年七月

後山的怪異景象

關渡山居的小區會蓋在如此幽靜之處，乃因業主當初對功能的考量。三棟建築並排，中間那棟是教育中心，大小教室、會議廳、學員套房一應俱全，專門租借給工商企業；舉凡在職訓練、休閒聯誼、產品發表、講座研討、歲末尾牙等活動無不適宜。

這門生意可謂開風氣之先，無奈三十年前市場接受度不夠，業主在連連虧損之餘，將之改為一般住宅重新求售。因整體規劃完善，網球場、籃球場、溜冰場、游泳池等公共空間得以保留，只有游泳池因維持費太高而停用。最難得的是，社區後山還有專屬公園，只可惜大多數住戶只愛待在家裡。

我雖然一週才來一天，卻可能是最常利用後山公園的住戶之一，為了方便進出，還特地向管理處申請了一把山門鑰匙。在關渡山居的晨走功課基本分為兩條路線：下山至淡水河畔，上山到小坪頂。前些天颱風剛走，氣溫稍降，我便特地來了趟登山遠足，前後徒步四、五小時，痛快無比！

社區沒託物業公司管理，由住委會自聘人員負責庶務、警衛、清潔工作。幾位園丁

辛勤盡職，整天不是在掃落葉、剪樹籬，就是澆花木、養栽植，好像自家環境那般愛惜，可他們卻都不住在這裡。敬業之人，無論幹的是哪一行，都值得敬佩、感恩。

由後山翻嶺到另一頭，便是陳仔厝、小坪頂、興福寮等散居山村。那一帶有個高爾夫球場，車輛往來頻繁，不是能安心賞景的步道。但只要繼續走到小坪頂一帶，視野就豁然開朗，可眺望觀音山、淡水河及台灣海峽。

也因這一帶風景上好，建商紛紛前來開發，卻不是人人都能成功。就拿小坪頂來說吧，每次經過都會看到一大片空置多年的別墅，或許是因缺少面海景觀而乏人問津。

最近聽說有別的建商打算把房子敲掉重新規劃，果真如此，該有多糟蹋啊！投入那麼多的人力、物力、財力，卻丁點功能都沒發揮便要剷除一空，光是拆除費就不得了，還有成千上萬噸的垃圾得處理。過度開發對地球造成劇烈傷害，果報必定會由全人類共同承受。

怪事還不止此，就在空置的別墅群後方，一棟卓絕的四十層高樓在興福寮拔地而起。號稱三百六十度視野的這座玻璃帷幕大廈呈扁橢圓形，正看像刀柄，側看像煙囪，旁邊還緊臨著一座俗到令人無法直視的廟宇。設計人顯然不認為有考慮周遭環境的必要，自顧發展其前衛的極簡風格，還打著「華裔建築大師退休之作」的口號，據說將是全台最貴、最高級的住宅之一，名為「貝聿銘國際特區」。

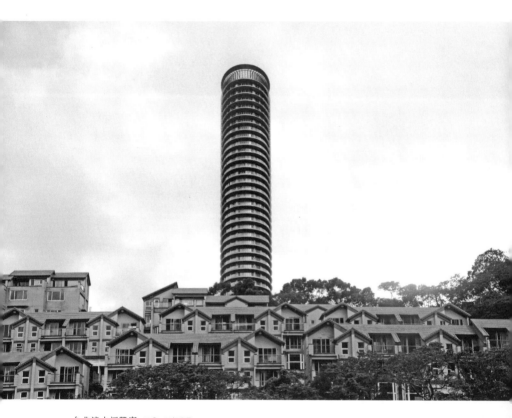

台北淡水福興寮　二〇一二年八月

這棟大樓若是蓋在市內，如台北東區、北京、上海或是倫敦、紐約，都可能成為令人讚嘆的地標，可蓋在此處，實在是讓我說不出任何好話。資源錯置可能成垃圾，建設錯位只能算是變相的破壞。我從各個角度細細打量，不禁好奇，會是什麼樣的人來買這種屋子呢？他們到底在想什麼？住在裡面，真能生活嗎？

三代同堂的理髮店

來往於三峽與新店間的779號公車每小時一班，全程二十二公里卻有六十二站之多，方便分散在山中的村落居民。就我的搭乘經驗，大約三分之一的小站經常沒乘客，但「橫溪」卻是公車必停之處，多少總有人上下。位於入山口的老村，想必是先民屯墾時期的重要據點。

站牌設在一間舊式理髮店的門口，車子每回只停個一兩分鐘，我的目光卻是一秒也移不開它。店家玻璃門貼著幾個超大的紅字──成美理髮廳，既是店號又像圖案；透過筆畫空隙望進去，四把老理髮椅總躺滿了顧客，師傅們聚精會神地幹活，頭也不抬。一回又一回的匆匆一瞥，讓我的好奇心愈來愈強。自從一百元快速剪髮店風行全台之後，老式理髮店愈發難以生存，這家生意為何如此火紅？

自從離開故鄉，我就再也不曾踏入過傳統理髮店，那天硬是中途下車走進去，沒想到竟體驗了這輩子最舒服、感受也最深的一次理髮。七十五歲的店主陳義雄雖已白髮蒼蒼，但氣血紅潤、手腳俐落。他童年家境清苦，放過牛、幹過長工，還下礦採過煤。

熬了一段黑暗的苦勞，家人勸他，身子薄弱最好去學理髮，他才在十八歲那年前往台北，於大稻埕永樂市場旁當學徒。五年後返鄉租屋開店，三十五歲攢夠了買房錢，從此終於不必再搬遷；也就是說，這間理髮廳已經在這兒四十年了。

太太跟著他獨撐幾年後，有位也姓陳的伙計加入，到現在已待了三十五年。兒子原本念空軍士官學校，結束十二年的軍旅生涯後回到家裡繼承父業。小小一家理髮店三代同堂，老闆伙計如親人，店家主顧像老友，工作場合就是他們的家。這種人與人、生活與職業間的緊密關係，看了真是叫人羨慕！

三位師傅都把理髮當大事，動作俐落優雅、一絲不苟，那份敬業讓顧客自然而然就尊重他們、欣賞他們。我享受了剪髮、修面、掏耳朵、刮砂眼、洗頭、敷臉的全套服務，舒服到快睡著時，一位婦人扶著失智的老父走進來，留了個手機號碼，請師傅理完髮再通知她，隨即放心離去。看來，這個理髮店還是左右鄰居的臨時託老所。

不知不覺就到了中午，我滿意至極地掏錢付帳，準備找家館子吃飯，陳老闆竟盛情邀我留下來便飯，說這是他們家的傳統：「早年附近山民來一趟路途遙遠，經常會錯過回家用餐時間，所以每到中午我們都會留客人共飯，有時還不只兩三位呢！」

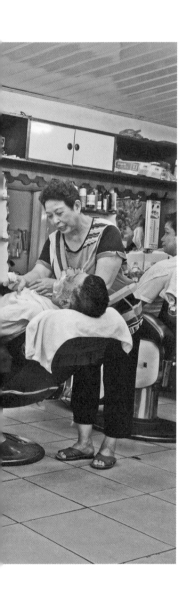

說是便飯，菜餚卻相當豐富。看著滿桌的魚、肉，我脫口而出「我茹素」，媳婦立刻切了一盤沙拉筍，老闆娘也動手從罐子裡挖了一碟豆腐乳。老闆還顯得有點不好意思，指著兩盤青菜，急促地說：「嚐嚐看，地瓜葉和高麗菜都是自己家種的，很新鮮！」

滿心感動地向陳家三代道別時，我才發現，這個頭理了足足兩個鐘頭。希罕的不只是他們的手藝，還有那份珍貴的人間至情！

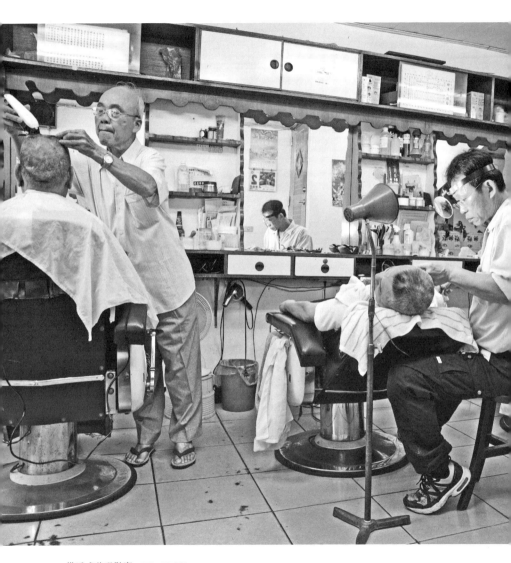

橫溪成美理髮廳　二〇一二年八月

讀不倦的觀音山

我每週總會在關渡山居住上一宿，出了學校後門，往山坡上走十來分鐘就到了。距離這麼近，我卻是在台北藝術大學教了二十多年書後，才知有此寶地。學校位於台北市北投區，山居位於台北縣淡水鎮；縣、市之間的界碑就在學校後門口，大部分師生卻極少越界，彷彿一跨就到了化外之地，再往山上走就怕迷路了。

小社區前有山坳後有樹林，三百住戶躲在裡頭，外人不得擅自通行，久而久之，連登山客也不路過了。剛蓋好時也算台北高級住宅區，但大環境快速發展，它卻還是老樣，古名「樹梅坑」的周遭山區，就連 Google 地圖都搜尋不到。三棟十二層的高樓明明就杵在那兒，卻有如隱形一般，只對有緣人顯像。

話說老友四年前退休，不得不遷出棲身數十年的公家宿舍，另覓住屋養老。這輩子首度置產的他到處探尋，慎重無比，忙了半年後打電話來，說七老八十才搬家，夫妻倆像生了場大病，現在元氣恢復了，要請我和內人去新家吃飯。

依老友囑咐，出了關渡捷運站搭計程車，左彎右拐地進入山坳。社區環境打理得像

花園，然而，在那一排排灰撲撲外找門號時，我還是忍不住替老友捏把冷汗。把退休金押在屋齡超過三十年的舊房子，值嗎？老友應聲開門，才到客廳，落地窗外的景象就把我給懾住了——豈止值，這景色簡直就是千里難覓，萬金難求！

第二天剛好是週五上課日，我向學生打聽有誰在此區租屋。隔週拿到仲介電話，看過幾戶待售屋，當下便決定要了我的「關渡山居」：整座觀音山聳立眼前，近得好像可以摸到。山腳下淡水河橫流而過，在視線的右前方出海，海面一片金燦，遠一點兒是灰藍，近一點是翠藍。田園、山河、大海一眼望盡，連頭都不必擺。

最過癮的就是布置新居，苦無機會施展的室內設計興趣，終於能發揮了。屋況尚可，隔間卻極差，因此首先就得把內牆全打掉，讓空間穿透，再利用隱藏式拉門分出客廳和休息間。臥室的大床白天嵌在牆裡不占空間，浴室也隱在衣櫥門後。起居功能決定舒適度，再來便是美感要求。空間規劃、材料選擇、色系表現、家具考量、擺飾選項，一切都得襯托外在景色，讓窗外的大自然成焦點。

方向無誤、使力得當，預期的效果就能八九不離十。窗邊的整面牆貼上鏡子，就可引進山林田園；落地窗前擺置白色大理石餐桌、原木矮凳，藍天白雲映在桌面上，恍如在仙境用餐。一切設計都必須相互加分，但任何作為都遠遠不及季節、天候與時辰為觀音

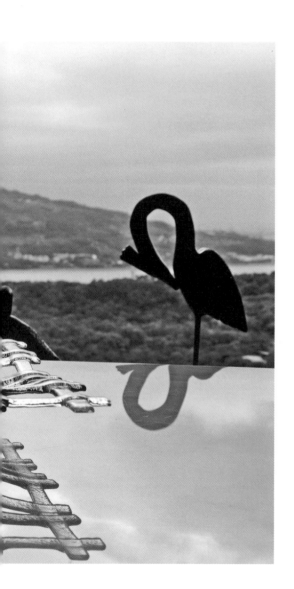

山所做的設計。日出日落，月升月沉，星隱星現。雨來霧去，風颺雷打，陽光籠罩。每一日的每一刻，觀音山都在它們的妙手下變幻無窮，讓我讀不完也讀不倦！

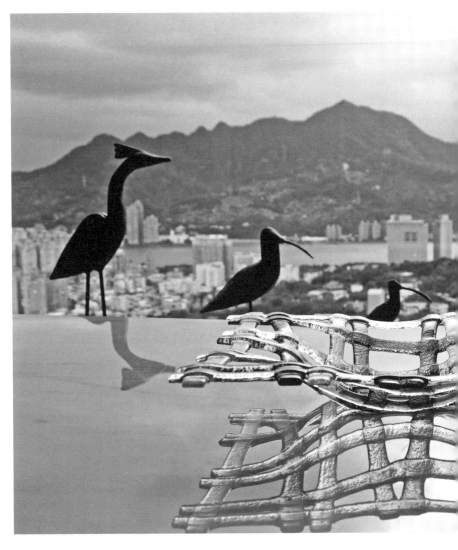

關渡山居餐廳窗外　二〇一二年八月

圍牆上的菜圃

新店溪在整治前，沿岸的河灘常被圈地為圍，栽植各類菜蔬。開墾者有以此營生的菜農，也有退休沒事，把荷鋤、耕地、除草當運動的白領階級。菜園愈闢愈多，對排水不無影響，每逢河水暴漲，真假農夫的當季辛勞也就付諸流水。由於這些人把河灘公產視為私地，除了釣魚客，附近居民漸漸不愛靠近。

我由古亭區搬到新店溪畔已近十年，起初還經常見到砂石業者的大卡車在堤岸橫衝直撞，讓民眾避之唯恐不及。久而久之，兩岸雜草蔓生、野狗出沒，愈來愈像化外之地。

慶幸的是，前台北縣長周錫瑋把整治河川當成重點建設，非法砂石場與雜亂的大小菜園終於從河岸絕跡，城市河流也恢復了原本的功能。境內的大小河川、沼澤、濕地陸續規劃，興建了親水公園，不但有自然生態、水鳥保育地，還有將各區塊串連成一氣的自行車步道。

我正是見證河灘整治成功的市民之一。當草叢間鋪上磚頭，最早的那一小條河濱步道出現後，我便把每天的晨間運動從獅仔頭山登頂改為溪畔漫走。本以為河邊農夫都已

退守，誰知竟有人在左岸堤上那堵一百四十餘步長、三十公分寬的圍牆頂端種起菜來。

兩年多來，這細長的菜圃隨節氣不同出現過許多菜類，光是我認得的就有空心菜、地瓜、改良萵苣、紅菜、白菜、金針、蘿蔔等等。每樣都只種個幾十株，高高的圍牆上冒出五、六種菜葉隨風搖曳，還真像空中旗幡。

圍牆頂端呈水平，牆腳是條斜坡步道，最低的地方站在步道上就可栽種、除草、澆水、收成，相當方便。但最高處離地近兩米，人在上面連轉身都難，簡直就是用特技身手在工作。我曾見過幾位婦人在低處摘菜、鬆土，但上個月路過竟看到一位長者蹲在半空中摘菜。這麼有趣的景象，我當然不會錯過，把握機會和老人好好聊了一下。

陳先生雖年近七十，但能在狹窄的半空中蹲這麼久，可見全身筋骨有多活絡。種在圍牆上的這一長排菜蔬，並非全由他自家獨享。「菜雖是我種的，可是離哪家門口近就歸哪家，我閒著也是閒著，幫忙播播種、拔拔草也只是舉手之勞。」話匣子一開，他把身世也跟我簡述了一番。他的父親原為迪化街富商子弟，成天吸鴉片煙敗光了家產，不得不去中部替日本人管理稻作。老闆為人不錯，盈餘若豐，會讓他父親私下販售多餘的稻穀。

本以為運氣來了，誰知回台北艋舺賣米時慘遇美機轟炸，橫死萬華街頭……。

短短十幾分鐘的搭訕，一位台北市民的家世、一代台灣人的坎坷，在一日之晨隨著上

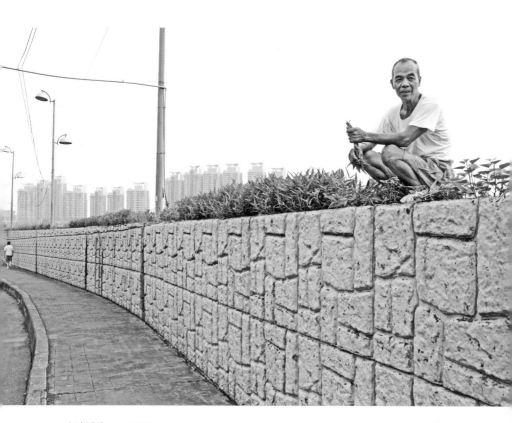

新店溪畔　二〇一二年八月

升的太陽顯現。老人身後的新店溪右岸，那排剛蓋好的公寓正等著不同角落的都市移民遷入。

走入當年的三峽

我在一九七六年寫過一篇《被遺忘的三峽》，寫過之後，連我自己也把它忘了，直到最近幾年將倉庫搬到那裡，才每週一次搭公車前往，於三峽老街那一站下車。事隔三十多年，三峽終於恢復了失去已久的繁榮景象，成為台北著名觀光景點，只可惜店家商品跟任何遊客愛去的地方都差不多，除了不知何時開始風行的金牛角麵包。

全長兩百多公尺的這條老街，鎮民原本還嚷著要將它拆掉，經過城鄉重建團體的奔走、呼籲，才得到精心補強與修護，成為台灣原貌保存最好的一條街。建築特色包括屋頂端的收頭、女兒牆、山牆、梁形、柱子、匾額、裝飾紋樣等。

三峽位於台北盆地南緣，是個由三條河流沖積而成的三角洲，古名「三角湧」，後來改稱三峽；據說是取自「長江三峽」。它的景色當然無法與雄偉的長江三峽相比，但三面環山，一面近水，對重視堪輿的中國人來說，堪稱風水寶地。難怪三百多年前，隨鄭成功退守台灣的一群福建安溪人，為了在此定居而把土著趕上山。

林業為三峽的天然財產，樟腦更是居全台之冠，替台灣賺取過不少外匯，可惜因濫

伐而趨於枯竭。三峽的水質也特別好，染布業興盛一時，著名的「烏百應」布（黑色棉布）曾被視為珍品。以古法製成的「日東紅茶」亦聞名一時，只不過技藝失傳，連同「烏百應」布一塊兒走入了歷史。

那一年初來三峽，整條民權街空蕩蕩的，居民外移情況嚴重，整個地方好像隨時都會被放棄。九成商店都拉上了門，唯有一家畫像鋪板門全敞，好像生意鼎盛。牆上掛滿了人物肖像；畫師坐姿筆挺，將小小的身分證照片一筆一筆轉化為巨幅碳筆畫。景氣無論繁榮、蕭條，生老病死的戲碼照樣上演，會來請託的顧客，通常都是為了替往生親友辦告別式。

現在的三峽老街，儘管假日總是人滿為患，平常還是滿冷清的，半數以上的店家不營業。我反而喜歡在這時去買硬殼黑衣、又香又脆的「黑金鑽花生」，避開人擠人的喧囂。上星期去的時候，突然很想找找當年那家畫像鋪，問過幾位店主卻無人知曉。他們有些是來租店的外地人，有些是離開三峽好久，近年才回來做生意；看來老街已無真正的三峽人。

入夜，街燈乍亮，大雨突然落下。行人紛紛走避，濕答答的老街浮現往日幽情，還真像是電影公司刻意打造的場景。一個胖胖的小女生撐傘走過，畫面竟比廣告還像廣告。

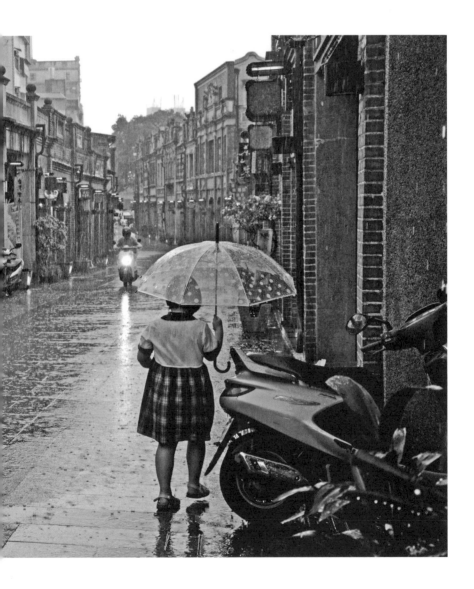

新北市三峽區　二〇一二年九月

我左手打傘、右手拍照，半邊身子都淋濕了。拱廊的另一頭，一位男子正在偷偷拍我；是認出了我，還是覺得我也像是廣告中的角色？在那一刻，我彷彿隨著小女生走入了三十多年前的三峽。

忠義山莊的老兵

兩年來，在三峽公車站總會看見成群或落單的外省退伍老兵坐在長板凳上，眼巴巴地望著街道另一頭。他們都已八旬上下，有著不同程度的身體病痛，行動遲緩不便，深怕錯過這班車又得再等一個小時。

老兵們搭的是778號，和我的779號在老街是同一個站牌，但一出鎮就方向相反，直往「忠義山莊」駛去。記得第一次看到公車上都是這群人時，我震撼極了。每格車窗都映著滄桑滿臉、孤獨噬蝕的身影，彷彿是一輛載著悲劇人物的時代列車。

朝鮮半島停戰後，中共戰俘中有一萬四千多名選擇來台灣。一九五四年一月二十三日，他們由基隆上岸，受到台灣民眾熱烈歡迎。國民黨政府表揚他們為「反共義士」，訂那一天為「自由日」，並於三峽鎮白雞山麓興建了占地三十三公頃的「忠義山莊」，讓他們在老邁退役後有個安頓。早年那兒十分熱鬧，常有政要或外國貴賓訪問，如今卻只有選舉拉票時才有人來。解嚴、開放探親、直航後，兩岸交流日趨密切，不少老兵選擇落葉歸根，還留在這兒的，就一天比一天落寞了。至於「一二三自由日」的由來，年輕一代已

根本不曉得了。

那天等車的大多是買菜的婦人，一位頭戴毛線帽、身穿西裝，卻馱著不相稱背袋的老兵坐在長凳最靠右的柱子邊。我坐下來跟他搭訕，發現他鄉音重、元氣弱，幾乎是把耳朵湊到他臉前，再加上筆談，才搞清楚他八十五歲，名劉澄清，四川簡陽人，原為國民黨胡崇南將軍部屬。

我問他，有沒有後悔當年的選擇，與家鄉、親人一別就是半個世紀；他說這樣也很好啊，被政府照顧了幾十年，現在年紀大了什麼也做不了，還有得吃、有得住、有醫生看，剛剛就是去做電療，脊椎有毛病，背這個包是為了矯正姿勢。

他非常開心我跟他聊天，問我是幹嘛的，我說我拍照，也寫文章，知道他們是一段重要歷史的參與者。他聽了眼睛一亮，整個人都精神起來。問他回過家鄉嗎？他說什麼都變了，小時候的玩伴全不認得，倒是討了個太太回來。說到這裡，他靦腆地笑了⋯「那年她才三十四歲，來台灣打了幾年工，賺了些錢，回去探親就再也不來了。好聚好散，我也不怨她。」

779號公車先來，我本來要上車，想想又坐下⋯「我送你，等你走了再坐下一班。」老人竟感動地拍我肩膀⋯「我請你吃飯，附近有家自助餐很便宜，飯不要錢，菜用秤的。」

三峽公車站 二〇一二年九月

我說我吃素，他說別挑肉就行了。可是，才早上十點多，那吃得下！

778號來了，我和劉老一塊兒起身，看著他上車。車廂裡稀稀落落地坐著幾位老兵，我跟每個人都揮手，他們也高興地點頭示意。忠義山莊在鼎盛時期有四千多人，如今只剩幾百人。他們來台灣時都還是二十幾歲的小夥子，現在卻已坐上了即將抵達人生終站的末班車。能跟其中的一位談心，是我的榮幸。

碧潭旁的週六夜

台北捷運淡水線的終點新店站，就在碧潭邊。水畔的廣場上，清晨有人舞劍、打太極拳，傍晚有人遛狗、玩遙控飛機。每逢週末假日，潭面擠滿天鵝船，三不五時還會有農產品展售和小型綜藝舞台。電影《赤壁》的台灣首映會也是在這兒舉行的，因為西岸上游的懸壁從前有「小赤壁」之稱。

碧潭其實不是湖泊，而是新店溪比較寬廣的河段，水面碧綠，景致迷人，又有橫跨東西兩岸的吊橋，在早年名列台灣八景十二勝，經常被印在郵票、明信片上。在我小時候，全台各級學校的畢業旅行，只要環島，必定造訪碧潭。懂懂年紀的遊覽印象已無，倒是記得剛學會拍照時，吊橋附近的老街民房矮小，家家戶戶門前的小水溝都沒加蓋，水質清澈，令人難忘；這也意味著，此地三十多年前仍算偏遠，人口少，汙染速度也慢些。

捷運全線通車後，碧潭成了市內最容易抵達的風景區之一。十年前我會搬來，也就是看上了交通便利、山明水秀。我住得高，無論從廚房、客廳或書房，只要一推窗，就可看到碧潭風景，就連端午龍舟競賽，不出門也能曉得哪隊贏。這些年來，真是眼看著碧

潭旁的違章攤販被一一請走，政府除了規劃出美食街，還以環保施工法經營旁邊的和美

山步道，沿途陳列著與新店有淵源的詩人、作家手稿文學碑。

上週六晚上七點，我與內人從三峽搭779號公車回新店，在老街買了兩份蔥抓餅，

想坐在碧潭邊吃完再回家。一上堤岸，原來若有若無的樂聲頓時像開大了擴音器，今天又

有樂團表演了！幾個月前還聽到模仿鄧麗君維妙維肖的張玉霞在此唱歌，沒多久就見她

上了浙江衛視的《中國好聲音》。

小小舞台就在碧潭上空橫過的高速公路橋下，有橋面擋雨，連棚都不必搭，觀眾就

坐在節節升高的步道階梯。每逢週末假日，二十幾道階梯總能坐滿，什麼年齡層的市民

都有，就連老人家也會陶醉地隨著音樂搖頭晃腦。

今天的樂團叫「芽兒」，是五個十幾、二十歲的學生組成的，都挺可愛，唱的歌也

還聽得進，不是亂吼亂叫或沒腔沒調。秋高氣爽，明月當空，才坐定就聽到台上的女

孩說：「我們這樣唱下去不是辦法，有沒有人要跟大家同樂？」原來，這些孩子從下午三

點多就開始表演了；台前的賞金箱快裝滿了，對學費或零用錢不無小補。

一位年紀跟我差不多，當阿公綽綽有餘的斯文先生上台，扶扶黑框眼鏡，一開口竟

是：「讓我將你心兒摘下，試著將它慢慢融化。看我在你心中是否仍完美無暇，是否依然

新店碧潭 二〇一二年十一月

為我絲絲牽掛，依然愛我無法自拔……」觀眾席爆出掌聲與口哨，旁邊的年輕人說，歌名是〈挪威的森林〉。又待了一會兒，聽一個小伙子嘶著喉嚨唱完〈我愛北京〉才離開。

現場拍的照片不滿意，乾脆隔天早上拿著樂團的ＤＭ到我家頂樓，俯瞰整個碧潭附近的地勢，以另一種方式表達他們青春歡樂的形象。許多這年紀的孩子陷在暗無天日的電腦世界裡，他們卻非常陽光，自詡「給人輕鬆，讓人重拾往日情懷，迎接美好未來，慶祝生命。」但願更多年輕人能以這般活力投入人間，唱出充滿希望的明日之歌。

歸宿

小男孩在大樓門廳找到屬於自己的空間，在這舒服、乾淨、明亮的公共空間安心地玩 iPad；看來是剛放學，在這兒等著爸爸媽媽下班。我的倉庫兼工作室原本也在這棟大樓裡，但現在要換地方了，連續搬了好幾天書，連管理員也忍不住問，還要搬多久啊？

新舊倉庫相隔不遠，走路大約十分鐘，但拉著滿載的推車上下電梯，穿過庭院，越過馬路，來回能花一小時。一天頂多六趟，就能把人累到說不出話來。內人與兒子數落我，找搬家公司不就好了嗎，年紀一把，何必這麼蠻幹！可是，大部分家具都留給了新屋主，要搬的東西除了那一大堆書與資料，就只有內人最愛的單人沙發和對我有特殊意義的老縫紉機了。

做好規劃，親自打包，紙箱搬過去立即上架、定位，身體雖然辛苦，精神卻輕鬆愉快。讓搬家公司處理，接下來的麻煩會多好幾倍；何況，每走一趟都是在延續與老倉庫的聯繫，把我對它的感情濃縮在這些粗活裡。

這個空間其實只用了兩年多，但裡面存放的卻是二、三十年的記憶，有幾度搬家都

三峽倉庫門廳　二〇一三年四月

捨不得丟的家具、擺設：Le Corbusier 躺椅、Flos 吊燈、座燈、印度手工花器、土耳其地毯、音響、原木屏風……。每個空間都有自己的個性，再好看的家具，不適合的就是不適合。每到一個新地方就得找合適的搭配；於是，多出來的東西愈積愈多。我找了專門存放的倉庫，但也不亂堆，把它變成一個舒適空間。因為離家遠，社區環境大不相同，每回來都有度假之感。

整個空間毫無裝潢，這些老東西卻像找到了家，所有的美都被強調出來，產生了一股迷人的氛圍。天花板管線裸露，頂上還是水泥粗胚。漆成大紅色的水管，剛好可用來當垂吊京劇戲服的支架，最醜的地方變得最吸睛。原來的燈全部拆下，裝上吊扇，連空調也不必裝了。它們擺在任何空間看起來都沒這麼好，而此處若是擺上其它家具，也就沒了這股味道。

一對年齡與我差不多的夫妻，離鄉旅居阿拉斯加三十年，為了安排退休返台買房，一進屋就喜歡得不得了，激動地直說藝術細胞被喚醒了。我完全能理解他們的感受。先生開修車廠、太太在航空公司做事，兩人的工作雖與藝術不搭邊，但長期浸沐於阿拉斯加的大自然裡，與極光、森林、冰山、湖泊、最新鮮的空氣為伍，眼睛與心靈實足以品味最細膩的美，察覺最和諧的人與環境狀態。他們說不出為什麼，但知道這個空間與物

件達到了最融洽的組合。

我想了一夜，覺得既然碰到這麼有緣的人，就該盡量成全。列了清單請他們選擇，

沒想到這對夫妻竟希望全部保留，且不更動位置，以分享、保存我對美的品味。這一點

令我非常感動，將老家具讓給比我更需要的人，就是為它們找到了最好的歸宿。

這個以台北大學為中心的新市鎮，原本是一大片果園，所有住戶均為都市新移民。那

對阿拉斯加夫妻選擇此地落葉歸根，小男孩卻會在同一處發芽、生根。我雖即將離開，

玩iPad的小男孩，長大後對老家的記憶，應該就是以門廳為中心的方圓幾公里之內。那

但每個舊地方的美好回憶，都會跟著我到下個新地方。

老人的伴

十一月下旬開始隨證嚴法師行腳二十四天，從西岸北端南下恆春半島，又翻山越嶺到東海岸，一路迢迢北上，結結實實繞了台灣島一圈。期間，我還向師父告了四天假，飛奔大陸常州，擔任一項攝影新人獎的評審。沒想到南方的冬天比北方厲害多了，冷中帶濕，能把人凍到骨子裡。折騰人的還有牙痛，等服藥平了牙患，又把胃給傷了；返台依然感覺寒氣深藏體內，直到今早晨運，得暖暖冬陽之助，才將其逼了出來。

曉達新店溪三個多星期，那對七十來歲，容貌、神情簡直像雙胞胎的夫婦，依舊與我不約而同地在三十公分寬、二百四十步長的空中菜園圍牆處相遇。相處超過半世紀，吃一樣的食物，喝一樣的水，為同一件事高興或操心，終於將兩個本不相干的人化成了你中有我、我中有你的生命共同體。夫妻倆的晨起作息和我肯定頻率相通，只不過他們是逆時鐘繞溪，我是順時鐘，雙方各通過南北兩座橋，再在東岸的同一處打照面。就是刻意安排，也不容易這麼準確。

讓我最佩服，卻也十分同情的，是另外的一男一女。兩人年紀與我相仿，彼此互

不相識，一位天天快走，一位日日慢跑，不到一年，就讓我看著他們從身體臃腫、大腹便便、滿臉病容，變成現在體能似乎比我還好、至少年輕十歲的模樣。怪的是，運動帶來的愉悅激素好像在他們身上不見效，兩人看起來並不快樂。

男的無論什麼季節都穿著涼鞋、短褲，最多加件薄外套；大好長堤不好好欣賞，只埋頭在某一小段路跑來跑去。天上盤旋的老鷹跟他無關，地上潺潺的溪流跟他無關，亂石中冒出來的蘆葦花也跟他無關，活像是在不用插電的跑步機運動。女的則是永遠斜戴著一頂大帽子，走在右側就把帽子往左壓，走在左側就把帽子往右壓，彷彿要把所有迎面而來的人都擋在她的世界外。身材雖然終於縮了一半，心門卻也關得更緊了。獨自運動的人不少，唯有他倆特別像孤家寡人，不是缺乏同伴，而是看起來根本不想要。看到他們，就會讓我想起托爾斯泰的名言：「幸福的家庭都相似，不幸的家庭卻各有各的不幸。」

今早出現了一個生面孔。拿著雨傘當拐杖的這位老人步履穩健，但穿著不像來運動的，倒像是要進城辦事。我尾隨他走了一大段，從背影感覺到他心事重重、心神不寧，一下靠右走，一下又忽然偏到左邊，讓自行車騎士差點來不及閃躲。

接近我的晨運終點時，日頭出來了。太陽不僅用金光罩著他，還將他的身形在地上

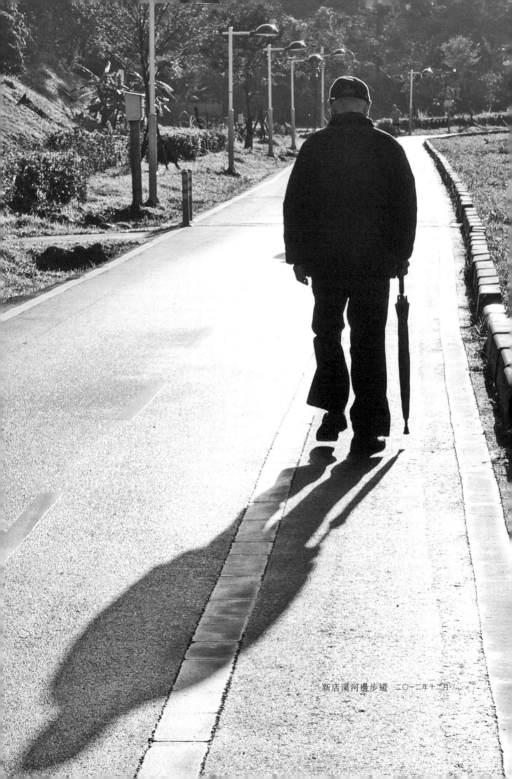

新店溪河邊步道　二〇一二年十二月

畫出長長一道影子，彷彿老天給了他一個伴，或是派來了一位天使，希望他不再孤獨、

徬徨。

最起碼，我在離去之前按下快門時，是如此祝福著的。

東和禪寺鐘樓

每天習慣在河邊、山徑晨走的我，偶爾也會調整一下路線，走個一兩小時去辦件小事，像是買盒綠豆黃、選幾包咖啡豆，或是看牙醫、拿網路預定的火車票。沿路風光換成了平時想要躲避的塵囂，便轉個心境，好好觀察城市近來的變化。總覺得開車無法真正了解一個城市，唯有走路才能進入這龐大生命體的內裡，摸索它的神經系統，感應它的心肺脈動。

再去同一個地方，我就故意繞不同的路，因此常會知道哪裡開了新店，哪家店面換了老闆，哪條路安置了不必要的路燈，哪條路才鋪好又開挖，或是新的捷運線已經挖到了哪裡……總之，都會日新月異，讓人感受到的全是想要更繁華、更現代化的快板節奏。

前陣子經過仁愛路、林森南路口，卻有一景讓我大為驚喜。幾十年一晃，原本陳舊不堪的東和禪寺鐘樓不知何時被修得煥然一新，看起來竟比以前更像古蹟、更有味道，真是我在台灣所看過最好的古蹟維護範例之一。

「東和禪寺位於台北東門外，原稱為曹洞宗大本山別院，由日僧初建於一九○八年，

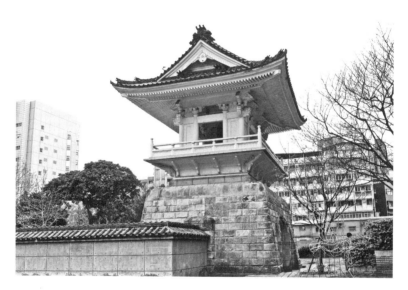

東和禪寺鐘樓 二〇一三年三月

設計者為日本人入江善太郎。至一九一六年附設佛教教學校，一九三五年改名私立台北中學，戰後改為泰北中學。一九三〇年在大殿之前建造高聳的鐘樓，為目前寺廟僅存部分。

鐘樓屬鋼筋混凝土的結構，細部採循章法製作，屋頂為單簷式歇山，鋪日式黑瓦，脊頭置鬼瓦。二樓懸吊一口大銅鐘，外部出挑平座欄杆，富空靈之韻味。一樓如城門使用粗面石塊，關拱門出入。這原是日本桃山及江戶時期流行的建築風格，至二十世紀，形成近代和風建築。」

讀著碑文，我想起了初來台北闖蕩的年輕歲月。十九歲那年，我在《幼獅文藝》工作，於仁愛路四段的仁愛醫院後面，跟一位二房東租了個小房間。為了省錢，每天徒步上下班，吃自助餐時便能多點一道菜。那個年頭，東和禪寺這一帶是違章建築區，疊床架屋地棲居著不少都市邊緣人，還有退伍老兵經營的大陸各省口味的小餐館。東和禪寺是台灣少數具有日本禪宗風格的佛寺，當時也是塵垢滿布，跟其他違章建築同樣礙眼。

回家查資料才明白，台灣那時由日本人興建的佛寺多為日式風格，東和禪寺起初僅供日籍人士參拜，為了吸引本地信徒，才在一九一四年由台籍禪師於正殿之右蓋了難得一見的閩式佛殿觀音禪堂。一九三〇年改建，增加迎接殿鐘樓；二〇〇〇年台北市政府整頓市容，興建青少年育樂中心，本計劃拆除鐘樓，文化界大力爭取，才將其保留了下來，

成為市定古蹟。

那陣子打算到日本京都一遊，路過此處時，心裡正想著清水寺、金閣寺應該重遊，還沒探訪過的古蹟也盡量不要錯過。紅燈乍亮，停步四顧，以為早就被拆掉的寺廟遺跡映入眼簾，心中為之一震──它不只是日據時代的建築，還直追唐風，令人聯想到古老中國。

在這一切往前奔的時代，一座散發歷史芬芳的鐘樓依舊立在鬧市的十字路口，讓行色匆匆的我們停下腳步，反省現在、思考未來。對我而言，這就是古蹟最大的意義，像是船上的錨、陸上的座標，安定著現代人漂泊、迷惘、焦躁的心。

留下記憶、感情與智慧

二十多年來，每回去大陸都被盛情款待，但朋友們要來台灣就不容易了。老是作客沒機會當主人，心存歉疚，最近總算盼到了北京老友來台自由行。我將關渡山居打掃乾淨，準備所需，讓他們體驗台北居家生活，沒事就陪著逛逛平日甚少涉足的鬧市、商圈、景點。

五分埔、松山文創園區、永康街、師大夜市都去了，看朋友盡興，也就不覺得無聊。聽他們讚嘆台北居住環境好、市民有活力、懂得生活，讓我彷彿借他們的眼睛細看台北，更加珍惜自己的福分。

五分埔因清初來自福建的五姓人家合資開墾而得名，商圈一帶早年聚集了許多北上謀生的民眾，集資收購外銷成衣廠剩餘布料，製成便宜服裝供應地攤小販，漸漸竟成為台北最大的成衣批發市場。價廉物美的上千家服飾店比肩座落於縱橫交錯的小街窄巷，家家生意興隆。載貨卡車神乎其技地出入僅容車身的過道，人群便像行船潑開的浪花，自動退往路邊模特兒身後；整個環境生氣勃勃，處處可見自我調節的生態。每逢批發日，

來自各地的小販便帶著超大的貨袋、手推車穿梭各家商店，這又是另一番景象了。

永康街可是台北最吸引人潮的區塊之一，很難想像我住在附近的那些年只不過是小公園前有幾家不錯的餐館。如今能提供美食的餐廳增加了數十倍，逛不完的精緻小店吸引著各國遊客來尋寶，幾家出名的咖啡館、茶館更是台北風雅人士的最愛，但我常去的那家燒餅油條店卻沒了。我的永康街記憶被擦掉了，可是大陸友人卻愛死了這裡，認為它蘊藏了豐厚多樣的城市生活情調，而這一點在大陸都市幾乎找不到了；到處拆老房、蓋大樓，步調快得讓人心慌，想找個散心漫步的地方都難。

永康街再走幾分鐘就是師大夜市，兩個商圈只隔一條和平東路，消費群眾卻截然不同：前者以上班族、觀光客居多，這裡因為靠近師範大學，百分之八十以上都是學生。看到這個店也有六十年歷史，那個館子也可開個九十年，友人特別感動，提到舊識在大連千挑萬選，找了座臨海的住宅，坐在客廳便可觀海，讓大家特別羨慕。沒想到一年多後，家門前的海竟然被填了起來，蓋上一片大樓，什麼海景都沒了。

在北投菜市場一帶靜靜度過平常的週日，朋友們跟著我吃了一天素，說每種蔬果都有滋有味，吃了不僅腸胃舒服，身心也舒暢。台北的空氣、水、食物都令他們感到安全、

可靠；便宜食材用心製作，也能成為色香味俱全的佳肴。

餐廳對面就是鼎鼎大名的北投圖書館，主要建材是可回收再利用的鋼骨、木料，配上一片片落地玻璃窗，讓室內空間也融入了百年老樹的枝椏當中，讓在屋內及迴廊讀書的人也有了隱居山林之感。友人問：「這麼古趣的建築，有多久歷史？」我告訴她，才蓋了十來年，這一帶曾經沒落，但圖書館讓社區成為景點，讓整個環境都變得有生氣了！

陪大陸友人逛台北，決定以這幅畫面當成讀景影像，是因為北投圖書館的存在意味著：現在的一切新建設，若是做得夠好，便是替未來子孫留下我們的記憶、感情與智慧。

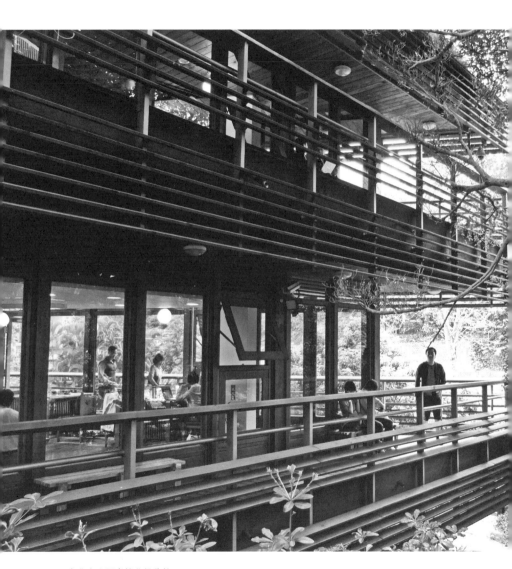

台北市立圖書館北投分館　二〇一三年三月

城市發展的單向道

一連數週的悶熱，難得下了場大雨，讓我想趁涼快到市區走走。平常進城不是買咖啡生豆就是尋找黑膠唱片，那天卻有點想回師範大學附近，看看一度十分熟悉的生活圈。

搭捷運，從古亭站五號出口走個一百多公尺，就是我住過七年多的儒林天廈。

繞到大樓後門的巷子，那家以酸菜白肉火鍋出名的台電福利餐廳居然還在。十幾二十年前，像這麼火紅的餐館，這一帶沒幾家；每逢假日，生意好到早上就得排隊領晚上的牌。哪像現在，到處是好館子，走個十來分鐘，拐入麗水街，就是以精緻商店及美食聞名的永康街商圈。大陸友人來訪，總是一去再去，流連忘返。

隔著和平東路的另一側，則是氣圍全然不同的師大夜市。由於顧客群以大學生為主，商品比較年輕化，也便宜得多。記得有一陣子，內人下了班就來師大法語中心上課；那時我們仍住在汐止山上，每週有兩個晚上我都必須在附近混到九、十點，等她下課後再開車回家。林立於龍泉街、泰順街的小吃攤，無論是煎包、潤餅、蚵仔煎、花枝羹、炒米粉、豬腳麵線、當歸鴨全吃遍了。直到開始吃素，這個地方才不再吸引我。

在茹素之前，我可是對吃挑得很，今天吃潮州菜，明天就想嚐湘菜，山珍吃多了就想換海味。無論東西南北哪個方向，只要知道哪家廚子有哪道絕活兒，必定專程前往。整個人被口欲控制著，吃著這餐想下餐，休閒生活繞著美食地圖轉，複雜得毫無意義。

茹素後可供選擇的菜色雖不多，卻很容易就能滿足；真是「快樂並非擁有的多，而是需要的少！」

那天午後，大概是下雨的關係，永康街和師大夜市都顯得寂寥，人少得讓我吃驚，感覺既陌生又熟悉。陌生的是，前陣子帶北京友人來逛，還人擠人地一下子就走散了；熟悉的是，當年我住在這一帶時，它就是這個樣子。當時的商店、餐館不過近百家，沒想到短短幾年就增加到了上千家。由於師大的外籍學生愈來愈多，不少異國風味的餐館、咖啡館也應運而生，成為此區的特色。

遊客的最愛，卻讓居民最頭疼。一樓店面房價高得嚇人，二樓以上卻是不升反降；油煙味四竄，三更半夜還陣陣喧囂，霓虹燈閃得讓人無法入睡，住家生活品質大受影響。

近幾年居民抗議奏效，政府嚴格執行法規，六米內巷道禁止商店營業，大約四百家商店因此歇業。期間不少市民表達了惋惜，只因這兒有他們太多的回憶。

記得大陸友人說，會那麼喜歡台北，是因為每條巷道、每個店面都有細節。是的，

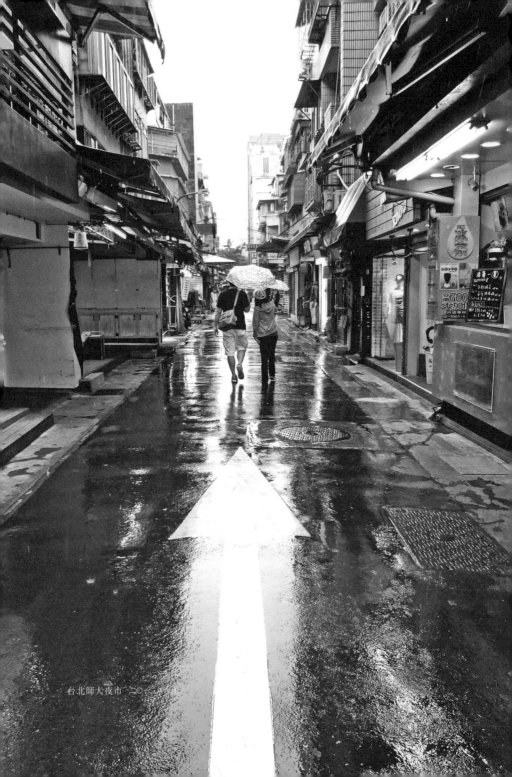

台北師大夜市 二〇一二

這些細節正是人與環境摩擦的痕跡。幸運的是，台北雖然隨著時代演變、社會變遷，這些痕跡卻沒有被抹掉，而是一層疊上一層，成為市民的共同記憶。

說來有趣，我在師大夜市逛過無數遍，卻從未拍過照。那天一手撐傘，一手舉相機，在這條窄窄的單向道等人經過，按下快門。城市發展就像一條單向道，市民只能方向一致地跟著時代走。期望整個大環境在繁榮進步的同時，也能把我們的美好回憶留存，因為記憶就是一座城市的生命，也是它最珍貴的資產。

有一個星期日

即將遠行八、九天，大事得辦妥，小事得打理，居所、倉庫的水電、瓦斯、門窗都要仔細巡視，不能久放的食物也得處理。那天晚上從新店家出門，搭捷運到台北盆地另一頭，再坐計程車上關渡山居。非來不可，是因記掛放在餐桌水果盤上的兩顆百香果，若是不管，旅行回來，屋內肯定充滿酸腐味。

果子雖已乾癟，卻是一顆仍甜，一顆敗壞。物命也有長有短，大限不一，本來是寶，過了期便成垃圾。壞的那顆，才入口就讓我趕緊吐出來，當下的感觸就是，人不也是一樣？有好手好腳時就該多做好事，否則黃金歲月一過，想做也沒得做了。

山居這一帶是個山坳，沿襲古名，仍叫樹梅坑，不知是否曾經種滿梅樹。整個小區也沒路名，家家戶戶的門牌就是樹梅坑幾號幾號。隔天，我一如平常四點多起床，收拾便開始晨走。經過那段走過無數遍的路，發現它又是坑坑疤疤的了。不是沒人管，而是每當區公所鋪好柏油，過不了幾天就立刻會被鏟掉，曝露出底下凌亂的石塊，讓摩托車騎士一不小心就會拐倒、摔傷。原本不明究理，後來聽人說，那十來公尺路段的產

權屬於私有，地主無法利用，也不甘心給別人用，明明是積功德的好機會，卻偏要損人不利己，一點虧也吃不得，心情怎麼可能痛快、日子怎麼可能順心？

一路行來，都有菜農在菜園裡採收，遠處傳來陣陣淒厲的豬叫聲，又有動物要被送去可怕的屠宰場了。這讓我想起，鄉下老家也養過豬，小時候經常在天沒亮時被這種聲音驚醒。再大一點，有了力氣，就要幫忙把豬隻使勁按著，讓爸爸和哥哥把四隻蹄子綁好，用扁擔倒吊著扛到板車上，運往屠宰場。豬的號叫勾起我的童年回憶，也讓我慶幸自己能碰到好因緣開始茹素，十多年來免於讓更多動物因我的口欲而慘遭殺戮。

搭捷運來到三峽北大特區，看看手錶，才過八點，剛開門的咖啡店裡面享用早餐。門外一大一小兩隻狗被拴在路燈桿上，不吵不跳，靜靜地等著主人在咖啡館裡悠哉悠哉地看報、吃三明治。這才提醒了我，今天是星期日，上班族不用趕著出門。平日稍嫌冷清的餐館，一到假日便間間客滿，一位難求。

算算也有一個多月沒來三峽了，以前空間大，每來必過夜，倉庫搬到隔條街後，雖然也收拾得小而美，但走動空間不夠，便不想多待。空間並非夠用就好，還要多出一些才行，正是那些無用的東西，讓實用顯得更好。圓滿的意思也非一成不變，可解讀為由缺轉盈的過程。

新北市三峽區　二〇一三年七月

中午逛到台北大學附近，歇業半年的小石窯披薩店又重振旗鼓，改由法國藍帶學校出師的女老闆親自掌廚，但我最愛的葡萄酒醋漬野菇與普羅旺斯烤蔬菜已不再供應，就連波菜泥打生蛋的佛倫提那披薩也從菜單上取消。原先慇懃親切的女侍換成了啥事也不懂的女工讀生，餐廳價位調低，轉型服務學生，生意果然變好了，但用完這頓午餐，我再也不會想念了。

這一天，我在關渡、三峽都拍了照片，挑這張當配圖的原因是，這兩隻狗看起來非常安閒自在，彷彿也知道今天是星期日，一切都可以慢慢來。

台北與我

俯瞰台北夜景的最佳地點有好幾處，對我而言，則是台北藝術大學最方便。經常看不覺得有什麼稀奇，不就是萬家燈火嗎？然而，習以為常的景象，有時卻會因天候而被賦予非凡的意象。

那天就有那麼一條雲帶，不高不低地浮在台北盆地的半空中，彷彿是老天的用意，希望看到的人沉思片刻，反問自己，這個城市對你而言，到底意味著什麼？讓你喜歡還是反感？讓你得到什麼、失去什麼？讓你想在此安身立命，或是趕緊逃離？

這個觀看位置是學校行政大樓前的看台，下方的小廣場常會舉辦一些活動或晚會，學生拍畢業紀念照也喜歡挑這裡。我在這所學校教了二十幾年書，還是第一次在這兒站那麼久，一是因為快退休了，二是被這一景深深勾起了我與這座城市的愛恨情愁。

第一次來台北，是初二被老家的頭城中學退學之後。「台北隨便哪家工廠都可以去做工，而且工錢很高！」在一個同學的慫恿之下，我離家出走，懷著莫大的憧憬跟他來到台北。一天後，他說要去買東西，叫我在公車站等一下。我傻傻地站了幾個鐘頭，才確定他

北藝大俯瞰台北盆地 二〇一三年八月

已經溜回家了。

　　失神之際，我想要過馬路，卻被一輛飛快的摩托車衝撞到十幾公尺外，小命差點不保，闖禍的騎士卻頭也不回，逃之夭夭。一位好心婦人扶起我，問我在台北有沒有認識的人，雇了三輪車載我去找從小當他是偶像的同鄉。夢想徹底破滅後，我回老家挨了父親一頓好打。這就是我的台北初經驗：被騙、受傷，卻知道在這冰冷現實的大城市裡，依舊有溫情。

　　高中畢業、大專聯考落榜後，我很幸運地在台北找到工作，一腳踩進了當時台灣文化圈的核心，從此在這裡工作、生活、成家、立業，至今已四十五年。故鄉逢年過節才回去，父親、母親相繼往生後，老家與我這個遊子之間的臍帶終於被剪斷。在台北，我歷經挫折與順遂、無情與溫暖，度過交通最混亂、空氣最骯髒的建設陣痛期。如今，我已年入花甲，而台北在多少人的努力之下，被經營為世界上最宜居住的城市之一。

　　向來拍台灣鄉村，希望替農業社會留下最後一瞥的我，會將鏡頭轉向城市，也是有因緣的。一九八五年陳映真先生創辦《人間》雜誌，找我當顧問。我覺得不能只掛名，總得做些什麼，而鄉土攝影可能也不適合這本雜誌的批判風格，因此乾脆開始拍台北專欄《台北速寫簿》從創刊號開始連載，這也是我首度以短文配圖的方式發表照片，

沒想到反應出奇地好。於是，我便將自己生活在台北的酸甜苦辣、期望、失落、想融和又不得其門而入的複雜情緒一一道來。專欄於刊登一年多後告一段落，但我卻繼續以相機替台北把脈，勤快地拍攝了許多照片，發展成《台北謠言》攝影展、影集。

又過了三十年，我與台北的糾葛更多，卻發展出類似革命情感，再度審視這些照片，感想與年輕時落差頗大。於是，我重新書寫，在回憶每張照片的拍攝經驗時，加上了一個老人對人情世事、環境因緣的體悟。這些故事除了在大陸媒體連載，且已結集成冊，以《都市速寫簿》（繁體字版回復《台北謠言》書名，於二〇一二年由行人出版社發行）之名出版。

曾經想要移民的我，如今已徹底明白，身心分離，逃到哪裡都不會有歸屬感。身在哪裡，心在哪裡，那裡才是故鄉。

在單向街的那一夜

去北京開攝影工作坊的行程公開後，單向街書店跟我聯繫，看能不能抽空去辦個讀友會。對獨立書店我向來敬佩，有機會見見讀者也是樂事一椿，儘管工作坊一連七天的課會很累，也欣然應允。

像我這樣年齡的愛書人，書店在我們心目中的分量不輕，它不僅是知識寶庫，還是讓想像力奔馳的精神樂園。學生時代買不起書，很多書都是站在書店角落分幾回看完的。大部頭的文學名著就得買回家慢慢看了，還好那時書不貴，節省幾頓午餐就能到手。

記得我的第一本照片圖文書《人與土地》出版時，出版社幫我開了個微博與讀者互動，說一般書籍的銷售比例大約是網路七本，實體書店三本，前者還有逐漸增加的趨勢。那番話讓我聽了不勝唏噓。其實，網路書店多半只賣暢銷、流行書，實體書店卻會幫讀者找書，許多老書或小眾刊物只有在這兒才找得到。書店老闆的品味成為書店風格，歐美有些書店甚至是培養文學家、藝術家的溫床。讀者與實體書店的情感，豈是虛無飄渺的網路書店所能及！

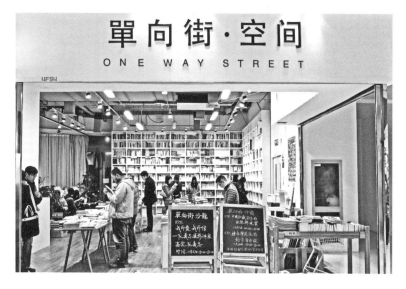

北京單向街書店　二〇一三年十二月

除了看書、買書，後來我的幾個重要展覽，甚至雜誌的開幕茶會也都是在台北誠品書店的藝文空間舉辦的。我的出版社、雜誌社自然也設在書店街——重慶南路。這條書店歷史悠久，早在一八九五年便有日本人在此成立「臺灣書籍株式會社」，一些大小書局、出版社與文具行跟著靠過來營業；一九四九年以降，大陸的商務、中華、世界等知名書局更是選擇在這條街復業，全盛時期的書店與出版社超過百家。不論哪種領域、哪種用途的書都可以在這裡找到；各家書店的風格不同，老字號三民書局更是首創「圖書館式」書店，收藏圖書數十萬種，偌大的樓層還設有電扶梯。

如今看書的人少，網路衝擊又大，重慶南路的書店紛紛停業，有些雖然依舊苦撐，也不得不搬到樓上，將一樓店面租給咖啡館、餐廳。有意思的是，一些專賣簡體字版的書店反而業務不錯，成為大陸遊客挖寶之處。原因是大陸新書若不暢銷，可能半年就下架，而此地書店退貨不方便，反而能保存一些早期出版的好書。

參加單向街書友會的那天，下午在中國傳媒大學的講座進行到快五點，匆匆用過簡餐便趕去。想像中大概是小巷裡的一個老舊空間，與十幾二十人圍坐聊天，去了才知道，它是在北京的一個時髦大商場裡，位於美食街、精品店之間。在踏入書店前，我隨手掏出小卡片機拍下門面做紀念，沒想到竟是在此所拍的唯一畫面。接下來的三、四個小時，

嘴沒停過講話、手沒停過簽名，忙到十點多，整個商場都已經打烊了，才搭貨梯離開。

抵達書店後，先進會議室接受報紙記者採訪，七點一到，踏出會議室，本來有點冷清的空間竟塞滿了一兩百人，許多讀者還是全程站著，兩個小時都沒離開。講題是「我所愛，我所信」，換句話說，就是什麼都可談。我從成長背景談到創作之路，想到讀者在這麼冷的天氣從四面八方趕來，所有疲累一掃而空，講得比下午還帶勁。大家請我坐下來說話，我就告訴他們：「我是拍照的，必須看得到對象才能溝通。」

一陣陣的溫馨笑聲、一個個切題的發問，讓我格外能感受到與讀者之間的相契。眼前的每張臉龐都是紅通通的，散發著熱忱的光彩，讓我幾度想拿起相機，從左到右、一百八十度地按幾張快門；可惜相機不在口袋，也不想打斷氣氛，終究沒這麼做。

這樣的熱情、這樣的交流，是身為作者的我們，在網路書店永遠感受不到的。

一場盛大的行為藝術

為了攝影工作坊的成都站開班，我再度來到梵木藝術館。感覺上回來是一年多前，掐指一算，竟然不到七個月。可見這陣子發生的事實在太多了，感觸豐盛，日子好像是濃縮的。

第一次來是二○一三年五月，參加第三屆縱目攝影雙年展開幕。近幾年來，四川攝影圈人才輩出，好幾個受矚目的攝影新人獎得主都是川籍。縱目攝影展原本屬於同仁性質，前兩屆的參展攝影家多有重複，第三屆才開始有外地攝影家作品展現。當時，錦江區晨輝東路旁的金象寺附近還有點荒，周遭房屋矮舊，沒想到短短幾個月，數十層的高樓大廈便在周圍拔地而起。原來的土路已鋪上柏油，大卡車進進出出，正在興建的地鐵工程便拉上了圍籬。整個環境變化迅速到讓人無法相認，唯有鐵門、磚牆的梵木藝術館安坐一方，踏入便是個令人心曠神怡的小世界。

這兒最早是寺廟，五、六十年前改為樂器廠，生產著名的金雀牌、百花牌小提琴與其他樂器。企業蕭條後，房舍腐朽，園區雜草叢生，卻意外地在設計家余炳與其工作團

隊的手中起死回生，又活過一遍。老廠房被刻意維護著，盡量不拆，新建築也非常樸實，

灰磚、清水模牆面以及不上漆、泛出鐵鏽的鋼骨連結著新與舊。進門第一眼就有「成都樂

器廠」的木區大招牌，原本的白與黑已變成不同濃度，層次細膩豐富的灰，像極了我教學

生放照片時，拚命想放出來的銀鹽色調。大鐵門內側的縷花門，光影更是有多美就有

多美！

在梵木藝術館上課實在是令人愉快。暗房是新蓋的，門口鑲著「阮義忠攝影工作坊」

的木塊，厚厚重重的，真好看！這還是我用過的最大的暗房，放了三台放大機、隔光

垂布幕、定影、顯影藥水盤、水洗台、晾乾網、裁刀、藥水架後，十幾個人還能在裡面

走動自如，把椅子排在當中就成了小課堂。上午則是在會議室上課，窗簾用投影布幕

做成，拉下來既可擋光又可放映教材。工作人員體恤我喉嚨不好，特地備了麥克風、

喇叭。

除此之外，每天還有廚師為茹素的我與內人準備可口的蔬食午餐。來的頭兩天都是

陽光普照，在玻璃屋裡用餐，眼睛看著綠樹、繁花，臉上、身上烘著暖陽，讓我感冒

的不適、上課的疲累都一掃而空。咳嗽一直不好，藝術館的小姑娘還為我們燉冰糖雪梨。

每天要離開這個園區時，在暗暗的天色之中走向停車場，我就忍不住在心裡嘀咕…

成都梵木藝術館　二〇一三年十二月

可惜啊，可惜，這麼好的一個地方，再過一陣子卻要整個拆了，因為地鐵路線要從這兒經過。大陸的許多事，讓我這個台灣人感覺就像做夢一樣，幾個月之內，一片荒地上能化出一座城，而一個充滿情感與記憶的城堡，也可能一眨眼就沒了。

梵木主人余炳留著長髮、鬍渣，一身黑衣黑褲，外表看起來很搖滾，說話卻不急不緩，十分安詳。聽我惋惜，這麼好的地方，才用一年多就要搬了，實在是太可惜了，他微笑：

「新的地方會更好，在塔子山公園，我們都規劃好了，裡面還有旅館、餐廳，你們的工作坊教室會比現在還好。」

余炳整整花了一年半的時間，每天在工地指揮一群工人，一磚一瓦地把藝術館蓋到圓滿，如今一切要重來，他卻笑咪咪地若無其事，彷彿在談一件非常愉快的事。

「這未免太荒唐了吧？二〇一二年十月才入駐，用個一兩年就要拆光，簡直是太浪費了。難道之前沒人知道這兒是地鐵路線？」聽我這麼問，他還是輕輕地笑：「是啊，這就像是一場盛大的行為藝術！」

捷運中的蝴蝶

台北有捷運後，我就不開車了，不但免去了塞車、停車、養車、修車的麻煩，還省時、省力又省錢。只要避開上下班巔峰期，在台北搭捷運真是享受，乾淨清爽、空氣好、車班多，自從頭髮白了以後，還經常有人讓位。

出門漸漸離不了捷運，生活步調也隨著它的路線調整，盡量去捷運站附近的小館、二輪戲院，就是看牙也只需轉一小段公車。想想還真有趣，新店家、關渡山居以及現在的工作室都在捷運沿線，而我的工作、生活範圍就在一路到底的幾個站上，真是夠方便了。

早期搭捷運，乘客多半安安靜靜地看報紙、看書，有時也跟鄰座的人聊聊天。報紙銷路不好，媒體便印製捷運報免費贈閱，靠廣告維持；那陣子，幾乎人手一份捷運報。

但現在，就連免費報紙都很少人看了，乘客多半埋頭於手機，只顧著聊天、看韓劇、玩電動遊戲，連頭都懶得抬。現實環境裡的一切人、事、物彷彿都跟他們無關。未來世界會是什麼樣子，真是不敢想像！

那天，不知從哪兒冒出來一隻蝴蝶，在車廂裡飛來飛去，慌慌張張地找出口。怪的是，

除了我，沒人對牠感興趣，頂多淡然瞄一眼，繼續低頭。蝴蝶本來是在天上飛的，怎麼會闖到地底下來了？看樣子是雄性的玉帶鳳蝶，對習慣了綠林、溪谷、庭院、草原的牠來講，這陌生的環境一定可怕極了！

關渡山居在春、夏兩季天天都可看到蝴蝶，除了在後山林間飛來飛去，有時還會短暫停留在我家玻璃窗外。這麼美麗、優雅，卻永遠急促、不留情，好像停下來就是浪費生命。也曾想用相機捕捉牠們，卻發現實在是太難了。有次擔任攝影比賽評審，好奇那些美麗的蝴蝶是怎麼拍到的，現場有人回答，善於此道的會用蜜糖，讓牠們在花朵上一停就被黏住了。

我的目光片刻不離地隨著這隻蝴蝶轉，甚至跟著走過來走過去，瞧牠有沒有辦法離開，或是何時會休息一會兒。顯然牠是在找風的方向，停了幾站，車門一開，有人上、下車，牠就特別著急，似乎感覺到了氣流的方向。

來回走了好幾趟，終於見牠懸在出風口不動，肯定是力氣已用盡，正在喘息。這時，我才終於有機會把相機對準牠，牠是那麼小，要靠得非常近才能拍得清晰，即使如此，也只能占螢幕的一小部分。拍出來的效果，彷彿牠正在凝視著人群。

牠到底是怎麼飛進車廂的？是從哪一站上車的？是一路跟隨著香水味兒，還是看到

了印有繁花的衣裳、提包？因為貪戀，所以意外掉入了陷阱，誤闖一個原本不屬於牠的世界。台北的捷運一半建在地底下，一半築在半空中，但願牠能撐到那幾個緊挨著黑板樹、台灣欒樹的車站，隨著真正的花香找到脫身的路。

車廂內的低頭族，不也像這隻蝴蝶？只不過，陷入網路世界的他們，甚至不覺得有脫身的必要。

捷運中的蝴蝶　二〇一四年八月

115

輯
三

一
日
一
生

吳仔厝的地瓜攤

關渡山居的後山出口處就是吳仔厝，住家在山坳裡，路過之人只能看到刻著「吳仔厝」的大石塊。字體粗大，鑿得特別深，彷彿海枯了石也不爛。凹痕裡的顏色只要稍褪，就會有人立即補上鮮紅的漆，深怕汽車從一百八十度大轉彎的坡道急駛而過，看不到。

我經常路過，卻是頭一遭看到這個地瓜攤。我跟地瓜的關係錯綜複雜，從小就必須下菜園跟地瓜藤為伍，腳趾縫裡永遠有洗不乾淨的黑漬，是童年羞恥的印記。家裡在後院養了三、四頭豬，光靠廚餘不夠餵食，父親便將祖上留下的河床礫石地闢來種地瓜。吃不完的收成刨成條狀曬乾貯存，地瓜籤滿路鋪，人來狗往地被踐踏。儘管母親起灶煮飯時，我常會扔一條進去烤來甜甜嘴，卻總認為它是粗賤的。

對地瓜完全改觀是高中畢業，從鄉下到台北工作之後。有人請我到鼎鼎大名的青葉台菜餐廳吃飯，主食竟然是地瓜稀飯。軟糯的地瓜在白潤的米湯裡黃澄發亮，配上地道的台灣小菜，真是美味之至！從此之後，我就常買地瓜回家煮稀飯、煨老薑湯。

顧攤位的男子看起來傻呼呼的。我問他怎麼挑，他說不知道。「這不是你種的嗎？」

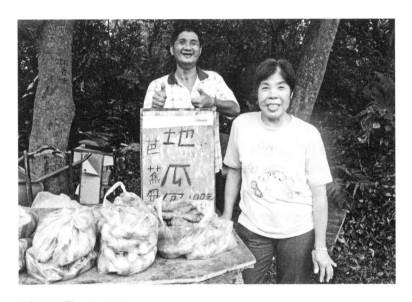

吳仔厝地瓜攤　二〇一二年八月

「是阿爸阿娘種的，我只管賣。」地瓜一大包一大包地用塑料袋裝著，總共十包，有黃皮、紅皮兩種。黃皮的看來特別結實，我挑了一袋，竟讓他開心地咯咯笑：「今天開市囉！」

問他一天可賣多少包，他說不一定，還接著抱怨：「今天阿娘偏要給我十包，應該帶九包就好了。」問他為什麼，他振振有辭：「每次帶九包就會賣掉四包或五包，帶十包就只能賣掉兩包！」

聊著聊著下起雨來，他立刻起身，從小推車上取出雨衣把地瓜裹得更密實。「怎麼你自己不穿雨衣，給地瓜穿？」「阿娘交代，地瓜怕水，千萬不能淋到雨。」不一會兒，他的阿娘出現了。一聊之下才知道，他已三十九歲，十二歲那年車禍傷了腦，智力就停頓了。

婦人要進城買菜，給難得回家的女兒、女婿做頓飯。問地地瓜怎麼挑，她只顧往山上看公車來了沒，心不在焉地說紅皮鬆甜，黃皮香硬。我說紅皮的比較醜，好像營養不良，半天不吭氣兒的傻漢子突然冒出一句：「有些客人也這麼說，我就問他，到底是吃皮還是吃肉？」我不禁大笑，把買好的那袋黃皮換成紅皮。

車來了，婦人邊往上跨邊吩咐：「阿城啊，別急著回家，等雨停了看能不能多賣幾包。」阿城卻笑嘻嘻地把剩下九包全往手推車裡放：「有開市就行了！」我勸他聽阿娘的話，他想一想，點點頭，把地瓜又一包包擺出來，然後從褲袋掏了個小收音機貼住耳朵。

捷運上的盲女與狗

那天，我從三峽回新店，在捷運永寧站入口看到一位牽著導盲犬的盲女，好奇心大起。此處動線複雜，要爬好幾座樓梯、拐好幾個彎才能抵達月台，普通人都可能會迷糊了，一個什麼都看不見的人，到底是怎麼辦到的？我決定扮演偵探的角色一路跟隨，並與她保持一定的距離；邊走邊從包包掏出相機，準備隨時捕捉她的身影。

沒想到她的動作竟如此流暢，兩腳上下樓梯的起落、跨距，比我這關節不好的人還俐落；行經閘門，更是卡一掏便定位。視障不但沒打敗她，還讓她擁有一份常人罕見的從容。任何一件我們認為平常的小事，在她卻是經過長期訓練，以至於一舉一動都拿捏得恰到好處，彷彿舞蹈般優雅。

那隻拉布拉多狗就是她的雙眼，對地上的一切，看得比人認真多了。脖上拴的那條皮帶彷彿是神經線，將牠與主人連為一體，任何的輕微晃動都能讓主人知曉路況。把主人妥貼貼地引入車廂後，狗兒便趴在座位下，舒舒服服地睡著了。曾看過一篇有關導盲犬的文章，說拉布拉多是再理想不過的工作犬，性情溫和穩定又活潑，且智能特高、

學習速度快,有些國家的漁夫還用牠幫忙拉漁網。這種狗唯一的毛病就是貪吃,而且極其善於討人喜歡,讓人們投食物給牠。據說,若是沒人看著,拉布拉多什麼都能吃進肚裡!

出門避開上、下班尖峰時段,做什麼事都舒服,乘坐捷運更是愜意。自從一九九六年台北捷運通車,我就不開車了,充分享受都市生活的便利:不怕塞車,不必找停車位,不用三不五時忙維修、保養,更不必為了大大小小的擦撞、刮車皮生悶氣。

搭過幾個國家的地鐵後,覺得還是台北的最好,環境整潔、空氣清新,看不見任何塗鴉,也聽不到大聲喧譁。此外,每節車廂靠近車門處均設博愛座,讓老弱婦孺優先使用,就是一般座上的乘客,看到有需要的人也會自動讓座。搭捷運最能看出台北市民的素質。

戴著墨鏡的盲女非常靈敏,每當車子靠站,便細心地用腳護著狗兒的腿、爪,以防上下車的乘客不小心踩到或踢到,就像護著孩子的母親。除了視覺,我相信她的其他感官都不輸常人,心靈的視界絕對比我想像的多采多姿。雖然看不見自己的穿著,她全身打扮卻十分時髦,鼓鼓的背包、輕便的牛仔褲、休閒鞋,兩條辮子垂在鴨舌帽外,耳邊還掛著iPod。整個人看起來就是高高興興的,不帶絲毫哀怨。

見她在最熱鬧的西門町下車，我真是羨慕極了，心想，將來就是老了、走不動了，我也要買部電動代步車，坐著它在捷運站橫出直入，於大街小巷任意穿梭。任何障礙都不該阻礙人以自己的方式享受生活，也沒人應該不珍惜生命、不感恩環境提供給我們的種種美好！

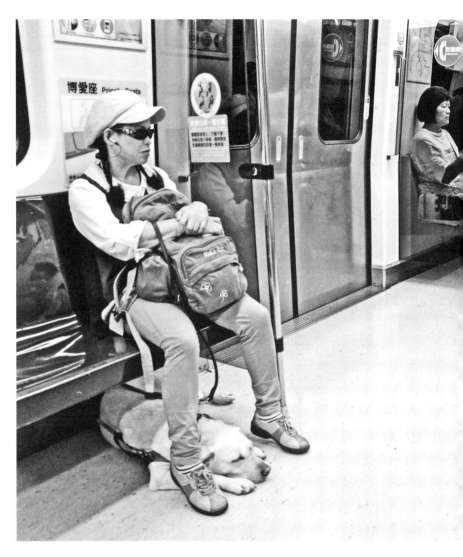

台北捷運上　二〇一二年十月

一日或一生

在新店晨走，路線有兩條：體力、精神比較好的時候往北，從新店溪畔左岸過陽光橋或秀朗橋，到右岸再朝回走。若是比較累，那就走短一點，往南到新店渡口，或是過碧潭吊橋登和美山步道。

最近買了一台可以掛在腰間的小數位相機，造型有如早期的徠卡雙眼，操作步驟也很像傳統底片相機，傳統工藝跟現代科技合於一體，真是好設計，讓我愛不釋手。有了它，晨走便能即時捕捉意外出現的好鏡頭。

週一清晨，碧潭風景區雖然空蕩蕩的，四處滿滿的垃圾箱卻依然讓人感受到週末遊客如織的喧鬧。此時此刻，霧氣在水面罩了一層薄紗，這樣的清幽、沉靜與靈秀，唯有晨走的人，而且是早起的，才有福享受。

週一釣客特別多，不知是否週末天鵝船密布，把潭底的魚都攪上來了。水鳥也愈來愈多，而且顯然在橋下及渡口附近各有棲息地。喜歡停在稀疏樹枝上的它們，遠看像一簇簇會動的花；靜止一陣，就會雙雙對對地在水面上迴旋，追尾嬉戲。

渡船停在對岸，有人招手，船伕才會慢慢划過來。新店渡在一百三十年前就有了，當時碧潭吊橋還沒興建，新店渡就等於彎潭、直潭、塗潭、屈尺以及安坑等山區的交通樞紐，直到上世紀五〇年代還有九個渡口。交通建設陸續完成後，渡口逐一凋零，如今，新店渡已成了新店溪流域僅存的人力擺渡口。

搬到新店之後，我偶爾會坐一下渡船，步行通過吊橋，在和美山上走一遭再搭渡船回這一頭。有幾回深入直潭、彎潭探幽，還帶著腳踏車一起搭。住在左岸的居民搭船不要錢，由市公所補貼，住在右岸的我們以及遊客，則是一趟得收二十元台幣，自行車加算一份。對岸的農地水源保護區，幾乎是大台北唯一沒被開發的地域，居民愈來愈少，狗卻愈來愈多。竹林間原本是散心的好去處，可是一家吠就家家吠，就是沒有狗兒衝出來，也讓人心驚肉跳。

一男一女兩位釣客在等渡船；這是拍渡船的最佳角度，遊客每到必猛按快門。我看過的相關照片中，還包括早期駐台美軍於一九五七年拍的。其實，那個年代的渡口影像看起來都差不多，倒是老友陳傳興為《他們在島嶼寫作》記錄片系列親自執導的〈化城再來人──詩人周夢蝶〉，在這一帶拍的片尾好極了：有兩分鐘之久，鏡頭完全不動，畫面中的渡船慢慢由最下方划到最上方，然後出鏡，彷彿升往天際……

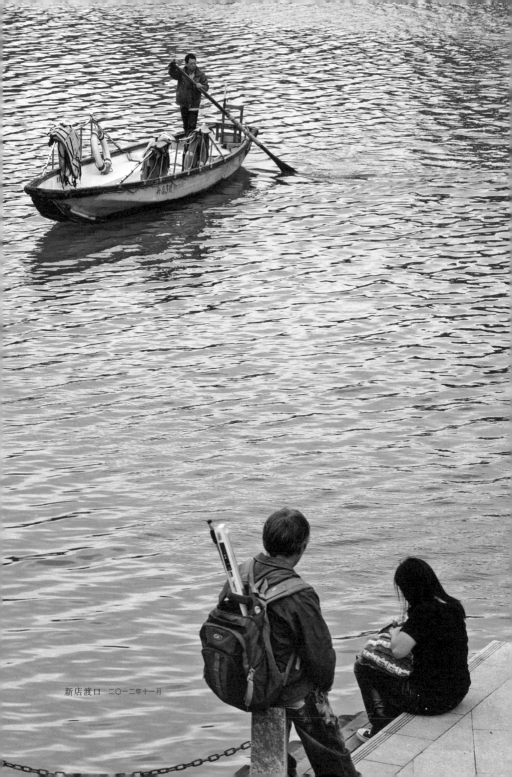

新店渡口　二〇一二年十一月

渡船從此岸到彼岸，從生死到涅槃的意象，圓滿詮釋了整部紀錄片的精神。在片中，詩人的一日帶出了他的一生，而一生又短暫得彷彿是一日。眼前的渡船緩緩駛近，兩位釣客依舊神態闌珊，我不禁猜想：今天相機記錄到的，是他們的一日，或是一生？

為平凡人的平安日子祝賀

每週上課當天於關渡山居一宿，心在度假，身也想偷閒。不過，睡得好、起得早時，我還是會照例晨走。摸黑下山到淡水河邊，夏天繞完一大圈，從另一頭再上山，太陽已經燙人了。讓我樂此不疲的是，整條漫步道路有如帶著我從農業社會的荒山走入二十一世紀的忙碌都會。沿著水鳥棲息的濕地，經過被細心保護的紅樹林，就會與呼嘯的捷運列車錯身而過；最後再登一段鮮為人知的石階，翻越坡坎，穿過台北藝術大學的哲學大道或櫻花小徑，從校園後門回家。

這段漫步不只是健身，也是精神充電，因為沿途所見令我常有所悟。比如說，老是於特定時辰在同一處碰到同一位晨運者。每個人的生活作息看似不相干，卻會由於因緣合和，在不同時空、地域交織成奇遇。

只要不下雨，在學校後門的那棵大樹下必能遇上一位年紀與我相仿的男子。天總是還沒亮，所以我從未看清過他的長相，只知他體態粗壯，並且永遠只重複一模一樣的動作，用背部猛撞樹身，發出與任何其它物體相擊都不可能產生的沉甸厚實、碰碰碰碰

的聲音。大概是一種舒鬆筋骨的方式吧？即使如此，要經年累月地日日重複這單調的動作也不簡單。或許這人與這樹已撞出了感情，不忍離棄了。

在這株大樹的幾公尺外，常會出現一對年紀不小的夫妻。老先生總坐在同一張石凳上，默默眺望關渡平原，老太太則是在他身後做著奇特的抖身運動。春夏秋冬儘管替換，他倆的身影卻永遠停格在流逝時光中的某一刻。

夏日桂花處處飄香，入冬時分梅花會在幾處岔路口盛開；春天，社區門口那幾株老桑椹樹就會結果累累，但紅紅的果串還沒來得及變紫，就會被摘得只剩百般無聊的綠葉；而與我擦身而過的晨運人兒總是那幾位，彼此雖不曾寒喧，但眼神交會便是相互祝福。當然，還是有人就那麼消失了，新面孔也會三不五時地出現一兩回。這條漫步之路，途徑雖然固定，卻少現著無常。有時也不免想到，某一天，連我自己也會停止在這條路上出沒了。

這一段下山又上山的晨走之路，讓我遇見過不少好畫面，卻很少拍下來，直到最近買了一台能繫在腰帶的小數位相機，才能既無累贅地運動，又能輕鬆地隨興捕捉鏡頭。

那天，在關渡淡水河畔的自行車道上，一位踩著腳踏車的銀髮老漢悠哉悠哉地打從一排白花怒放的樹下經過。繁花歡欣如逢慶典，彷彿在為平凡人的平安日子祝賀；而我剛好路過，有緣用新相機做了見證。

131

關渡 二〇一二年十一月

百分百的信任

三峽的傳統菜市場，至今仍有著農業社會的人情與土氣。我雖不負責買菜，卻愛逛市場，因為總會發現一些百貨公司或大賣場不易看到的居家用品，從被單、掛毯到碗盤、花盆都可遇到花色不俗、價廉物美的。其次，我愛吃的地瓜在大賣場總是成袋成袋地賣，不易碰到大小適中、粒粒硬實的。我挑地瓜頗具心得，貼著手掌心一握，掂兩下，便知蒸熟後的口感；至於甜不甜，就要看運氣了。在大小攤販之間穿梭是我的癖好，只要不趕時間，我就邊走邊看，沿路慢慢逛。買不買是另一回事，能在二十一世紀進出彷如上個世紀的市井街坊，感覺真好。

三峽古名「三角湧」，老市場是沿民生街兩旁緊捱的商家廊下串成的，一直到整條民權路，也就是全省保留最好、整修最成功的老街。全長二百六十公尺的老街建於十八世紀中葉，曾於一八九五年遭日軍焚街，隨後由住戶復建，大正五年（一九一六年）開始在日本殖民政府的主導下，由居民自費將傳統屋貌改造成仿歐風立面，以希臘立柱、羅馬拱門及巴洛克風格元素裝飾而成；融合了洋樓、日式家紋、漢人文化圖像。二○○七年，

西班牙巴塞隆那舉行「全球建築金獎」選拔，三峽老街還因整建成功而榮獲「公共部門暨特殊建築類」亞軍。老街修復得古意十足，但商家陳列的商品了無新意，跟別的觀光景點差不多；號稱全台最佳伴手禮的牛角麵包，三、五步就有一家，比較實，不像法國可頌麵包那樣外酥內軟，我吃過一回就不感興趣了。

閒逛的終點多半止於街口的水果攤。那天，一位沒見過的果販背著自寫的厚紙板招牌上了他。

「明天初一，買水果拜拜」大搖大擺地在街上吆喝，天不怕地不怕的自在神態深深勾住了我的目光。實在是很想拍他，但觀其豪邁粗獷的架勢，拿不準他會不會反應過度，硬是忍住，沒掏相機。轉進老街買了包別處難買到的「黑金鑽」黑膜帶殼花生，回頭又遇上了他。

見他店裡有我愛吃的百香果，靈機一動，朝那堆果子指了指：「甜嗎？」漢子板著臉：

「吃了就知道！」我提起網袋掂掂重量、看看皮色：「看起來不錯喔，給我兩袋！」見他臉色柔了一半，我又加一句：「你好有創意，想得出這個廣告詞！」這下子他可憋不住了，笑得像花開，深藏不露的天真與單純全浮上了臉。

「給你拍張照，好不好？」他點點頭，一邊接過內人遞過來的一把零錢，一邊挺起胸膛站定，給了我百分百的信任。人人皆有清淨無染的佛性，此話一點不假。

三峽老街菜市場　二〇一二年十一月

狗與人

那天，我背著相機包、拉著行李箱搭地鐵，為即將隨證嚴法師行腳的事宜做準備。

師父駐錫台北關渡慈濟園區時，我便天天夜宿山居，每天清早徒步下山，晚齋後再走路上山，調劑一下緊繃的心情。在師父身邊，我就是個拍照的弟子，必須時時全神貫注，才不會漏失重要鏡頭。儘管出門時天未亮，回家時天已黑，沿途還是有人有景可讀。這時，耳朵就比眼睛管用了，而最重要的就是心，心能覺知眼、耳所不能。

台北捷運規定很嚴，一入閘口就不能抽煙、吃東西，連喝水也不行，寵物則必須以箱籠攜帶。如今，幾乎無論何時何地，大人小孩都只顧著埋頭看手機，人際關係疏離，只有移情於寵物。這種現象，在大學教攝影的我最明白，因為學生所交的作業，愈來愈多是關於家裡養的貓、親戚養的狗，或是街上偶遇的流浪狗、棄養貓。二十一世紀的年輕人已不知如何用照相機面對他人，除了拍寵物就是自拍，而寵物也只不過是他們自己的投影。

環視周遭，一個車廂就有兩個寵物箱，分別擱在主人的座椅下。正想仔細瞧瞧到底是

狗還是貓，站在我面前的女孩，背包裡冷不防地冒出一個狗頭來。向來不拍這類照片的我，也不想錯失此刻，因為它簡直就是現代浮世繪。少女會帶著寵物到處走，可見已到離不開牠的程度。取出相機，小狗卻已縮頭回袋。少女善意地將袋口打開，輕撫著毛茸茸的愛犬，在我按下快門時，顯得高興又滿足，彷彿心肝寶貝得到了讚賞。但我想拍的並不是這隻狗，而是狗與人的關係。

在台北隨師，天天摸黑走山路，十天倒有八天下雨，平時經常遇見的晨運者全不見了。隨師車隊要南下的那天，我將行李拖下山，左手打傘只能遮身，帆布行李箱被雨淋得濕透。其實，打電話叫計程車，十分鐘內就可全身乾爽地抵達慈濟園區，所費也只需台幣一百元，但我還是走完全程，有始有終。

離園區不遠處的窄小地下道經年累月滲水，汙穢難清，成了野狗出沒處。幾年前曾在此見到一隻母狗生了一窩小狗，如今也都長大了。算算總共有八隻，大概覓食不難，因此不顯髒瘦。行人經過，本來東躺西趴的牠們還會立刻起身讓路。狗兒平時溫馴，無論我在夜晚或清晨穿道而過，都會友善地跟我搖尾巴。但那天清晨，天未亮，行李箱的輪子在地磚碾出刺耳的聲響，還沒抵達地下道入口，牠們兇惡的吠聲已傳來。我心知不妙，卻也清楚，只要一退縮便可能遭到眾犬的追咬，只有硬著頭皮闖入。

台北捷運車廂內　二〇一三年一月

八隻狗先是一閃，繼之全圍了過來；我只有一手掄起行李箱、一手以傘為盾，既做防衛，也試著嚇退牠們。急步走到幾十公尺外，吠聲仍然不絕於耳。這群狗為何會性情大變，從讓路、搖尾巴轉為襲人呢？難道牠們不認識我了，或是守護門禁的天性使然，以為我是拖著贓物的小偷？

同樣是狗，有的必須奮鬥不懈，在艱苦的環境中求生存，有的卻是嬌生慣養，受到無微不至的呵護；這點其實跟人也差不多。狗與人之間的故事很多，我甚至看過主人與狗梳著同樣髮型、彼此表情特別相像的照片。我從沒養過寵物，有些事確實無法體會。

一個小孩的轉變

那天在花蓮靜思精舍的菜園散步，忽然傳來一陣孩童歡笑聲，一時之間竟有回到當年遊走台灣鄉下的錯覺，本能地掏出相機，期待捕捉相互追逐、渾身沾滿泥巴的頑童，卻看到兩個乾乾淨淨的小孩，騎單車的小女孩身著慈濟小學制服，跟在後面跑的小男孩穿得像個小沙彌。

靜思精舍是台灣佛教慈濟基金會創始人證嚴法師的駐錫地，也是全球慈濟人的心靈故鄉。在家弟子回到這裡，自然而然就會收起浮躁之心，坐姿端正，講話輕聲細語，作息遵照敲板，早上三點四十五分起床、四點十分作早課，快六點時趕緊到齋堂各就各位，肅立等候師父的到來。人人自帶環保碗筷，捧碗舉筷是標準的「龍口含珠，鳳頭飲水」，飯量寧少勿多，不留廚餘。總之，行住坐臥都必須中規中矩；初來時不習慣，但久而久之便會明白，自我約束是最基本的修行之道、養心之法。平日處在滾滾紅塵之中，稍有懈怠，不好的習氣就都跑出來了。回精舍不但可以充電，還能把螺絲拴牢、發條上緊。

我在家有每天沿河晨走的習慣，在精舍則是繞著菜園散步。常住眾奉行百丈禪師「一日不做一日不食」的精神，不但自力更生、兼做慈善，還為全球慈濟人維持了一個家。回來尋根的慈濟人日益增加，菜園面積愈來愈大，我繞的路也就愈來愈長了。

通常休息時間來這兒的人不多，我沉醉在巍峨的中央山脈、瞬息變化的雲彩、千姿百態的各色蔬菜與林梢唱歌的鳥兒之間，只有偶爾傳來的火車碾軌聲、飛機越空聲，才會把我猛然拉回現實。那天喚醒我的，則是這兩個可愛的孩子。

如今，大多數孩童不是窩在家裡上網，就是到哪兒都捧著手機、iPad玩電動，看到喜歡親近大自然的孩子，真像是看到了希望。後來才知道，這個小男孩原本是個過動兒，調皮搗蛋，在台北讓老師傷透了腦筋。有次隨家人來靜思精舍，竟說什麼都不願離開，直嚷著喜歡這裡。為了如他的願，小孩的父母特地遷居花蓮，讓他平日在慈濟小學就讀，星期假日在精舍玩。

慈濟小學是我所見過最注重生活教育的學校，每個小孩都要學習料理自己的生活。除了一般課業，老師們花許多心力教導孩子做人的道理，告訴他們，要知足、感恩、善解、包容，能為人服務是福氣，而要當志工就得先守好自己的本分。最有意思的是，在慈濟小學，掃廁所不是懲罰而是獎勵，唯有優秀學生才有機會掃廁所。

花蓮靜思精舍　二〇一三年五月

之後，每次看到這個小男孩，都感覺他一天比一天安穩、聰慧、善良。小孩轉變了，

看看他，想想自己，覺得我們之間還真是有共同之處。接觸慈濟、回到靜思精舍之後，

我們都變得比以前更好了！

雨中鏡像

連續下了一週的雨，時大時小，氣溫驟降。隨證嚴法師行腳期間，若師父駐錫台北，我便可就近夜宿關渡山居；原本一週才來一次，這段期間就是天天早出晚歸的家。從山居到慈濟園區的步程，下山約四十分鐘，上山近一小時。路口有一列排班的計程車，電話叫車也十分便利，但我寧願保持習慣，安步當車：一來走不中斷，二來晚飯後散散步也好消化。只要不颳強風，下再大的雨我都堅持到底，有時，即使撐傘，回到家也全身濕透，鞋子踩得出水來，我也不亦樂乎，覺得又多淨了一次身。

鬧鐘定在清晨四點，但我總是沒等它響就醒來。照例先喝杯咖啡，掃完地，著好裝，坐在面窗那把原木椅上，靜候牆上鐘響五下，出門，在六點早齋打板前抵達園區。原木椅是我最常待的角落；喝咖啡、沉思、寫文章、聽音樂。長長的木椅只有一只腳是巧妙接榫，其它部位都是一體成形；坐在上面朝外望，秀麗的觀音山、平靜的淡水河、開闊的出海口都可一眼看盡。

白天，全家光線最足的就是這兒，透亮如無的落地窗讓屋裡屋外連成一氣；濃霧

起時，安坐室內也有騰雲駕霧之感。夏日斜陽進窗，把屋裡擺設映出變化多端、移動迅速的影子，整個空間有如宇宙之光的畫布，筆觸之神妙每每令我目瞪口呆。入夜，山下燈火紛紛亮起，鑲在靜寂的黑幕中，有如粒粒璀璨的寶石、串串發光的夜明珠。

春夏秋冬、晨昏午夜、陰晴風雨，山河海景各有姿色，並一再引我暇想、激我文思，因素而完全變貌，真會讓人以為誤觸了時空甬道的開關。而眼下青翠茂盛的叢林，雖如如不動，卻因此起彼落的蟲叫、鳥啼、蛙鳴而透露了生靈的無所不在。

不少專欄稿子和po文都是在這把椅子上寫成的。有時，埋首與抬頭之間，景色就因氣候因素而完全變貌，真會讓人以為誤觸了時空甬道的開關。

春來，蜻蜓蝴蝶群飛；盛夏，孤鷹不時盤旋；入秋，水鳥急急北飛；冬至，鷺鷥依舊成群。隨著年歲增長、心境漸轉，愈來愈能體會以前不太注意的田園詩篇、自然主義繪畫以及畫意攝影。年少時曾覺得此類文人、藝術家的心思只用在風花雪月上，過於遁世，現在總算能體會，在價值錯亂的時代，向自然取經才是生活之道。唯有縮小自己、重拾敬天愛地的情操，才能恢復人在天地間該有的位置。

今晨，穿好「藍天白雲」的慈濟志工服坐在窗前，急雨打在窗戶，將我映在玻璃的剪影畫上條條水紋。整個鏡像如同「貪、瞋、癡、慢、疑」的垢重習氣正在受到佛法甘露的洗滌。我捧起相機代表合十，反觀自照，虔誠懺悔。

輯三　一日一生

關渡山居　二〇一二年十二月

堅持生活的熱情

以前我不愛運動，現在卻是沒運動就全身不對勁兒。會有這樣的轉變，純粹是因為戒煙。剛把三十多年的煙癮戒掉時，夾煙的那兩根手指頭好像頓時失去了作用，整個人昏昏沉沉，沒事就嚼口香糖、吃甜食，藉以轉移對尼古丁的渴望。身軀一天天膨脹，有天挺著肚子坐在朋友家的沙發上，女主人忍不住勸告：「你這樣下去不行喔，簡直像懷孕！」

我二話不說，隔天就去她建議的一家室內溫水游泳池報名，因為我知道，不立刻把念頭付諸行動，就永遠會是空想。記得當時是冬天，為了買游泳褲，我還跑了好幾間百貨公司，最後才在運動服飾專櫃找到。

從小在海邊長大的我熟悉水性，早就練得浮在海上假寐的本領。臉上蓋頂斗笠，全身放鬆隨著浪潮起伏，說有多舒服就有多舒服。第一天到了泳池，我沒做任何暖身運動，噗通一聲下了水，彷彿自己還是個水底蛟龍地翻滾起來。哪知用力划了三下，整個人就開始不對勁了，手臂不聽使喚，換氣打岔，身體奇重無比地往下沉，像是要溺水了。那

一刻我才知道自己的身體狀況有多差，趕緊換到練習區，訕訕地扶著池邊打水，跟初學游泳的人為伍。

當時的我才四十幾歲，看到一幫六、七十歲的人輕鬆自如地在水中一趟又一趟地划，羞愧地發願，有一天一定要跟他們游得一樣久。於是，我開始每天報到，大約一年後，發現連教練也開始注意我了。因為我只會游抬頭蛙，卻能跟那些游標準蛙式、自由式的人比快，一口氣游一個小時以上。而我還以為，這裡人人都是那麼厲害；由於沒給自己設限，在超越自己的同時，竟不知不覺也超越了別人。

突破體能極限，的確能帶給人極大的愉悅，身體細胞大量重生，精神彷彿也得到了昇華。心情再不好、壓力再大，只要運動個幾十分鐘，身上累積的悶氣、廢氣都會排掉，不只是體能充電，也是心靈的復甦。

遷居新店後，附近雖然也有游泳池，我卻決定將晨運改為快走，主要原因是此地親山近水。環境這麼好，真是大可不必來回泳池兩端，有如實驗室的老鼠。所以，現在的我不是繞碧潭、淡水河，就是爬和美山、獅仔頭山。

大自然的變化百看不厭，就連各式各樣運動的人也是好風景。有孤獨的長跑者，也有愛聚在一塊兒湊熱鬧的，有把每天運動當功課的，也有偶爾來發憤圖強的。那天下起

新店碧潭小吃街　二〇一三年六月

不大不小的雨，一群婆婆媽媽移到碧潭畔的商家廊下繼續她們的韻律操，與燒烤店的廣告畫裡，廚師踩著舞步的得意姿勢相映成趣。

運動能顧好身體、心境，而無論什麼樣的運動，其實都反應了一種價值觀。運動除了是體力、意志的鍛鍊，也代表一種堅持，堅持生活的熱情、堅持對周遭人事物的熱誠。

在那些日日運動的人身上，尤其是老年人，我看到了照顧好身體、心境，永不放棄自己的堅持。

面對時間

有些東西壞了捨不得丟，尤其是那些設計巧妙、讓人驚喜的日用品，投影鐘就是其中一項。它的構造其實很簡單，一個數字倒映的鐘面，經過燈光一打，再由鏡子反射至牆面，就映出了時針、分針、秒針的移動痕跡。光源一關，什麼都沒了，時鐘卻不停歇，任何時候再開，顯示的都是正確時間。時間由哪裡來？到哪兒去了？整個設計好像在提醒人們思考時間的本質：無論你看得見看不見，它都在不停地流逝。

這立錐狀的鐘是丹麥設計的，十多年前在台灣還不普遍，來家裡的朋友都大為驚豔，我自己也只在希臘導演梅普羅斯的一部電影中看過一模一樣的。鐘放在主角房中，其中一景顯然是導演對時間與人生況味的理解與抒懷。

妙的是，它不必移來移去，只需將鏡面朝不同角度轉，就可將時間打在地上、牆上、柱子或天花板上。有一度我搬新家，整個客廳就只擺這座鐘；影子打在玻璃窗上，會透到另外一個房間的牆面或室外屋簷，真是有趣極了！

此外，投影必須視距離微調焦距，操作時，讓人不禁會有種錯覺，彷彿在某種狀

態之下，時間的幅度是可以調整的。而把鐘面打在書架、海報或大照片上，看起來就像

一切器物或影像都受著時間的評估與考驗，被它蓋上了戳印，躲不了也擦不掉。

台灣潮濕，東西容易壞，鹵素燈接頭經常讓燈泡報銷，更換時把燈座插頭拔來拔去

的也是傷害。有一天，它終於不亮了。明知它的機械構造還在動，但無法顯映時間，失

去了與世界溝通的媒介，沒壞也等於壞了。修起來麻煩，於是我又買了一個。老的捨不

得丟，放在儲藏室;；新的倍加愛惜，不敢亂調亂整投影，可是，過了一陣還是壞了。

不是燈不亮，而是鐘不走了。

這下子我不敢再買了，但兩個都捨不得丟，把它們放回原包裝收好。兩個壞鐘很可

能永遠被塵封在某個角落，直到倉庫搬到三峽，有面空空的牆掛什麼都不合適，靈機

一動，沒有比投影鐘更合適的了——投影出來的鐘面既能為空牆補白，光源又能為房間

提供亮度，連燈也不必裝了。於是，我把兩個壞鐘找出來，拆開，併成一個好的。當投

影顯現時，與懸在牆角的金屬花盆互相呼應，真是妙極了!

看著看著，我愈走愈近，發現連自己的影子也映在鐘裡了;整個畫面讓我有所感悟。

鐘雖然修好了，哪天仍然會壞;而花盆和我也遲早會壞。在依舊完好的時期，我們是不

是都善用了自己的良能，從事對人群有益的事？時間看不到、摸不著，卻能成就、累積

一切。要累積好的還是壞的，善的還是惡的，都端在時時刻刻的念念之間啊！

三峽倉庫　二〇一三年二月

人生的三個階段

台北關渡行天宮就在捷運站附近，每逢假日遊客甚多，大部分都是來祈福還願，順便踏青，因為後方就是台北近郊有名的登山步道。我的山居就在上方，下山經常穿過廟宇的前庭，但因時間較早，看到的多半是來做早課的善男信女，穿著藍色海青，飄然而過。

比起香火鼎盛、位於市中心的分宮，這兒可是有道氣多了。廣闊庭園的兩側入口都有石刻大字，一邊是「赫赫」、一邊是「嚴嚴」，讓我每次踏過門檻都會心生肅穆。偌大的庭園裡，每棵樹、每塊草坪、每個石凳、每道欄杆在任何時候都一塵不染，後山樹林也是天天清晨都有志工在掃落葉，步道清潔浸潤，彷彿時時刻刻都在迎接有緣人。我經常碰到這些勤快又和藹的人，雖然上了年紀，精神卻特別好，有一次還看到兩位婦人拿著掃把，相視而笑：「怎麼今天都被你掃光了，也不留一點給我！」

星期日上午，我又穿過後山來到廟園，遠遠就看到一棵大樹被修剪得好像半空中的飛碟。大樹前有對年輕情侶相依相偎，女的始終低著頭，男的低聲下氣、又親又哄，始

終沒效。再走近一點，發現樹後也坐有一對，看來是對老夫老妻，只是太太染了頭髮。

兩人淡然地歇著，也沒交談，偶爾交換一下眼神，彷彿一切盡在不言中。我取出相機，打開鏡頭蓋，把焦距設在最望遠處，一抬頭，發現又有一對中年夫妻從階梯下來，便等他們走近些，好把三代人物都框在畫面中。這不就是人生的三個階段？

除非抱獨身主義，大部分人若能平安活到老，都會經過這三個階段。年輕時愛得死去活來，整天計較對方愛得沒自己多，犧牲程度沒自己大，任何小事都能變成分手的理由，不懂珍惜難得的情緣。孰不知包容欣賞、截長補短，一輩子能共同成就的好事可多了！

婚後的每一天都叫磨合期，兩個人還沒磨好，小孩又來了。他（她）可能是上天的禮物，帶給你無限的歡喜、感動與滿足；也可能是上輩子的大債主，讓你傷心、痛苦、牽絆。除了工作問題、經濟問題，夫妻還多半各有社交圈，彼此是否能完全信任、同步成長，也是課題。

心性穩定、生活無虞，接下來的果然與必然，就是孩子飛了。退休生活好過也難過，端賴身體健不健康。一個人生病，另一個人是否有辦法照顧？兩人都健康，沒工作的日子又要如何打發？人生的每個階段都可能很苦，但也可能其樂融融，一切都在恆常的變化之中，無論是哪個階段，面對現實、調整心態就是智慧。

拍這張照片，其實是滿感慨的。三對不同人生階段的男女，即使健康狀況不錯，彼此感情也好，容顏也不見平安喜悅。倒是經常遇到的那些志工，無論是在掃地、除草、撿石頭、清水池，都散發著一種無比輕鬆的自在。

他們年紀是不小了，所想的卻不是及時享樂，而是慶幸自己仍有足夠的體力、時間、經濟，毫無所求地做些對環境、對旁人有益的事。心淨國土淨，心開福就來啊！

關渡行天宮　二〇一三年三月

聽見太魯閣

若要我舉出台灣最美的風景，那一定是花蓮的太魯閣峽谷。

生平第一次去太魯閣是高中畢業旅行，那時的我，只要能離開家鄉，什麼都是美的，並沒有真正體會到大自然的造化，倒是對橫貫公路的險峻印象特別深刻。尤其是太魯閣到天祥這一段，必須通過懸崖峭壁、大理石山岩，橋梁隧道特別多，開路過程異常艱辛。

在尚無精密設備的當年，最主要的工具便是十字鎬與炸藥，投入開鑿的上萬名退役軍人不但工作辛苦，還必須面對工程意外或是地震、颱風等天災帶來的傷亡。

第二次去時正在辦雜誌，一位家住花蓮的學生熱心邀我們去散心，還自己當司機，開著九人座巴士帶公司同仁到處邀遊。當時的我已屆中年，重返太魯閣的心境大不相同，不再像年少時期那樣，老覺得自然風光單調。相隔十餘年，最近終於又陪同北京老友舊地重遊。他們來台自由行，打算大部分時間都待在台北，外縣市的風景區只揀一處造訪。問我去哪兒好，我斬釘截鐵：「第一次來台灣，阿里山、日月潭、墾丁公園都可以不去，但絕不能錯過太魯閣！」

老天爺顯然支持我的看法，讓我們出奇順利地利用網路買到了火車票，訂到了七星潭面海第一排的民宿，還由旅店幫忙租了往返太魯閣的九人座巴士。算一算，三天兩夜的費用竟比旅行社的兩天一夜還省。朋友們喜孜孜地表示，躺在床上聽潮聲入眠，是畢生從未有過的美妙經驗。而我與內人清晨張眼就看得見水平線，也不由得興起「莫問今朝是何夕」之感。

太魯閣沿路景點，無論是砂卡礑步道、燕子口、清水斷崖、慈母橋都美得令人屏息。兼導遊的司機非常稱職，該步行的時候就讓我們步行，該搭車的時候就請我們上車，短短八個小時，讓我們精簡扼要地體驗了這個台灣最美風景區的精粹。相機怎麼拍也拍不出那樣的磅礡，縱使按下快門，也只能讓人感覺把景色變得單薄小器了。有一幕尤其提醒了我，太魯閣還有我無法知覺的、無數無量的奧祕。

在燕子口入口處，遠遠就看到一白髮男子與妙齡女郎倚著斷崖上的欄杆，心無旁騖地欣賞著溪谷裡清澈無比的激流，被沖刷了幾千萬年的大理石壁。沿路遇到的所有旅客，不是盡可能地舉目環視、俯瞰左右，就是頻頻以手機、數位相機或iPad拍照。每個人都在以自己的方式記住美景，唯有這對狀似父女的遊客，好像已經完全被景觀攝住了，一動也不動地佇立良久。

163

太魯閣燕子口　二〇一三年四月

我掏出相機，準備拍二人的背影與山谷，等慢慢走近，框好構圖，他倆卻驀然回首，嚇了我一跳。我本能地按下快門，難免有些遺憾，本來只想拍背影，怎麼拍到了正面。

等到他們擦身而過，我才赫然發現，這位男士是盲人！

看著他在少女的攙扶下，舉著手杖一步步地往前探路，我真是感慨極了！盲人的世界一片漆黑，沒有顏色、形狀，可他聽見了太魯閣，用聆聽感受了山之壯闊、水之靈妙、禽之交談。我明白了他的背影為何會如此吸引我——除了看，他的一切感官比正常人靈敏太多，氣場自然格外旺盛。雖然不敢問，但我知道，他眼盲心不盲，所接收到的太魯閣之美，比慌慌張張的明眼遊客不知多了多少倍！

遇見失落的優雅

應何香凝美術館之邀，我於六月底去深圳做了一場講座，講題原本為「失落的優雅」，但我臨時又加上了「一日一世界——我的微博生活」，一口氣講了兩個多小時。前者是緬懷傳統價值，後者分享我如何在當今浮躁的社會自在過日子。熱情的聽眾不但擠滿會場，廳外架的影片直播同樣也座無虛席。最讓我難忘的就是，為了盡可能多讓一些人進場，主辦單位挪動了幾回來賓位置，大家卻次序井然，沒有半聲不耐。此外，從等待開講至散場，未曾聽到任何手機響。深圳人雖自嘲他們這兒是文化沙漠，可這回我卻完全感受到了市民的高素質及文化水平。

短短兩天半我都待在南山區，除了美術館，下榻的酒店、用餐的飯館、匆匆一逛的文創園區及唯一進門消費的舊天堂書店，範圍沒離開過華僑城。都說深圳發達如香港，讓我以為這兒辦公大廈林立、處處都是購物城，沒想到這個規劃完善的社區有如新加坡。大量的植栽及景觀設計，把住宅、商圈、辦公室、學校、工廠、醫院、遊樂場巧妙地銜接在一塊兒，融入樹海之中，儼然是個最宜居住的人性空間。下榻於海景酒店的兩天，

我都請館方不要在早晨安排任何活動。獨自蹓躂，真是莫大的享受。

算算也有近二十年沒來深圳了。第一次來是為了陪老丈人和丈母娘回唐山探親，那是一九八九年五月，當時台灣人進出大陸都必須繞道香港，非常折騰人。那也是我的首次神州行，在羅湖關口出、入境的過程簡直就像逃難，是很不愉快的經驗。對我而言，那時的深圳就等於是管制嚴密的邊防重地。

隔年再來深圳，是為了參加第一屆深圳國際書展。我因為要出版《中國攝影史》而創辦了攝影家出版社，特地來書展看看，並見見《現代攝影》的主編李媚。這本刊物連載了我《攝影美學七問》一書中的幾篇文章，因稿費沒法寄，故曾託人轉告，要我跟他們聯繫。

從李媚、范生平夫婦敲開我旅館房門的那一刻開始，我們之間的友誼與合作便一直延續到現在。

一九九二年，我因將法國水之堡攝影美術館的典藏品引進台灣展覽，而創辦了《攝影家雜誌》。創刊號內容包括不同風格的國際大師經典名作，但都是來自西方國家。若是能加入台灣及大陸的攝影新秀該多好，我這麼想，台灣部分好辦，大陸我便請李媚推薦。那時連傳真機都還沒有，好不容易等到李媚回信，看完我便立刻辦簽證來深圳。

李媚極力推薦呂楠，說以我的標準，只有他夠格，但他拍的中國精神病人《現代攝影》

無法刊登，因此希望我親自來跟攝影家會面。記得我跟呂楠在《現代攝影》辦公室附近的

桂圓賓館內，把他的所有樣片放在床上挑選。由於底片全部請馮漢紀保管，我還特地到

香港一趟，把底片帶回台灣親自放大。

當時的深圳給人的感覺有點像鄉下，羅湖那一帶又擠又亂的印象也深烙腦海，哪知

這回一出機場，道路兩旁的植栽就讓我眼睛一亮，從高架橋進入華僑城時，就彷彿駛入

了綠色隧道。整個社區就像個大花園，待在那兒的兩天，深深感覺居民因有好環境而有

了愜意的生活步調。人們或在地上練書法、跳舞、練瑜伽，或在橋下吹把鳥，在路椿上

逐字讀報、餵孫子；日常生活淡中帶甘的情趣，溫馨極了。

離開深圳的幾個鐘頭前，我盡可能地走遠一點，不但爬上了燕晗山，還走了長長的

南山綠道，並在生態公園流連，處處都讓我感受到居民對陌生人的友善。最令我感動的，

就是在杜鵑山東街步道推著嬰兒車的那三位。看來像是分別來自三個家庭的祖父、祖母、

年輕媽媽。我跑到他們前方，退著走了好一段路，才拍到他們沒有彼此擋到的畫面。這

是一個非常具干擾性的行為，但三人不但不介意，還頻頻露出微笑。

離開時，我跟他們鞠躬致謝，感覺彷彿遇見了失落的優雅。

深圳華僑城　二〇一三年七月

菩提樹下的母子

位於嘉義縣的大林慈濟醫院，我少說也來過二、三十回，卻從沒發現急診處入口旁的這尊雕像。它被一圈樹籬圍著，一棵菩提樹罩著，太陽照不到，經過的人又多半被濃密茂盛、片片心形的美麗菩提葉吸引，只顧仰望，疏忽了樹下的這對母子。

一九九九年發生九二一大地震，我為了拍攝佛教慈濟慈善基金會於災區援建的五十所學校，開始隨證嚴法師行腳，在這所醫院興建階段就跟師父來過。當時的我對慈濟的精神理念並不清楚，也沒關心過偏遠地方欠缺醫療資源的問題，還奇怪醫院規模如此大，為何蓋在這麼鄉下的地方。有這麼多病人嗎？醫師願意來嗎？

二○○○年八月大林慈濟醫院啟業，除了舉辦《良醫典範百年回顧》展覽，院內還有許多海報印著「世上最美的是病人的微笑」。我在試營運期間特別跑來觀察，寫了一篇《生命手記》在報紙副刊發表。當時的我絲毫沒料到，十年後，這家醫院服務過的病患竟已超過六百萬人次。

獨樹一幟的慈濟醫療人文，也是從這所「田中央的大醫院」萌芽、開展、影響四方的。

一切以病患為中心，醫護人員合心協力，跨科系照顧病人是常事。每次醫療報告，總會看到醫師們除了互相感恩，還會感恩護理、醫檢、志工。一般醫院的醫師總給人高高在上的感覺，這兒的醫師卻幽默、溫暖，病人還沒吃藥，病已好了一半。在大多數醫院不可能看到的貼心照撫，在這兒卻被當成本分事。

醫護人員不但醫病還醫心，醫、病一家親的感人故事不勝枚舉。一位有四個女兒的中年單親爸爸因糖尿病而失明，不能工作，經里長提報後，被慈濟列為關懷對象。慈濟人醫會經常前往義診，跟他們全家都熟。兩年前，這位病患的血糖居高不下，必須住院治療，他卻不放心小孩，說什麼也不肯離家。大林慈濟醫院的新陳代謝科主任陳品汎竟然二話不說，將小孩全接回自家暫住，讓他的夫人照顧，另一位醫師的太太還定期過來給孩子上英文課。

這所醫院硬體、軟體設備都沒話說，景觀設計也很有特色。散布在各角落與真人等身的雕像全跟天倫之樂有關，譬如洋溢喜悅的孕婦、哺乳的母親、把父親胳臂當鞦韆的孩童、逗孫子的祖父母等等，我卻未曾把相機轉向景觀設計。決定拍這座雕像，是因為在陰影下的它老是顯得灰撲撲的，無論從哪個角度都不好表現，除非有光線射進來。這次隨師行腳，在院區停留三天，讓我發現，朝陽從中央山脈升起時，曙光平射，就是最

171

好的拍攝時機；日頭再高一點，光就會被樹擋住了。

離開的那天，我起得特別早，天還沒亮就在雕像附近漫步。東邊遠山的後方露出曙光，正好打在雕像上，暗沉的金屬霎時綻放出母愛的光輝。不過幾分鐘，菩提葉就愈來愈亮，雕像也漸漸隱入陰影之中。

菩提葉是佛教的象徵，代表了覺悟，因為兩千五百年前，佛陀正是於菩提樹下得道。

慈濟在台灣有六所醫院，包括大林的這一所，在正廳都有佛陀問病圖的大壁畫，時時提醒著證嚴法師對所有弟子的開示：「佛視眾生為一子」。「視病如親」不是口號，「無緣大慈、同體大悲」就是覺有情。

空蕩蕩的鄉下馬路上，突然傳來一陣刺耳的聲響，一輛救護車由遠而近，在急診室門口戛然而止。自從慈濟在這裡設立醫院後，鄉親們就不必長途跋涉到城裡看病了。證嚴法師期許所有慈濟醫院守護健康、守護生命、守護愛的磐石，就像細心呵護子女的母親。

這正是我在菩提樹下，如此用心拍攝這座雕像的原因。

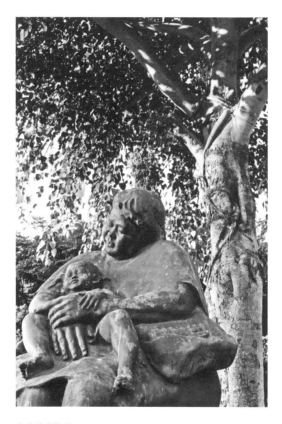

大林慈濟醫院　二〇一三年七月

把握當下

將三十多年的老公寓改成人見人愛的度假山居，是我將室內設計偏好付諸行動的實驗，對我來說，這比任何遊戲都有意思！

房子不大，為了讓空間更寬敞，當初把床做成隱藏式，拉下木頭牆就是雙人床，書房頓時變臥室。立意頗佳，卻沒考慮到，加上彈簧床墊後，整個床變得重達十幾二十公斤。加裝油壓設備已來不及，只好硬著頭皮把它當鍛鍊，每回拉下、推上之前都得先深吸一口氣，深怕閃到腰。

其實，入住不久，我就覺得整個空間可以再改善，若是把書房那面小窗和半堵牆打掉改成落地窗，那才叫過癮；更何況窗台延伸出來的長條書桌幾乎沒用，有了iPad、筆記電腦，任何角落都可工作，根本不會正經八百地守在案頭。但「成物不毀」，想著將就用，一晃眼就是六年。

年紀愈來愈大，推床愈感吃力，終於下定決心把床拆掉、書桌打掉，將小窗擴成落地窗，地面清空鋪榻榻米。我對榻榻米特別有好感，小時候一家十來口都睡在榻榻米

大通鋪，直到大哥、二哥和我年紀稍長，才換到隔壁的小房間。榻榻米空間想怎麼用就怎麼用，既可當書房、臥房，又可品咖啡、喝下午茶，要站要坐要躺都行，藺草的芬芳還能安神！

卸掉的空床面貼上鏡子，整面牆就能映出窗外的森林。身前身後一片青翠，雖在室內，卻有如徜徉在深山的懷抱裡。家中鏡子雖多，卻非用來顧影自憐，而是把風景引入屋內，更貼近大自然。空間清亮通透，人更精神。

想歸想，行動起來可沒那麼簡單，屋子從粗胚房開始裝潢倒容易，只改造一間房反而麻煩，其他房間的東西全得保護好。牆上的畫要取下來，音響設備、音箱都必須仔細用防護罩蓋起來，彈簧床墊送給朋友，多餘的椅子、沙發要運回新店家。此外，還得跟小區管理處申請施工許可，繳保證金、清潔費。為了遵守施工規則，每天只能動工若干小時，週末假日均不得施工，以免妨礙社區安寧。

最重要的是，工程雖小，泥作、水電、木工、油漆卻樣樣少不了；吃力不討好，工程費卻拉不高，很少有承包商願意接這樣的活兒。幸好貴人出現，兒子在二手北歐家具店打工，身兼室內設計師的老闆主動幫忙，省了不少事。

監工也是樂事之一，無奈最近動不動就要去大陸，只有把構想告訴兒子，讓他全權

台北關渡山居　二〇一三年十二月

處理，希望兩個星期後，我把成都的攝影工作坊圓滿，回台北就能睡在關渡山居的榻榻米上。

從大陸返台的隔日我便趕往關渡山居，欣喜地發現，整個空間就像預期中的那麼好。大、小各六塊的榻榻米，把地板上的所有面積，包括書架下方的空隙都鋪滿了，窗邊再疊上鵝卵石及我在新店溪畔撿來的大石塊。榻榻米訂製、鋪設與鵝卵石採購、扛運都由兒子獨力完成。這件事讓我意識到，兒子已經長大了，凡事親力親為的我，今後也可開始放下一些擔子了。

這間房近山，每到夏天就會有蝴蝶在窗前飛來飛去，如今改成落地窗，視野就更開闊了。原來窗外就像一幅會動的畫，現在，連我自己也身在畫中了。斗室空間因鏡面而放大了一倍，雖背山卻可見到山，拿起相機自拍，也彷彿是在拍別人。

以前每週最少會來關渡山居一至兩宿，以後大概無法這麼勤了。但攝影這件事早已讓我領悟到，緣起緣滅，每個瞬間都是天時、地利、人和的聚匯；每次的快門機會都可能是這輩子的唯一。世間萬物運行的道理，也是如此。把握當下，就是永恆。

師父的背影

這個畫面我最熟悉了，從二〇〇三年開始，幾乎每年五月的第二個星期日都會拍。

這天既是母親節、佛誕節，也是慈濟日。證嚴法師在花蓮主持浴佛大典，大眾排出來的圖騰年年變，但師父的背影卻永遠不變，永遠從頭站到尾，輕聲地跟著大家一起唱頌佛曲，為天下老百姓祈福。

皈依師父已十多年，曾經每個月都在她行腳時跟在身邊，如今師父已七十八歲，慈濟會務又一日多過一日，無法經常出門，隨師機會已愈來愈少。記得年初與內人一起向師父報告，計劃在大陸各大城市教學，每個月可能會有一半時間不在台灣。一向替弟子設想的師父聆聽之後，只問了一句：「要花多少時間？」我回答：「預計三年。」老人家點點頭，含笑祝福我與內人「合心攜手，逍遙天涯」。

回想投入慈濟的因緣，內心充滿感恩之情。一九九九年，全球都在迎接千禧年的到來，我也以自己的方式告別二十世紀，同時推出四個展覽：《失落的優雅》、《正方形的鄉愁》、《有名人物無名氏》、《手的秘密》。展覽開幕前兩星期，台灣發生九二一大地震，我

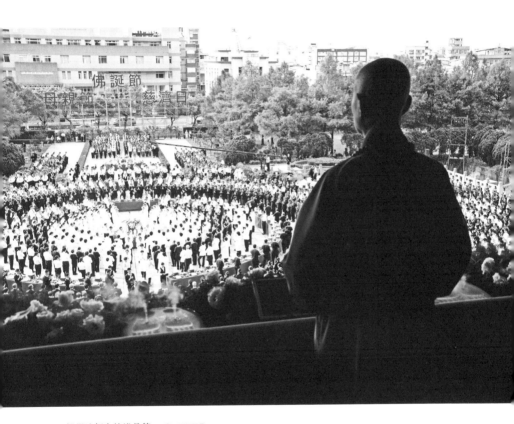

證嚴法師主持浴佛節 二〇一四年五月

走過、拍過的一些地方在瞬息間化為廢墟，讓我反省，在創作之源的土地有難時，文化工作者能扮演什麼角色？

將展覽義賣作品全數捐出賑災後，我覺得自己已盡到了社會責任，誰知更有福報的工作已經在等著我了。慈濟要援建被震毀的學校，為了募款，大愛電視台策劃了一個文化工作者與災區師生互動的項目，拍成短片播出。我就是被邀請的第一位。

去了才知道，慈濟人的腳步比政府還快，災難發生後，第一個跑去災區煮熱食、陪伴災民的團體就是他們。向來獨來獨往的我深受感動，繼而投入當志工，花三年時間跑遍慈濟在中部台灣援建的五十所學校，記錄援建過程。也就是在那個階段，我開始隨證嚴法師行腳，見證了她每天巡視十三個工地的驚人意志力，以及無時無刻不宣揚佛法、度化眾生的慈悲與智慧。

原想拍攝圓滿後回到工作崗位，哪知心思早被師父看穿，不但要我把內人也帶去隨師，還給了我倆替慈濟志工傳、在《慈濟月刊》寫專欄的任務。受到她老人家的感召，我們夫妻開始一切以慈濟為中心，我拍照、內人寫稿的《隨師行腳‧攝影筆記》專欄如今已進行了十一年，而《看見菩薩身影》也累積了三十多本。

任何事都有階段性。趁體力還夠，我必須為一個新的工作目標而努力，那就是成立

一個攝影人文獎。如今攝影獎項眾多，且以鼓勵創新為方向，攝影的本質「時代性」、「見證性」，重視的人反而愈來愈少。以前，從按快門到進暗房，每個步驟都要經過攝影者的親力親為，每張作品的誕生，都是自己與鏡頭前人事物的生命重疊。而數位影像盛行後，因為不需材料、得來容易，讓大家開始不尊重物件，也愈來愈不懂得感恩了。

在我的理解，攝影跟佛法很接近，一切都要因緣具足，沒有任何一張照片能不靠別人成就，全靠自己的才氣完成。別人正在做什麼，剛好被你遇見，才有可能剎那變成永恆。

看著師父的背影，我不禁想到，這麼多年來看到的她，無論遇到任何困難都不會改變初心。她的師父印順導師給了她六個字：「為佛教，為眾生」，她便以一輩子來依教奉行。師父經常說的「把握當下，恆持剎那」，也就是攝影的精粹。而發心如初，就成佛有餘了。

當下即永恆

八月中旬，我應中國原生態國際攝影大展之邀前往貴陽，除了參與盛會，還辦了場講座。展覽很多，內容出乎預料，原以為會偏重於少數民族生活，實際卻是多元又豐富，甚至觸及人類生存環境的劇變，好作品不少。

「我們很認真地在做這個活動，希望能為原生態的意義重新定位。今天的生存環境，便是日後的原生態。」組委會張一凡女士的這句話讓我印象深刻。的確，原生態不必是遙不可及的夢土，把當下的生存空間搞好，就能為子孫留下一片淨土。

回台北之前，我特地從貴陽轉到成都，為設計師何明與他的團隊加油打氣。為了將我在一九九二至二〇〇四年創辦的《攝影家》雜誌變成大型展覽，並將全部六十二期復刻，這群六、七年級的小夥子已緊鑼密鼓忙了近一年。《攝影家》雜誌當年以中英文雙語在國際發行，是我壯年時期對人文攝影黃金年代所做的整理，內容涵蓋全球數百位攝影名家的作品。在觀念攝影盛行的當下，能夠以如此隆重的方式對她回望、凝視，真是意義匪淺！

抵達成都已是深夜，我急著問來接機的何明：「梵木藝術館已經拆了嗎？」對原是樂器工廠的這塊文創園地，我特別有好感，攝影工作坊的成都站就是在此開的課，可惜啟用兩年就因地鐵工程而被列為拆除項目。「暫時還沒拆，而且在那兒舉辦的活動愈來愈多，反應相當好。另外，新館也在蓋了！」

聽說梵木正在舉行唐卡／沙畫壇城行為藝術展，我特地前往觀賞。現場除了唐卡精品展、喇嘛拍的青海果洛攝影展，還有四位尼泊爾喇嘛從事佛教的最高藝術形式──彩繪唐卡、沙畫壇城。一軸唐卡畫就是一個故事，畫面景物隨故事情節發展，不受時間、空間限制。唐卡內容有關於宗教、歷史、傳記的，也有涉及生活習俗、天文曆算與藏醫藏藥、人體解剖等等，因此被譽為藏族的百科全書。這位喇嘛畫的是佛國，顏料依傳統取自天然礦物質，幾百年後仍會鮮豔如初。

展覽名為《萬一》，從序文可瞭解，策展單位希望藉由宗教藝術的形式與智慧，啟發人們思考時間、生命、萬物，並理解浮華的生成與消逝。世間繁複周而復始，萬千歸一：「萬一」誕生在混沌中，成長在未可知的歷程中，它必將是不完美的，有著各種難以避免的缺陷和疏漏，有著無數不定因素在前面等待。即使歷經艱辛，我們純粹的初衷、我們簡單的追問是不會改變的。

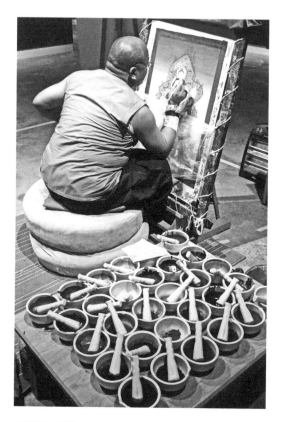

成都梵木藝術館　二〇一四年八月

這就是「萬一」的精神內涵，包容著一萬種現象、變化和可能，寓意事物的本源真意，走過漫長的時間，呈現由無到有的美麗，體驗由生到滅（由滅到生？）的偉大過程。

繁華世界不過一掬細沙。沙畫壇城是佛陀在兩千五百多年前親自教導弟子製作的，十一世紀由印度傳到西藏，保存至今。一座壇城可以代表任何一個真實的存在，或僅是一個意念，蘊藏著世界的所有原理。

三位喇嘛片刻不停地刮動裝著細沙的錐形容器，將漏在模板上的沙子細細堆砌、勾勒。細沙由大理石磨成，再用天然染料製成代表地、火、水、風、空的五種顏色：青、黃、赤、白、黑。每位喇嘛都戴著口罩，因為最輕微的呼吸也會讓所有努力前功盡棄。

他們始終伏趴著，姿勢就像虔誠無比的頂禮。沙畫壇城圓滿之日，也就是它灰飛煙滅之時，在儀式中被輕拂而空，彰顯佛法本質即無常、幻化、空性、不執著。展覽結束時，菩提葉也乾枯了。

菩提葉的牆，參觀者在新鮮菩提葉上留下自己的姓名。展覽入口有面貼滿在最後連同幻化壇城的細沙倒入河流──那生命的源頭與盡頭。

看完展覽在館外露天空間小歇，我掏出背包裡的咖啡豆、手搖磨豆機，為朋友們現磨現煮阮家咖啡。沒什麼比活在當下更重要的了。出生就是死亡的開始，任何事的發生都有它的因果，沒一件是偶然。人生最可貴的就是過程，當下即永恆。

吃素是一種享受

吃素已超過十年，其中妙處只有自己知道。有一度我自詡為美食主義者，無論在餐廳或家裡，筷子一夾，只要不合口味便再也不碰。今天想吃川菜，明天想吃潮州菜，這一陣迷西餐，過一陣又專攻日本料理。說心思全在吃的有點誇張，但時常嘴裡嚼著這一頓，腦筋已開始想著下一餐。聽說哪裡有美食，無論是在巷弄、山中、海邊，開幾個小時車也不嫌煩。

那時的我對水果興趣缺缺，蔬菜則能不碰就不碰，頂多夾兩筷子炒臘肉的蒜苔、燉排骨的蘿蔔，生菜包蝦鬆倒是不排斥。無論為了健康、宗教或環保，要我整天跟青菜豆腐為伍，門都沒有！會吃素，只能說緣分到了躲也躲不掉。

剛開始隨證嚴法師行腳時，白天陪師父吃素，晚上我就溜出寮房解饞，吃碗餛飩湯、魚丸湯，或者來份蚵仔煎也行。儘管師姊們精心烹調的餐食分外可口，可不吃點葷的，好像對不起自己似的。有一回師父出門的日子特別長，而且天天行程緊迫，讓我既沒時間也沒精力去找吃的。不知不覺，竟然連續三週沒碰葷食，也沒覺得日子難熬。

師父回花蓮後，我與內人回到新店家，放下行李，第一件事就是把空冰箱補滿。經過大賣場裡一攤攤的雞鴨魚肉，食慾不但沒被挑起，還覺得腥。「要不，咱們在家也吃素吧？吃幾天算幾天，真的受不了再開葷！」我這麼跟內人說，沒想到，一吃就是十二年。

一切自然而然，完全沒有勉強自己。

吃素除了腦子清楚、腸胃舒服，最受用的就是自由了，不被味覺控制，免掉很多折騰。由於選擇範圍小，很簡單的食物就能吃得心滿意足，而且真正吃出了蔬菜的味道。從前以為所有青菜都是一個樣，現在才知道，每種菜都有獨特個性、不一樣的口感，愈來愈能欣賞它們單純的原味。此外，番茄、豆腐、青菜、蘑菇再怎麼炒、燴、烤都沒油煙，廚房乾淨，碗盤特別好洗，而且廚餘不臭，家裡二十四小時空氣清新。

如今，吃素的人是愈來愈多了。在歐美各國，蔬食早就是時尚，台灣更堪稱素食者的天堂，幾乎所有餐館的菜單都備有素食欄。業者絞盡腦汁整治健康美味的蔬食，不但大街小巷都能找到平價素菜館，高檔歐式自助餐、無國界料理開得一家比一家大，裝盤賞心悅目，讓人還沒吃就已經愛上了素食。

在大陸旅行倒是需要調適，好在我吃蛋奶素，蔥薑蒜不忌，上一般館子，交代上幾盤沒魚沒肉沒海鮮的菜就行。吃慣了蔬食，什麼山珍海味都引不起我的興趣。有時參加

蔬食套餐前菜　二〇一四年六月

節慶活動，聚餐時，龍蝦、鮑魚、燒鴨、蹄膀在面前轉來轉去，我還是坐懷不亂，吃點鍋邊菜，再來碗番茄蛋花麵就飽足了。

真正讓我對蔬菜吃出心得的，是新店家附近的一間涮涮鍋，從店名「五餅二魚」就知道是天主教徒開的。菜單上滿滿印著幾十種牛羊豬魚火鍋，但素食者也有三種選擇：天然素、藥膳素、一般素。我每回都吃天然素，就是各類新鮮菜蔬，沒有任何加工食品。

果然都不一樣，掌握得恰恰好，那真是脆的脆、甜的甜、香的香，就跟白煮土雞蛋一樣鮮美，令人百吃不厭。若是裹上沾料，那又是另一番好滋味，花生粉、素沙茶、蔥、蒜、辣椒、香菜、蘿蔔泥、辣豆瓣、辣椒油任調配。

菜單上印著簡單提示，建議顧客哪種肉類要怎麼涮，讓我看了心想，每種肉的汆燙時間不同，青菜應該也是如此。於是我開始實驗，蕈菇、葉菜、根莖類的理想下鍋秒數

據內人觀察，吃素之後的我心境比較平和，脾氣不像以前那樣焦躁，感覺也更細膩、敏銳。吃進肚子裡的東西不一樣，看事情的角度也不一樣了。

189

輯
四

應
緣
隨
喜

落在掌心的羽毛

鏡頭下，這支羽毛顯得好大，但它實際上很小，小到躺在我的手掌心裡還綽綽有餘。

忘不了那天在關渡山居的晨走。剛出社區大門，還在慢慢暖身，沒邁開大步，突然有隻小鳥從我頭上飛過。舉目一望，竟清晰地看到一片羽毛從牠身上脫落，緩緩地、輕輕地朝我飄來。在駐足欣賞那絕妙的落姿時，我還可從容地伸出手臂、張開手心迎接它。

它不偏不倚地落在我的掌中，毫無感覺，也沒重量，就連觸覺也幾近於零。前一秒鐘，它還是飛禽生命的一部分，但現在已變成了一個靈魂剛剛脫體的物件。若不是恰恰被我接到，落在地上的它，沒有任何人會去在意、會去珍惜。

它太小、太脆弱，握在手裡不對，放在口袋裡也不對，想一想，最好就是別在頭上的斗笠，讓它迎向朝陽。

那天的晨走特別愉快，走了這麼多年的路，每天景觀都差不多，雖然也會聽到蟲鳴鳥叫，見到花開花謝，遭到日曬雨淋，但內心世界並非時刻刻與大自然結合。這片小小的、輕輕的羽毛，讓我覺得今天是個大日子，因殊勝緣！

羽毛　二〇一四年八月

有多少人能在一輩子當中，眼睛睜睜地看著一隻小鳥從眼前飛過，並像打招呼似地留下一根羽毛給他？我是何其有幸，才能自一隻從未見過的禽鳥身上，得到這份珍貴的禮物！

那天，我例行地從樹梅坑下到竹圍，沿著淡水河畔的自行車道，走到我已不在此任教的北藝大，再轉回楓丹白露社區。進門就考慮著，到底要把這片羽毛放在哪兒？這麼薄薄的一片，很容易就會不見了，只要窗沒關或是門一開，它就會被吹走。只有一個法子，那就是立刻攝影存證！

我把它放在大理石餐桌上，白色桌面與它那淺灰、深灰和流暢的線條合在一起，活脫脫的極簡藝術品，讓我都看呆了。拍完，我想到一個給它的最好的位置，那就是音響架上方的幾個獎座之間，因為那是最不可能被碰到的地方。

常有人以「重如泰山，輕如羽毛」來形容生命的意義與價值。已及耳順之年的我，大部分聽到的東西都不會覺得太刺耳了。有時想想自己走過的路、做過的事，到底哪件最有價值，哪樁又別具意義？想著想著，難免會覺得，真正有意思的，都是自己沒料到。不期而遇的事多半都會水到渠成。

就連攝影這件事，也不是我起初的生涯規劃。四十二年前去應徵《漢聲》雜誌的藝術

編輯，以為只要會畫畫、能設計就行了，沒想到必須拍照。仗著老闆黃永松的那句話：

「沒關係，憑你的條件，只要多走多看多拍，很快就會上路！」我一路靠著攝影闖蕩江湖，開展覽、寫書、教書、辦出版……攝影已變成了我的全部，既是工作、生活，又是理想、信仰。接下來的努力目標，就是成立攝影人文獎。

二〇〇七年，台灣的東元科技文教基金會頒給我一個獎項，不是藝術方面的獎，而是人文獎，這令我特別歡喜。大會要我寫一句感言，我想了很久，把自己的生命歷程與工作態度總結為：將碰到的每一件事，都盡可能做到最好。

那天，我就是很認真地在晨走，很認真地在觀看，很認真地伸出手來，才能即時接到這份「上帝的禮物」！

友誼之壺

老友黃春明是台灣最著名的小說家之一，也是蘭陽平原引以為榮的子弟。身為他的同鄉，我很能理解，他在文章中強調的鄉土情懷不只是烏托邦，而是在現實生活中可應證的點滴。十九年前，在囊括幾乎台灣所有文學大獎後，他回到了故鄉，告訴我，在宜蘭還覺得自己有用，在台北就只能閒逛，不知道幹嘛！

他長我十五歲，打從年輕起就總在意氣風發和失業之間擺盪，一下是高薪創意總監，一下又拍拍屁股走人；除了創作小說、散文、油畫、撕畫，還幹過電器行學徒、小學老師、廣播節目主持人、廣告企劃、紀錄片製作、電影編劇。曾是電台當紅主播的黃太太「下嫁」春明後，跟他在學校門口賣過便當，在動物園推銷過圖書，還有好些年是靠他得獎打發的。

回宜蘭後，黃春明除了從事鄉土語言教材編寫、田野採訪、編導創新歌仔戲，還組了個「黃大魚兒童劇團」、辦了本薄薄的文學雜誌《九彎十八拐》，所有作為都讓我敬佩、還慨嘆：他可以回歸鄉里，甘願守在小鎮上，我怎麼卻愈走愈遠？

我們不常碰頭，可見面就像才分手。前陣子聽他說，要在宜蘭火車站前方開個類似

文藝沙龍的咖啡館，讓我又替他捏了把冷汗！這種附庸風雅的場所，開在都會肯定成功，可宜蘭我知道啊，火車站周遭幾十年也沒什麼變化，永遠都是冷清清的。

收到「百果樹紅磚屋」的開幕請柬，我才知道這件冒險事已經上路了，趕緊在正式啟用那天去看看，沒想到整個地方還真有意思！縣政府將原本日據時代的米穀檢查所整修成了咖啡屋兼小型展演空間，由黃春明承包經營。高朋滿座，大作家當起了服務生，紅磚屋正中央是他親手用繩子纏木架變出的大樹，五彩繽紛的百果累累下垂，都是紙糊的。屋內最顯眼的架子上，除了立著他的作品全集，還有一把不鏽鋼大水壺。別人納悶，我卻明白，那是友誼的見證。

剛從海軍退役時，二十出頭的我異想天開，向家裡要了點錢，跟專賣拆船舊貨的店面批了一堆訊號旗及世界各國國旗。五顏六色、經得起風吹日曬的強韌布料，用來當擺飾或家居設計，豈不是妙透了！批貨時，見此壺造型古典有趣，順手抓了三把，連同旗子運到台北。

在與幾位朋友合租的住處門口，我興致勃勃地擺起地攤來，從沒想過居然會乏人問津。黃春明那時也住在附近，正失業，白天經常騎著摩托車到處轉，回家便順道來看我。為了幫我，他儘管手頭拮据，還是買下此壺。第二把是高信疆買的，第三把我留給了自己。

百果樹紅磚屋咖啡館，宜蘭　二〇一二年十月

不久後，我便去《漢聲》雜誌工作，開始攝影。

「都快四十年了，你怎麼還留著這把壺，而且跟我剛賣你的時候一樣新？」

春明笑得開心：「這可是好東西啊，不會舊的！」

「我自己那把早不知去哪了！」

「誰叫你搬那麼多次家，搬丟了吧？」

另外那一把，高信疆從前放在家門口插傘。如今老友已去世三年多，不知壺怎麼樣了？

兩個家鄉的端午節

氣候反覆無常，春天來臨的訊息直到最近才確定。碧潭與新店溪百花競放，鳥兒在空中顯得特別忙碌，彷彿也明白一年之計在於春。今日晨走，發現碧潭水面出現一艘艘龍舟，才想到端午節近了。參加划龍舟的選手們趕在上班之前來集訓，男的、女的、年輕的、不年輕的，個個活力十足、笑容爽朗。

碧潭龍舟賽是全台灣參賽人數最多的，二○一二年有來自二十三國一百一十五支隊伍參賽，冠軍隊獎金六十萬，新北市政府並在當天同時舉辦嘉年華慶典、千人包粽、親子龍舟體驗營、仲夏夜民歌、萬人立蛋等活動。我家在臨近社區的二十二樓，於客廳陽台就能把起點鳴槍、終點搶旗看得一清二楚。吊橋上的加油群眾、高速公路的來往車龍以及水面上五彩繽紛的龍舟，真是現代社會與傳統風俗交融的最佳寫照。

講到賽龍舟，就不能不提我老家宜蘭礁溪的二龍村。年年就只有淇武蘭、洲仔尾兩個庄頭的兩艘船，彼此卻已纏鬥了兩百多年。當地人人人認為，全台灣都找不到這麼激烈好看的龍舟賽。

早在漢人墾拓蘭陽平原之前，噶瑪蘭平埔族便有「扒龍船」的習俗，藉競渡祭拜河神、祈求平安，並超渡溺斃於二龍河裡的亡魂。漢人來了之後，才漸漸與祭弔屈原的習俗結合，於每年端午節舉行競渡。每年此時，兩庄卯足了勁兒贏取平安旗，村民傾巢而出，各據一岸，光是啦啦隊的氣勢就得先聲奪人。

妙的是，競渡不設裁判，輸贏由所有選手與村民決定。兩艘船頭對齊，由雙方敲鑼手鳴鑼開賽。只要有一方認為自己起步較慢，或是對方違規，大家就得回到起點重來。縱使比賽進行了一半，有一方覺得不公平就會停止打鑼，對手就算到到終點取得標旗了，也不算贏。每年重划個七、八趟是常事，有一年甚至拚了一個星期還沒結果。村民同仇敵愾，只要不是外人、女人，都可輪番上陣，因此不存在精疲力竭的問題。儘管賽況激烈，一旦勝負有了分曉，所有恩怨便付諸流水。

二龍村的龍舟造型也與眾不同，因為他們最早是用渡船、貨船或駁船競渡，船身猶如大型鴨母船，船首、船尾、船槳均彩繪太極圖形，以鎮壓水鬼。船頭畫麒麟，船身畫金龍；綠色的淇武蘭船持綠槳，紅色的洲仔尾船持紅槳，赤龍、青龍壁壘分明。二龍村裡沒有廟祠，因此村民對龍舟可謂奉若神明；兩庄的專用龍船平時均置於「龍船厝」，每逢初一、十五，爐主還要來點燭燒香。

新店碧潭　二〇一三年五月

小時候雖去看過二龍村的扒龍舟，卻沒耐性耗著等輸贏，不像大人們的興致那麼高。

直到在《漢聲》雜誌工作，我才很認真地回去做了一次詳細的採訪。村民的那股凝聚力，讓早早就離家的我，至今一想到故鄉，就會想到二龍村的龍舟賽。

在碧潭拍這張照片時，下一批練習的選手正在熱身，潭面除了水花四濺的龍舟，還有悠哉的晨泳人與白鷺鷥。在城市生活四十多年，台北已是我的第二故鄉。兩個故鄉一樣好；雖然二龍村的龍舟賽近年來也不可免俗地向觀光靠攏，但它依舊是我心目中最獨特的。

大理的白族鬧婚

日前赴雲南參加第五屆大理國際影會，主辦單位好意為我掛上藝委會主席名銜，並為我辦了小型展覽、講座以及新書簽售會。也因為如此，大會的主要活動及宴請都必須出席，遊山玩水的時間相對減少。雖下榻古城裡的酒店，但每天與遊客、攝影同好摩肩擦踵，僅看到穿傳統服飾供人拍照的白族人，見不著少數民族的生活情調。

倒是影會開幕當天儀式隆重，少數民族一波波從南城門湧出、表演傳統舞蹈的場面令人難忘。表演者有農民、藝校學生，也有專業團隊；粗獷有豪放的好，土味有地道的香，精緻有細膩的美。光看這場演出就覺得不虛此行，何況還有兩百多個世界水平的攝影展可看。若是能在展出空間、作品呈現及活動安排方面持續加強，則大理影會必能成為國際的矚目焦點。

所幸還是擠出了一天空檔，與友人一家遊了趟洱海。九人座巴士的司機是白族人，八歲兒子放暑假沒人帶，也跟著一起來，一輛車內就有了三家人。台灣除了海大，什麼都小，而洱海僅是個高地湖泊，最寬處就讓人看不見邊，乍看還讓我誤以為水天交界處

是海平面。

一路沿著環湖公路走，有時水近在車側，有時通過村落便只見農家不見水。令人無奈的是，景色優美之處，無一例外，都在大興土木，建設旅館、民宿。令人不禁擔憂，洱海現在很美，那以後呢？人工建設再好，總要替天成留點餘地。

到了環海東路的挖色鎮附近，大馬路上突然出現一群小夥子，不但把扛著的兩座新沙發就地一擺，還二郎腿一翹，坐下來不走了。來往車輛被堵，卻也沒人生氣、按喇叭，原來是白族人迎親。司機說，要是遇到喪禮，幾個鐘頭也得等，否則就是嚴重失禮。

長長一排人在嗩吶手的引領下，簇擁著一對新人出現，然後，大家就當街鬧起婚來。

新郎的西裝被扒下來，領帶解了，襯衫扯開露出胸膛，脖子上被掛了一只戳滿牙籤的蘋果。雖聽不懂土語，也明白大夥兒要新娘用牙齒把牙籤一根根拔下來，而且不能用手。每拔一根，刺蘋果就往新郎胸膛上盜，光用看的都感覺疼。伴郎、伴娘還要我們也出些整人的點子，就代表祝福愈大；就這麼沿路整，一直要整到拐進小路裡的村上新郎家。

據說，傳統白族婚禮在結婚前一天就開始熱鬧了。男方在家中天井裡燃火堆、搭彩棚，讓擠滿屋裡屋外的親友欣賞板凳戲，請人唱恭喜祝賀的吹吹腔，眾人邊吃邊喝，

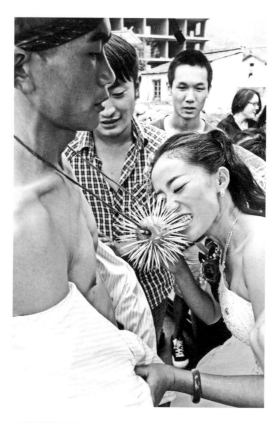

雲南洱海挖色鎮　二〇一三年八月

直到半夜三更，還得來碗元宵，預賀大團圓。嗩吶伴奏少不了，而且都有講究，除了踩棚，新娘進門吹「接新娘調」，客人來時吹《迎賓調》，拜堂時吹《一杯酒》、《仙家樂》。

男方迎親時，會被女方家的老人們擋路，出幾副對聯或是難題讓新郎官回答，俗稱「路考」。看來，今天遇到的這齣整新郎應該是現代版的「考姑爺」了。

蘋果上的牙籤還沒拔完，天空卻下起了雨，沙發嫁妝抬到新郎家大概也泡湯了。我們上車離去，沒繼續看熱鬧，因此，接下來的習俗，包括討吉利的小孩掐新娘、新人喝辣椒酒等等，就只能用想像的了！

在大理古城看不到白族人的日常生活，沒想到，出城看風景，倒讓我實實在在遇上了毫無表演色彩的民間習俗。上車問司機：「你結婚時被怎麼整？」他苦笑：「大家讓我跳洱海，那可是冬天啊，冷死人了！」

資深愛好者的直白

小小的台灣，每年有好多音響展，不同產業公會各辦各的，讓人搞不清這個和那個有什麼不同。日前有展覽打著「國際」、「Hi-End」的名號，顯然是要彰顯高檔次，與本土、Hi-Fi做區隔，參觀費自然也稍高。若不是經常光顧的38度C唱片行老闆娘送了一張入場券，我大概也不會來。

這些年，音響展流行在飯店舉辦，幾層樓的床鋪、家具全部清空，一間房就是一個攤位。儘管參觀動線極差，也不太適合聆聽，房間、走廊還是擠滿了人。更新奇的器材、更逼真的臨場效果、更清晰的樂器定位，對愛好者造成的吸引力讓人難以想像。畢竟，與味覺相較，聽覺更容易使人上癮。吃的東西味道稍差，能果腹也就罷了，但聽過好聲音，壞的就簡直不能入耳！

我算是資深愛好者了，打從童年時期就與音樂、音響為伍。跟我們合住老家大屋的兩位叔叔愛玩，組了個小型爵士樂隊，每逢週末就呼朋引伴開舞會。房子雖然老舊，卻是從天花板到地板都是木頭，整個房間就像超級大音箱。那個音響效果才叫高傳真！

叔叔與友人演奏幾首就會休息一下，換上一台七十八轉的留聲機。趴在窗台上的我，這時就能堂而皇之地進來幫忙上發條。彈簧漸漸鬆弛，唱片跟著轉動，在鋼製的唱針下發出沙沙的、尖銳的聲音，播放久了，還會出現劈哩啪啦的炒豆聲。我就這麼聽遍了美軍駐台時引入的所有西洋流行音樂，錄音技術跟現場演奏的差距能有多大，我在很小的時候便有所體會。

兩位叔叔搬出去後，留下一台很大的、造型像立櫃的組合音響，其中有三十三轉黑膠唱盤、收音機和音箱。原來當舞廳的那個空間也成了我的書房，他們沒帶走的一大堆日文書籍就是我的課外讀物。那時的日文幾乎一半是漢字，意思猜也猜得出來，何況那些雜誌還印著大量圖片，所刊登的音響廣告，讓我不出鄉下就認識了五花八門的各種器材。

真正打開眼界，還是高中畢業來台北工作後。在中山堂旁邊店家看到的一款丹麥音響，完全超乎我對器材設計的理解。那個年代，體積愈大、外形愈花俏，就表示品質好、東西貴。這廠牌卻是造型極簡，擴大機和唱盤既小又薄，設計者的品味明顯與眾不同。這個驚喜的邂逅讓我對音響器材開始有了新的要求，那就是造型必須節約，體積必須適度，價錢必須合理。畢竟，看它比聽它的時間多太多了！

台北 Hi-End 音響展　二〇一三年八月

每回逛音響展，九成以上的器材都讓我不以為然。為了追求臨場感，體積可以毫無道理的膨脹；為了些微的音質進階，價錢可以十倍、百倍地攀升。近來黑膠唱盤復興，便有人把它設計、製造得比高級跑車還貴，整套設備甚至可以買一戶豪宅。音響器材已經變成超級奢侈品，聲音好不好沒人在意，是不是能擁有別人無法擁有的，才是追逐目標。

看得上眼的買不起，看不上眼的送我也不要。幾個鐘頭下來，我只買了一張黑膠唱片，拍了一些照片。小小房間內的這組德國喇叭，造型奇特、聲音好的不得了。然而，來參觀的人幾乎都在忙著拍照，或者幫同伴留下到此一遊的證明。我敢說，沒人知道那時喇叭在播放的音樂是誰作曲、誰演奏的。

曬書憶往

三峽倉庫從大搬小之後，我就比較少去了，以前一週一趟，現在則是一個月一回。

主要原因是東西太多，雖然打理得也算舒適，但總覺被綁著無法施展。起居空間，還真不是夠放東西就好，能讓人放鬆的，反而是那些毫不實際、沒被利用到的空間，就像腦筋塞滿東西就無法想像。

那天去倉庫，目的就是設法抽掉一些改善空間的決定性物品；首要目標就是那把 Le Corbusier 躺椅。在大空間裡，把它一擺，就能提高居家品味。但在小空間，那著名的人體工學設計雖然很適合打盹，但移身播放音樂時，總覺得礙手礙腳。把它搬回新店家的書房，對兩個地方都是好事。

一早就搭首班 779 號公車去三峽，首先把前廳、後室的兩扇窗戶打開，好去去濕氣、霉味。幾分鐘就見效果，可見對流不錯。鳥叫聲、鄰居互相問好聲從樓下中庭傳來，陽光也慢慢照進了屋內。放歷年出版物的櫃子就在身邊，抽出最少碰的那四本《ECHO》（《漢聲》雜誌的前身）精裝合訂本，才發現人造皮的封面已經有點發霉了。

趕緊找濕布擦一擦，把它們立在陽光之中；這正是把躺椅搬走多出來的位置。每本書都要微微敞開，讓每一頁盡可能多迎一點風、吃一些光。四冊厚書有如蝴蝶，在金澄的光影之中展翅。我不由自主地拿起相機，四十年前與這本雜誌結緣的經過，清晰浮現眼前。

這是一九七一到一九七四年的合訂本，我只待了後兩年。我是在那兒學會攝影的，可幾乎沒半張照片在這本雜誌上發表過。為了生存，社裡接了一本向海外推廣中華文化、台灣民情風俗的刊物，叫做《VISTA》；簡單來說，就是政府的宣傳刊物。它雖以六種語文發行全球，卻不受台灣文化界重視。《ECHO》就不同了，幾乎任何人聽到這個名號都會肅然起敬，就是國際上的著名傳播媒體、學術單位也十分推崇它。

每當有人聽到我在那裡上班，就會對我刮目相看，只有我自己最清楚，雖然也名列編輯人員，大部分的工作卻是在編《VISTA》，於《ECHO》那一塊只算打雜。工作一年多後，局勢變動，以外籍人士為主的讀者銳減，《ECHO》也開始脫期了。那段期間，我一年三百六十五天，日日加班，累得半死又沒成就感，對未來也沒信心。剛巧一位好友要創辦雜誌，我便辭職前去幫忙了。

一九七八年，《ECHO》的幾位創辦人將第六十一期改為中文版，《漢聲》雜誌於焉問

四冊《ECHO》合訂本　二〇一三年九月

世，因整理民間文化而廣為人知，辦得非常成功。它的多本專輯對海峽兩岸的出版業造成決定性影響，最為人稱道的包括《中國結》、《中國童玩》、《中國米食》、《漢聲小百科》、《漢聲中國童話》等等。與大陸學者也合作了不少傳統建築的整理，如《老北京的四合院》、《楠溪江中游鄉土建築》。在民間工藝方面，它更是全面性梳理，如年畫、剪紙、織染、泥塑等等。說這本雜誌是中華文化的基因庫，一點也不為過。

然而，我對老同事們卻一直心存歉疚，因為我離開《ECHO》時，它正岌岌可危。

所幸，我終於能夠在一九九六年做了彌補，於自己創辦的《影像》雜誌第二十一期推出《向〈漢聲〉雜誌致敬》專號。除了將這本刊物自創刊以來的貢獻做總介紹，我還率先將兩位老同事：雜誌創辦人黃永松、姚孟嘉的作品，以攝影家而非圖像記錄者的身分好好肯定。

雜誌出刊後，老友們非常高興，硬要請我吃飯。三人在一家美味的小菜館把酒言歡、話說從前，盡興而返。沒想到三天後，老姚便因心肌梗塞去世了。

日頭愈升愈高，陽光聚集的範圍愈來愈小，終於射不進屋內，無法曬書了。我把這四本熱呼呼、又重新回神的《ECHO》合訂本放在那一大排《漢聲》雜誌的上面，遙祝天上、人間的老友們都順心、愜意。

莫干山的雲霧

從杭州回來一個星期了，但心還在大陸，因為馬上就要赴常州評審，且攝影工作坊的第二、三站也將於十一月、十二月在北京、成都開展。看來，今後我在大陸的時間不會比在台灣少，這是我從前萬萬想不到的。

我與大陸結的深緣，始於在台灣《雄獅美術》撰寫介紹世界攝影潮流的專欄，也就是後來集結成書的《當代攝影大師》、《當代攝影新銳》、《攝影美學七問》。這幾本書在資訊匱乏的八〇年代末、九〇年代初於華人攝影圈廣為流傳，起了些作用，以至於直到現在，來自大陸各省分的人都會向我提及，正是因為看了這幾本書，他才將攝影做為終生志業。

從前不知如何聯絡我的人，現在透過網路、微博都找得到，於是，我在大陸的活動便逐漸增加。杭州市民攝影節已連續兩年邀我前往講座，負責人傅擁軍今年且順勢籌辦了我攝影工作坊的首站教學。

「接下來我們都會很忙，不如趁明天先到莫干山走走？」十月五日一抵達杭州，小傅便如此建議，我當然贊同。能在菲特颱風來臨之前造訪修竹綠蔭如海、山泉清澈不竭

的「江南第一山」，真是好運！細雨綿綿，遊客不多，入山便是仙境般的煙霧飄渺。山路迂迴秀麗，雲霧時來時去，讓人覺得好像身在水墨畫的世界。

位於德清縣的莫干山，因春秋末年干將、莫邪夫妻在此鑄製舉世無雙的雌雄雙劍而得名。在中國近代史上，它也是經常被提起的勝地。除了蔣介石於一九三七年在此與周恩來密談兩黨合作、一九四八年召開金融改革會議，毛澤東也曾於一九五四年於審定新中國第一部憲法期間來此一遊。難怪我們的駕駛會說：「大陸遊客來，我先載去毛澤東紀念館。你們從台灣來，我就先帶你們去看蔣介石官邸。」

下山途中轉進一個蠶種場改建的文創園區，看了正在舉行的庚村老照片展，這才明白了國民黨元老黃郛的一段動人事蹟。讓我最好奇的就是他與蔣介石的合照，居然是他坐著，蔣立者，在台灣長大的我們可從沒見過這種畫面。

原來，黃郛在日本留學時是同盟會的一員，回國參加武昌起義後，與蔣介石加入陳其美主持的光復上海活動，三人結拜，蔣介石為小弟。黃郛在當時的政壇舉足輕重，不但參與興國、軍閥紛爭，談到「七七事變」前的許多中日交涉重大事件，也都不能不提他。

然而，黃郛雖譽滿天下，卻也飽受詆毀，在最鬱悶的期間來到莫干山，本想隱居，卻因不忍見農家小孩衣不蔽體，開始推動農村改良。他於一九三二年創辦的莫干小學可

謂現代職業教育先鋒，除一般課業，也教學生栽培、園藝、木工、竹編、蔬菜種植等技術，

讓學生參與生產、論工計酬。

他與妻子沈亦雲並大力推廣改良蠶種、指導飼養方法，改良麥種，提倡造林與種植

油桐，且鼓勵指導農民養殖雞、羊、兔，創辦奶牛場，更於一九三三年在庚村成立「信用

兼營合作社」，籌集一切所需資金，為農民辦理放款儲蓄及購買合作事業。以其父之名所

建的「文治藏書樓」藏書萬餘種，也開放給民眾借閱。一九三六年底，黃郛病逝上海，遺

囑歸葬庚村。

在那家以自行車為主題的餐廳，莫干山文化創意園區執行長來跟我們打招呼，才知

他竟是台灣人。在寶島從事了二十年設計、管理工作的林先生受聘來到莫干山，希望塑

造一個當代鄉村改造的典範。

短短半天，我便在海拔不過七百一十三公尺的莫干山上下，看到歷史人物的成與敗、

分與合，以及文化事業的傳承與創新。無論什麼人，在正確的時候做對了事，就算成功。

但何謂正確的時候、對的事？答案也許就藏在莫干山的雲霧中。

杭州莫干山　二〇一三年十月

杭州東河

十月份在杭州待了半個多月，前十天下榻面對鞏宸橋的百瑞酒店，往外俯瞰就是運河博物館廣場。每天早晨、傍晚都有市民在那兒晨運、跳舞，愈老的愈帶勁兒！酒店離攝影工作坊的上課地點很近，步行至絲聯166文創園區的快門攝影藝廊只需十來分鐘，承辦單位卻體貼地每天中午都開車載我回來小歇。一連七天、一天七小時的課，能夠應付得了，跟這段寶貴的休息時間大有關係。

好多天晚上都在河畔的徽州碼頭用餐，大家陪我和內人吃素，菜單上的選項不多，便讓廚師自行發揮創意。結果是頓頓有驚喜、人人吃得香。飯後踏運河棧道回旅館，清風拂面、楊柳搖曳，京航運河在夜色中緩緩吐納，過往的貨船只有輪廓，像沉穩移動的長屋。

最後一週搬到市中心的世貿君亭酒店，主辦市民攝影節的《都市快報》就在斜對面，接我參加任何活動都方便。住不同酒店的好處，就是可以瞭解一座城市的不同地區。杭州的可親，愛走路的人最明白，累了輕易即可找到行人座椅，且每隔不遠就有乾淨的

公廁，還不收費。

酒店座落的體育場路，聽說以前是河道，我趁空走走，今天往東，明天往西，最棒的就是逛到了東河公園。景觀規劃得非常用心，園內石雕呈現人生從幼到老，從戀愛、懷孕到生養的各個階段，有溫情，有教育，除了強調天倫之樂，也提醒民眾關注人口問題。

年輕人去上班，老人帶著孫輩來公園玩耍，喜悅的笑靨叫人百看不厭。

我意猶未盡，回酒店讓內人上網察看，才知東河古稱菜市河。由此可見，它是條生活之河，與百姓關係非常密切。河長八里，開鑿於五代，曾是杭州交通要道，連結京航大運河和錢塘江。兩岸居民興旺，商貿鼎盛，外來文化最初也是經由此水道進入杭州城，在這一帶留下不少遺跡。

「沿岸鋪肆毗連，煙柳畫橋，風簾翠幕……有碧瓦紅檐的庭院，也有含蓄幽靜的寺廟，常令多少商賈香客、騷人逸士流連而忘返，或呦呵，或讚佛，或唱酬，歌曲和管弦之樂不絕，美樂融融如天上人間。」每逢端午，仕女傾城而出觀賞龍舟賽；中元時節，參加盂蘭盆會的信眾晚上在河上放荷花燈……這些迷人的記載，當然都是古時的景況。近代的東河曾經汙染嚴重，但歷經整治後，如今已是清水潺潺、風光秀麗，很能讓人遙想當年百姓怡然安樂，不思遠行的幸福日子。

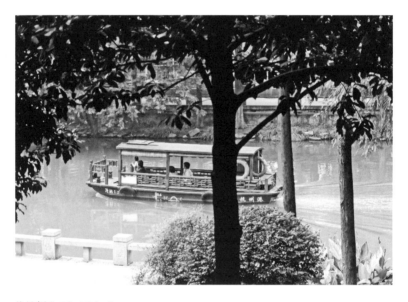

杭州東河　二〇一三年十一月

河上有十三座橋，興建年代從宋朝到明、清，我走得不遠，只看到有七八百年歷史的壩子橋、以乾隆皇帝法號命名的寶善橋。民眾在古色古香的橋上來來往往，對周遭的一切可能習以為常，但對來自台灣的我，卻深感住在這兒實在是太有福了！老天爺已經給了杭州人一個世間少有的西湖，老祖宗又替他們開闢了美麗便捷的運河。沿東河漫步，真會使人想住上一陣，體會體會老杭州人的生活。

市民隨時可享受到回歸山林的快樂，在亭子裡看報、聊天，在岸邊寫生、釣魚。十幾分鐘的路程外就是交通打結、群車堵塞的鬧區，河道卻有如世外桃源，搭著公船，悠悠行於水面，既沒有十字路口，也沒有空氣汙染。

多想坐坐公船啊，可惜這回時間不允許。望著河裡的船、船裡的人，我決定，再來杭州，一定要跟內人好好搭趟船游東河，欣賞每座古橋，看看那著名的五柳巷。

十里琅璫的茶香

事隔近月，十里琅璫的茶香彷彿依舊留在唇齒之間，每嚥一口水，它就回甘一次。

年輕時，好的事情忘得快，不好的經驗卻一再回頭來刺激人，年紀大了卻剛好相反，老也有老的好處。一天七小時，連上七天，攝影工作坊杭州站的課程圓滿後，就等市民攝影節的講座開始了。小傅說：「趁空檔去十里琅璫走走吧，山不高，很好爬，而且景色非常美。」事實上，身為攝影節負責人的他比我還忙，大事小事無一能免，還念著介紹此地的好山好水給我認識。

一行五人趕早出發，山路的起點叫梅家塢，進山之後步道分歧，但條條相通。我們走的那條有三個多小時路程，綿延山麓的茶園，從眼睛直綠到心裡；茶香、樹香、花香、草香，無不沁人心脾。地名念起來特別有趣，「十里」不難理解，可是「琅璫」呢？小傅說不出所以然，延平猜想，都是玉字旁，或許含意為十里之內的風景都美如翠玉。阿勇則是答非所問地憶起自己讀中學時全班來郊遊，來到入山口才知要從另一頭下山，只好一路扛著爸爸心愛的腳踏車，看表情似乎餘悸猶存！

上網路一查，名稱的正式資料顯得無趣多了……十里琅璫原指天竺山東、龍井村西、梅家塢蜿蜒數公里，故有「十里琅璫」之稱，是西湖群山中最高、最長的山嶺，平均海拔在兩百公尺以上。

那天的出山口是名揚四海的龍井。事實上，我在二十幾年前就曾經到此一遊。當時我的攝影家出版社剛設立，出過中國攝影出版社的《中國攝影史》正體字版後，也想多認識一些其他的大陸出版社。在深圳的李媚向我推薦浙江攝影出版社，說他們很有理想，準備將出版方向做大幅度調整，說不定可以一起做點事。

原來，李媚當時除了自己辦《現代攝影》，也受浙江攝影出版社的委託，主編《攝影》雙月刊，試著將攝影普遍做為風光紀錄的美感追求，轉向較嚴肅的影像創作探討。編輯方針涵蓋攝影的藝術性、時代性與社會性，並開始介紹西方攝影思潮。我在《雄獅美術》連載的《當代攝影大師》、《當代攝影新銳》、《攝影美學七問》都被這兩本雜誌轉載過。

在浙江攝影出版社的邀約之下，我首度踏上了自小就在課本上讀到，卻一直未能親近的、有人間天堂之稱的杭州。朋友們的熱忱與慇懃招待不在話下，其中一天的行程就是到龍井山，坐在赫赫有名的那口井旁，喝井水沖泡的最道地不過的龍井茶。那時的龍

井頗為寂寥，除了我們幾個人，幾乎沒其他遊客；而且說實在話，茶也不怎麼好喝。那時大陸還沒改革開放，老百姓仍在用糧票，觀光客則必備外匯券。一切都是國營企業；餐廳菜不好吃、商店擺設不吸引人也就罷了，最不習慣的就是得看服務生臉色，好像上門消費就是找碴。

記憶中的龍井山茶園疏於照料，茶樹稀稀落落的，中間雜草遍布。懷著這樣的印象重返龍井，看見這一大片肥美、油綠、充滿生機與靈氣的茶園，叫我怎能不吃驚？登山步道的每個角落、每層階梯都有人精心維護，滿山遍野的茶園看起來不只是作物區，還如精心規劃的園藝，乾淨素雅的房屋錯落其間。不少民眾都是全家一塊來，小小孩兒健步如飛，看來是這一帶的常客。

中午找了一家茶農開的小館吃飯，茶資分為三個等級，我們點的雖是中等的，可也韻味十足。為我們燒素菜的廚師也是這兒的男主人，對自己所擁有的一切相當自豪，說祖上留下的老茶園幾乎不需要特別照料，只要偶爾去看看就行了。平時沒顧客上門，他就在露台躺椅上曬曬太陽，睡個懶覺。見我飯後有些睏意，還特地搬出那張躺椅讓我休息，並拿了件外套給我蓋上。我舒舒服服地在陣陣清風中睡去。不知過了多久，睜開眼，定定神，忽然感覺，大陸這二十多年的變化，不就像一場夢！

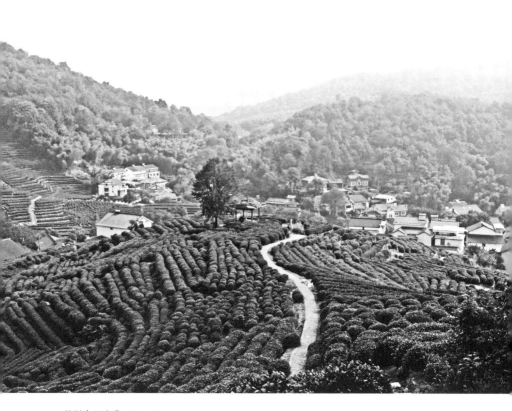

杭州十里琅璫　二〇一三年十一月

在機場憶老友

沒想到年紀愈長愈奔波，細算一下，今年除了日本京都，還去了瀋陽、成都、杭州、大理、昆明、常州、北京、廣州、深圳……有時一個月經過幾個機場，半夜在旅館醒來，還得想想才能記起身在何處。

兩岸直航後，不但不必從香港、澳門轉機，有的航班還能從台北松山機場起飛，不必花一個小時車程去桃園，真是太方便了。提到松山機場，像我這個年紀的人應該都有感情，因為早年整個台灣就只有這麼一個民用機場。在戒嚴時期，出國可是一等一的大事，如果不是留學生、外交人員或貿易商，根本無法離開這個小島。有些藝術家想出國進修，找不到門路，便只有偷渡一途。先去商船應徵水手，等船靠到想去的國家碼頭，就頭也不回地上了岸。一位名聞國際的行為藝術家，當年就是這麼跑到紐約去的。

那時的松山機場附近沒什麼房子，四周用簡單的木樁、鐵絲網圍著。許多民眾沒事時喜歡來這裡，不是接機、送機，單單就是為了看飛機起降。那其實也代表了每個人的夢想，總希望有朝一日，自己也能到外地闖一闖，開開眼界。那麼一個龐然大物，來去自如地從

空中降到平地，從平地升入空中，簡直就相當於現今的視覺秀。尤其是太陽快下山時，紅紅的一輪襯著流線型的飛機，真是說多美就有多美。再來，就是到迎賓大廳去看空中小姐。穿著制服、梳著包頭的她們就像大明星，蹬著高跟鞋從你身邊走過，好像都會掀起一陣風。

剛來台北工作時，我也去過松山機場幾次，主要都是送朋友，那種出境、入境，一道門隔著兩個世界的氛圍格外濃厚，真有經此一別，不知何年何月才能相聚的感覺。印象最深刻的一次就是送高君。他是我從鄉下來台北認識的第一個朋友；當時我在《幼獅文藝》任編輯，他剛大學畢業，在《中國時報》任要聞記者，平時也幫雜誌寫寫文章，以交稿拖拖拉拉出名。有一次我在截稿那天登門造訪，請他無論如何要把林語堂訪問記完成，就是他講、我筆錄都行。

兩人相談甚歡，之後便經常在一起，成為一生的至交。他談戀愛時我是電燈泡；他結婚時，我坐在領頭禮車裡沿路放鞭炮；他去度蜜月，我替他看守新房。婚後數年，他平步青雲，開始擔任《中國時報》副刊主編，將原本只有少數讀者關心的版面，變成全球華人文化界最重視的作品發表平台，為自己贏得「紙上風雲第一人」的美譽。那個時期，我們自然碰面較少，因為每天要找他的人實在是太多了。

風光了十幾年，就在事業頂峰時，他被報老闆換下，避走美國，美其名為進修，事實上，

大家都知道他是想暫時逃離這個傷心地。出國之前，交友廣闊的他連續吃了不知多少餐的惜別宴，可上飛機那天，除了他的妻子、小孩，到機場送行的朋友只有少數幾個。

等輪到我自己出國時，那種感覺簡直就像是關在籠子裡很久的鳥，突然被放出去，有了在天空翱翔的機會。那是台灣解嚴後，規定男子必須服過兵役，且年滿三十歲才能踏出國境。我正是等到資格一符合，就跟友人到日本去玩。第一次出國，視覺經驗真是新奇極了，眼簾出現的任何東西都讓我驚喜，彷彿任何人事物都值得拍成照片，哪怕是最普通的陽光、空氣，都跟台灣有不一樣的情調。

之後，我開始經常出國，尤其是辦《攝影家》雜誌的階段，幾乎每年都會在國外一、兩個月。桃園國際機場蓋好後，松山機場成了境內機場，設備幾十年幾乎在原地踏步，直到前幾年開通了與大陸的直航，松山機場才又重新整修，成為台北人喜歡選擇的機場。就近登機，回航也方便，讓人有不是出遠門的錯覺。

以前在松山機場看飛機，後面空曠曠的平地，如今卻是一片高樓。看著那架大飛機，不由得又想到了高君。從美國回來後，他時而創舉連連，時而憂憤填膺，二十多年起起伏伏，幾年前因病早逝。下葬那天，我轉了兩趟車，徒步許久才找到了那個位於山裡的墓地。送他這一程的，除了妻子、兒子，只有一位他的大學同學和我。這一次，他是再也不會回來了。

台北松山機場　二〇一三年十二月

再見校牛

在台北，要遇見一頭牛尚且不易，台北藝術大學卻養了兩頭，就是那種專門耕田的水牛。走進學校大門，就可看到牠倆在鷺鷥草原上，沿著斜坡上上下下、悠哉悠哉地踱步，餓了便低頭來享用芬芳美味的青草。大熱天牠們會躲在榕樹下的牛棚裡乘涼，傍晚再跟前來串門子的鷺鷥一起到草坪上的現代雕塑附近轉轉。論校園之美，台北藝術大學排得進全台前幾名，但擁有「校牛」的，絕對只有這兒。

學校在二〇〇五年是「亞太傳統藝術節」的活動場地之一。那一屆的藝術節以《眾神遊戲的國度：亞太文化中的「偽裝藝術」》為主題，邀請了亞太十五個國家的表演團體，其中包括著名的印度劇場導演拉坦‧堤岩所率領的曼尼普當代劇場、日本舞蹈團體東扇菊與奈良能，還有青海藏戲團、緬甸懸絲傀儡劇團、波諾洛閣面具舞，以及來自不丹的「布穀鳥之歌」傳統面具舞團、越南金竹傳統樂團、韓國風物擊樂團等等。

印度籍的參展藝術家山卓斯坎（S. Chandrasekan）發表的裝置藝術名為《滴血的曼陀羅》，需要以牛隻表現，主辦單位便幫他從宜蘭租了一頭水牛。沒想到那頭鄉下牛在台北

大受歡迎，活動結束後仍被留了下來，直到年老才被送回家鄉。鷺鷥草原上沒了牛，大家極不習慣，熱心人士便送了兩頭小水牛來。受封「校牛」的兩隻仔牛從此定居校園，還被命名為小美、小麗。

北藝大以培養藝術家為目標，歷經三處校址，而我可能是少數幾位到過所有校舍的人。學校創立於一九八二年七月，起先在台北市辛亥路三段的國際青年活動中心落腳，稱為「國立藝術學院」。一九八五年四月遷至台北縣蘆洲中正路的原「國立僑生大學」先修班，六年後再搬到規劃、建設數年之久，終於大功告成的關渡校區，從此定居於忠義山頭。

二○○一年八月，「國立藝術學院」升格為「國立台北藝術大學」，簡稱北藝大。

學校在國際青年活動中心的階段，我就曾陪一位旅法藝術家去拜訪創校校長鮑幼玉。當時感覺這所大學也未免太克難了，一排教室、百來位師生，居然也號稱藝術學院。沒想到，幾年之後，我自己也成了藝院的老師，在蘆洲上了四年課，再跟大家一起浩浩蕩蕩地搬進了占地三十七公頃，美侖美奐、設備應有盡有的關渡。

從在蘆洲的第一堂開始，我就是每禮拜五下午上課，忽忽已二十五年。每次都匆匆忙忙，逗留最久的就是今天，因為這是我的最後一堂課。一大早，學生都還沒進校園我就來了，四周空蕩蕩的，只有小美和小麗就著晨光曬太陽。

少了來來往往的汽車、摩托車，沒有學生的喧譁、嘻笑，牛與鷺鷥都顯得格外安詳，任憑我步步靠近也懶得動。我簡直就是看著小美、小麗長大的；以往，只要在牠們附近稍稍挪動位置，想找個好角度拍照，牠們就會故意把頭擺來擺去，背上的鷺鷥也會警覺地飛離，佇立在遠處觀望。

這些年來，我始終就沒捕捉到一張滿意的校牛照。今天卻絕了，無論我怎麼前後左右地任意走動，牠們頂多只是抬頭看看我，便繼續低頭吃草。鷺鷥也僅是從小美的背脊輕鬆展翅，再優雅地落在小麗身上。

校園的鐘樓發出鏗鏗巨響，上午的第一堂課已開始，現在應該是八點半。想想不禁失笑，一直以來，我竟然只聽過下午五點半的鐘聲，鐘聲一響，便是催我下課。而今天的鐘聲卻像是在提醒我，該向校牛說再見了！

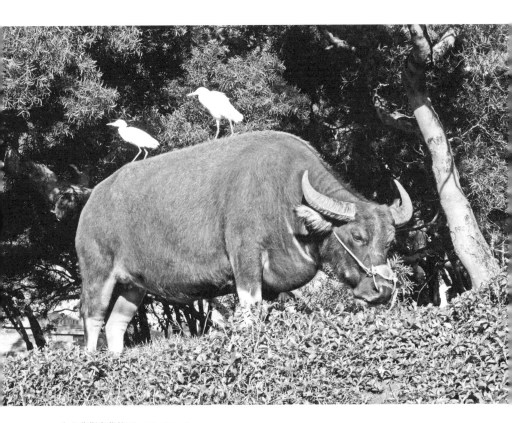

台北藝術大學校園　二〇一四年一月

北藝大的最後一堂課

在北藝大的最後一堂課我等於沒上，主要是來收作業打分數。由於在大陸成立攝影工作坊，這學期還沒開始我就向系裡表達了辭意，但沒被立刻接受。期間不得不找研究生代過四堂，課上得斷斷續續，實在有失老師職責。我坐在講台上，同學們一個個過來交作業，彼此預祝新年快樂。一位學生說：「我就是衝著老師來選修的，可再沒機會了，真替學弟妹們惋惜！」一位則是求合影，說要發微博：「身為老師北藝大最後一學期的學生，實在是太榮幸了！」

禮拜五下午一共有五節課，前兩節是大學部，後三節是研究所。這學期的學生破紀錄的多，大學部有五十九位，研究生有二十五位。主要原因是政府教育預算日漸緊縮，學校有自籌經費的壓力。人這麼多，讓我無法記住每個人的姓名，甚至未能熟悉他們的臉孔，這是我教書二十五年從未有過的現象。

F二○五教室是美術系最大的視聽教室，我在這兒上了將近一千堂課。除了這兒便是術科教室的大暗房；數位影像盛行後，學生漸漸對暗房沒興趣，我進去的次數便逐年

台北藝術大學美術系視聽教室　二〇一四年一月

遞減。同學們陸續離去後，我望著空蕩蕩的座位，那些特別認真的學生面孔一一浮上腦際，不禁回憶起當初來校任教的因緣。

一九八七年我已成立攝影工作坊，在自家授課，一班八位學員。他們來自各行各業，大多數必須上班，因此集中在星期日整天上課。家住山上，社區沒餐館，內人便親自下廚做中餐，或是煮一大鍋白飯配咖哩雞、紅燒牛肉，或是蒸幾十個饅頭配排骨湯、雞湯、羅宋湯，吃得學生大呼過癮！早上講課，下午暗房操作，大家圍著暗房外的大方桌聽課。

有天我正講得起勁，突然被一通電話打斷：北藝大的美術系主任黎志文問我願不願意去教攝影。這個邀請讓我大吃一驚，因為我只有高中畢業，從沒過能進大學教書。校方為了找我來，特地沿用了剛通過的「專業人才」條例，使我有了正式聘書。就這樣，我從兼任講師開始幹，一路升到副教授、教授。

台灣的大學待遇相當好，可兼任老師的工資連搭計程車通勤都不夠，許多人兼個幾年課，取得國立大學的任教資歷後便一去不返，像我這種一待二十五年的絕無僅有。當時校區是臨時的，位於蘆洲，距離我住的地方非常遠，等於是從台北盆地的東南邊去到西北邊，光是開車來回就夠累了。但讓我最懷念的時期也就是在蘆洲；那時學生最多只有十六、七位，師生感情非常好。暗房在圍牆邊，是用鐵皮臨時搭建的，夏天熱得像烤爐，可每個學

生都非常認真，快下課時，就跟我坐在戶外的雕塑系廢石料上，聽我點評他們的作品。

搬到占地寬廣、設備一流的關渡校區後，學生一年比一年多。最令人驚詫的就是，所謂的教育改革政策竟然推出讓學生不具名評鑑老師的新招。某些老師開始討好學生、放鬆要求，我卻始終抱著同樣的態度上課，該責備就責備，時常曠課或是不交作業的學生，分數一定不及格，或是零分。令人開心的是，我的評鑑結果依舊不錯。印象最深刻的就是，一位二○一○學年的學生在「其他意見」欄填著「一位有佛心、自我要求嚴格的好老師。把學生當成自己的小孩來愛護，上課內容豐富有感情。真棒的一位好老師！」

我至今也不曉得他（她）是誰。

二十五年前第一次開車去上課，我便告訴自己，要享受教書的樂趣，唯有熱愛教書、教得開心，才能把學生教好；若是哪天這種感覺消失，就不教了。我拿出最大的熱情上了第一堂課，並且在之後的每一堂課都保持了這份熱情。因為如此，竟然從不覺得疲倦。

就像一口古井，雖然汲水不斷，卻不會因而枯竭，反而湧出更多的水。由於付出，我得到了進步與成長。

在北藝大的教書生涯已結束，但大陸的攝影工作坊剛起步。我依舊會是一名老師，估計還可享受好幾年的教書樂趣。

初識廣州沙面島

近幾年最常造訪的大陸城市就是廣州，在王璜生先生擔任廣州美術館館長期間，連續幾年來出席國際攝影雙年展以及我的回顧展《阮義忠‧轉捩點：一個時代、一本雜誌、一個人》，再就是一些講座、讀友會。行程緊湊沒空遊覽，除了因晨走而比較熟悉二沙島，其餘地方都只是搭車繞過，直到這回攝影工作坊在廣州開班，才有機會感受老城區的生活步調，也才知道了沙面島。

半年前，工作坊尚在杭州開課，素未謀面的博友張衍飛便來信表示，要是我有興趣到廣州，他願意提供場地。這可真是好消息，畢竟教學場所是最基本的條件，雖然期待我前往授課的城市不少，但空間沒聯繫好也無法成行。由於這位朋友的熱心，廣州成為我工作坊第二季的第一站。開春之後，我與內人興致勃勃地來到了老城區越秀，一住就是十天。

說起來還真有意思，上課地點各具特色，食物、空氣、溫度、環境都相異，唯有學員求知若渴的臉龐散發著同樣的熱切。第一季的杭州、北京、成都，教學場所都在文創園區，空間專業、設備周全，這回卻是夾在快遞集散點、五金行、鋼筋店之間的老公寓。

開課前一天看場地，還真有回到二十來歲最初擁抱攝影時的感覺，任何局限都要想法克服，達成目標。

暗房門窗玻璃貼黑布，過亮的安全燈用紅巾蓋住，矮木枱上用厚玻璃隔成的水槽有如水族箱，藥水盤則透露了主人迷戀底片與暗房的歲月不下二、三十年。上課空間原是攝影棚，所有道具往後移，用兩大塊背景布遮住，再將四塊大木板併成桌子讓學員與我圍坐，就可以上課了。雖然投影機燈泡的流明度不足，但即刻上網淘的新款投影機下午便抵達了。把隨身碟往上插，連電腦都不必用，就有了清晰明亮的影像。從今以後，它會跟放大機一起隨我周遊四方。

比起前三站，這兒顯得克難，但只要課一上起來，就什麼都改觀了。老師投入，學員認真，大家沉醉在攝影史上的經典名作之中，時而蹦出聲聲驚嘆、陣陣歡笑。讓我驚喜的是，看起來小小的暗房竟能裝得下所有人，感恩老天讓我來得正是時候，這陣子天氣仍帶涼意，若是夏天，大夥兒就會汗流浹背了！下榻的珠海特區酒店距離教室只需步行十分鐘，每天進進出出，經過古意盎然的長庚後街、窄小擁擠的店面、帶著小孩打工的人們，感覺就像三、四十年前的老台灣。酒店高層十分盛情，不但在大門口的跑馬燈映出歡迎字樣，還請我們一行人到沙面區走走，在「心自在」享用美味的素齋。

一下車我就呆了，整個地方與我在廣州以及其他大陸城市所感受到的氛圍截然不同，彷彿進入了屬於另一個時空的迷人地域。原來這珠江沖積而成的沙洲曾為英法租界，古時是漁民小艇聚居地，有個美麗的名字叫拾翠洲，在宋、元、明、清乃通商要埠。只不過，鴉片戰爭後，整個地方不但淪為租界，所有修護河堤、填土築基的建造費還都由清政府支付。一八六一年以降，此地愈趨繁華，公共設施先進、俱全，住著各國領事館、銀行洋行的職員以及外籍稅務官、傳教士。

一九四三年，沙面被中華民國政府收回。一九九六年，島上的一百五十多座歐洲風格的建築被列為全國重點保護單位。到處都是高達數丈，甚至十數丈的大樹，各有各的姿態、韻味，其中受廣州市保護的上百年古樹就有一百零二株。走在其間，讓人感覺那茂密的枝葉似乎永綠不落，吐納之間不斷釋放新鮮空氣，把人們一圈又一圈地攬入生氣勃勃的磁場。

我會選擇在各個城市授課，是希望廣泛散播攝影的人文精神與暗房手藝，但整個開班過程卻讓我欣喜地發覺，自己也因而更接近了這塊土地與她的子民。每個城市都有被人忽略的角落，正如過度曝光的底片會讓細部被過厚的銀粒子層層遮蓋。抱著善意好奇的眼光欣賞每個城市，讓我時時都會有美好的新發現，就像懷著虔誠的心進暗房，才能讓放大手藝日漸精進，將照片隱藏的豐富細節一一顯影。

廣州沙面區　二〇一四年三月

從方圓到38度C

我收藏的黑膠唱片購自幾個固定的地方，二、三十年前，除了唱片進口商上揚公司、組裝器材的三泰音響店，最常去的就是方圓唱片行，因為那兒有位真正喜歡音樂、懂音樂，又很會推銷音樂的店員蔡小姐。她無論流行、古典、爵士、少數民族或New Age音樂都涉獵，而且記憶力特好，顧客買過什麼唱片一清二楚，還會主動推薦讓你買了絕不後悔的新貨。光顧她的攤位，感覺就像行家過招，十分有意思。

方圓唱片結束營業，差不多就在CD流行，黑膠被淘汰的階段。CD剛出來時奇貴無比，我才貸款買了房子，漸漸少逛唱片行，辦雜誌時更是忙得極少有聽音樂的閒情。搬家後，兩千多張唱片留在老房子裡十年，差點因為發霉被當垃圾扔掉。我抱著姑且一試的心理仔細清洗、晾乾，沒想到音質毫未受影響。

幾乎忘了黑膠聲音的我，重聽之際不禁嚇了一跳，它的音場與空間感CD根本難以比擬，更何況號稱永不損壞的CD，一發霉絕對完蛋。更重要的是，錄音史上極珍貴的曲目都封存在這直徑十二英吋的乙烯基塑料中。會被復刻或轉成CD的多半是銷售市場較

受歡迎的通俗項目，那些希罕的音樂寶藏，就只能靠唱針一圈一圈地從溝紋中挖掘出來。

我開始盡量收藏黑膠，一段期間意外發現某間跳蚤市場自美國大量進口人家不要的唱片，有些甚至是新的還沒開封。這種店愛樂者通常不會來，而我一買就是幾百張，因此老闆對我印象特別好，新貨一到便首先知會我。記得有好幾次，我晚上在他堆貨的倉庫裡就著昏黃的燈泡幫忙開箱，心情彷彿進入藏寶洞的阿里巴巴。可惜後來老闆覺得黑膠搬來搬去重得要命，利潤卻很少，還不如賣舊家具，但在他停止進貨時，我的收藏已累積到一萬多張。

邊收黑膠邊開始搜尋更好的唱盤、唱頭、喇叭線、訊號線、擴大機當然也要換成高檔的，唱片清洗機更是不能少。有一天在重慶南路二段閒逛，看到一家叫做38度C的唱片行，門面不大，招牌上卻有一行小字「發燒唱片的故鄉」。好奇地走進去，老闆居然是蔡小姐！原來，她離開方圓後便自己創業，曾與人合夥設計、生產、銷售過幾款著名的音響器材，還擔任過唱片工會理事長。二十多年不見，她依然不像生意人，一高興就連賣帶送地給顧客打折。不用說，她的店又成了我最常去的地方。

為了替這篇文章配圖，我特地又去了一趟38度C。蔡小姐推薦我兩張唱片，其中那張凱斯・傑瑞特（Keith Jerret）的 Arbour Zena 復刻版，讓我一見就忍不住笑了，因為家裡

台北38度C唱片行蔡小姐　二〇一四年四月

那張一九七六年的ECM原版，就是二十多年前在方圓向她買的！

賣唱片三十年，蔡小姐的許多顧客都成了她的朋友，直到現在都還常來。她感嘆，好幾個位居高職的老顧客都五十多歲就往生了，不知是否因為壓力太大。此外，近十年的顧客大多把音樂當時尚，熱一陣就冷了，不像從前的人，對音樂幾乎是一輩子的忠誠與熱愛。

自從網上可以下載音樂，蔡小姐的CD生意愈來愈難做了，可是，黑膠唱片重返市場的跡象卻一日比一日明顯。誠品書店年年舉辦「黑膠文藝復興」活動，更是讓年輕人也漸漸將老古董視為時尚。國際上的各大音響公司開始推出黑膠唱盤，而且一架比一架貴，可見黑膠雖屬小眾市場，還是有可為。將來，黑膠除了是歷史博物館的展覽品，說不定還能走出一條新的路子來。

做披薩也是藝術創作

在台灣，我過著幾近半隱居的生活，除了教學、參加慈濟團體活動，便是專注於自己的工作，極少在文化圈的場合露面。也因為如此，我在台灣的新朋友很少，但近兩年倒是認識了一對可愛的夫妻。

三年前，我幫一位學生的父母設計他們於三峽北大特區新買的公寓，經常從新店搭779號公車穿越110號線道。沿途有大片大片的茶園以及稀稀落落的小山村，村後那一座座的墳塚，就埋著村民的祖先。這條公車路線有六十幾個小站，大同公司那一站的一家小店引起了我的好奇。

它位於工廠斜對面，外牆、窗框、門檻都漆著鄉下人絕不會使用的墨綠色。小小招牌以義大利國旗的紅、綠、白三色，將店名設計成簡潔醒目的圖案。這條路外人很少經過，當地民風保守，這麼純粹的西方食物要賣給誰呢？何況，他們供應的還是羅馬風味的薄皮披薩，這可要行家才懂得欣賞啊！

我終於決定下車去嚐嚐，心想，一個鐘頭才有一班車，若是結果令人失望，在這雞不

生蛋、鳥不拉屎的地方，還真不知道怎麼打發剩下的時間。讓我驚喜的是，蔬食類的項目比一般披薩店多，除了常見的田園總匯、瑪格麗特，還有馬鈴薯片、野菇等五六種。現做現烤的田園總匯，才咬上一口已讓人無比滿足，除了餅皮香脆，乳酪濃郁，番茄、青椒、蘑菇更是鮮嫩的噴汁。邊吃邊感嘆，那些著名連鎖店供應的軟綿綿、膩呼呼的東西，能叫披薩嗎？

五十出頭的老闆對我這個突然出現的顧客有點好奇，問我是不是人家介紹來的。我搖搖頭，表示純粹是坐公車經過，想冒險一下。「在這麼偏僻的地方開披薩店，很容易被認為是濫竽充數，上門的顧客幾乎都是來吃過的人介紹的，像你這樣自己闖進來的還真不多。」「我倒認為，敢在這種地方開披薩店，肯定有特別之處！」

果然，老闆是學美術的，曾在台灣的廣告公司、大陸的親戚工廠任職，只因年老多病的雙親需要照顧，才回到三峽老家。由於不想離開父母太遠，只能在自家樓下做點小生意。但喜歡美食又懂烹飪的他對做別的沒興趣，剛巧認識了一位擅做薄餅披薩的老外，全心投入學習後，便開了這家店。「最初一星期只有兩三位客人，被鄰居們當笑話。我整天守著店發呆，最高興就是接到外送電話，如此一來，就可店門一拉，騎摩托車出去，送完披薩就順便到處逛逛。」堅持了一年多，他終於撐到了顧客川流不息的局面，連太太

也辭去工作來幫忙。

自此之後，我不但常來，還帶內人、兒子、丈母娘、小姨子來，每次閒聊幾句，最後竟讓這對夫妻接受了我的建議，把店面從這個入夜之後便暗得叫人發慌之處，遷到三峽北大特區，成了我倉庫的鄰居。店面大了，助手也請了，新研發的種類不斷增加，見我上門便要我免費試吃。讓我最感動的就是，我的倉庫要從大換小時，夫妻倆竟然二話不說，由不得我婉謝，在難得的休假日跟朋友借了卡車幫我搬家，放不下的東西還全往他們新買的豪宅裡堆，大大化解了我的窘境。

從那時開始，我每出版一本新書，都會親自送上門去。誰知，王德瑞夫妻不但開始不收我的披薩錢，還三不五時地送我鄉下親戚種的水果、榨的苦茶油。這回設立工作坊的台北站，他們也依然在休息日自動前來貢獻勞力。決定把這份友誼寫成文章時，我專程去到三峽，趁客人較少的空檔替他們拍了這張照片。夫妻倆開心地直說要放大，請我簽名。

吃他們做的披薩將近三年，品質始終如一，若不是每個步驟都一絲不苟，是無法辦到的。我們雖然不同行，但我深深覺得，任何人以如此嚴謹的態度從事他的專業，就算是做披薩，也應被視為一種藝術創作。

貝里披薩店老闆夫婦，台北三峽　二〇一四年四月

失而復得的珍物

農曆年後恢復大陸攝影工作坊教學，四月底從濰坊回到台北家裡，抱出行李箱中的兩盒銀鹽相紙原作，慶幸與感恩直上心頭。這一百六十幾張十一英吋乘以十四英吋的照片都是我親手放大的，《人與土地》系列是博物館收藏等級的纖維紙基相紙，還特地找幫故宮博物院製作收藏錦盒的匠人配了盒子；《正方形的鄉愁》系列則是為印畫冊而放的RC相紙。

這些照片在二十多年前首次放成全套，每幅都是製作展覽時影像濃度、反差的參考標準，重要性就跟底片檔案一樣，平時絕無可能離開家門。會跟著我一站走過一站，為的就是讓學生徹底了解銀鹽原作的魅力，要他們知曉，進暗房不是製造零星的個別影像，而是要讓經年累月拍出的作品成套、有主軸。

通常都是在最後一堂課，我戴起白手套，一張張地翻給學生們看。總共也不過二十來分鐘的事兒，卻得一回回地把重達十幾公斤的布袋從海峽兩岸扛過來、捎過去，寧可勒到肩頸淤血，也不放心托運。儘管如此小心，我還是差一點就永遠失去了這些心血。

三月底，廣州的工作坊圓滿後，我應邀到深圳中心書城為上海譯文出版社出版的《想

252

見，看見，聽見，《生活》舉行讀友會，再回廣州參加《生活》月刊的「文藝景象」活動。為了紀念出刊一百期，《生活》邀請了一百位文化界人士談他們生命中的珍物，並在方所書店舉行展覽。我寫了〈父親的墨斗〉一文，於方所的講題則是「得到與失去的珍物」。

令內人和我驚喜的是，從深圳搭高鐵到廣州，火車才停穩，就看到《生活》月刊編輯主任夏楠杵在我們這節車廂的門口。原來，她知道我倆感冒多日，咳嗽不止，又拖著兩只大行李箱，便找了朋友一起，硬是說服站長讓她倆進入站台接我們。

兩位小女子二話不說便把沉重的行李搶過去，橫衝直撞地拖著上樓梯、下樓梯，真是讓我們感動不已。終於抵達停車場，後車廂空間不夠，得把一只大箱放在駕駛座旁的前座。我終於有了出手的機會，把珍物從肩膀卸下來，使力將行李箱塞進去，開心地上了車，揚長而去。中午與《生活》同仁聚餐，下午到方所講座，晚上在有如藝術品般精緻的文華東方酒店過夜，從早到晚心曠神怡，直到大清早退房才發現，寶貝不見了！

第一個可能是，服務員沒把東西送進房。酒店慇懃地找出我們抵達時的錄影，確定入住時只有一個大紙箱、兩件行李。不可原諒的錯誤竟然再度發生！尤其是我才在方所講完「失去與得到的珍物」，回憶三十多年前失去最佳的一百六十多張彩色作品，整個世界因而轉成黑暗。由於每張都是唯一的正片，我只有痛定思痛，再也不拍彩色，專心耕

失而復得的珍物　二〇一四年四月

耘黑白攝影。

第二個可能是，還在車裡沒拿下來。撥電話吵醒了夏楠，十幾分鐘後接到回話，期望落空。聽到電話那一頭的夏楠懊惱又焦急，我只有安慰：「不幸中的萬幸是，教學示範用的底片本來也在那一袋，但在深圳打包時，我不知為何靈機一動，抽出來放進行李箱。若是沒那麼做，才叫慘！」

剩下的唯一可能，就是把那包珍物留在停車場了。換句話說，尋回的希望渺茫。這完全是我的疏忽，夏楠卻十分自責，比我還難過。「沒了就沒了吧，只希望是被識貨的人撿到，不要變成垃圾就好了！」我跟內人懷著些許遺憾前往白雲機場。就在登機的當兒，手機又響了！萬萬想不到的是，當天也要回上海的夏楠，竟然在前往機場前的緊迫空檔跑到停車場，問遍每位管理員，終於確定有人看到、撿到這件東西。

兩盒照片在四月濰坊開課時寄到我的手中，如今又回到了家裡，簡直是令人無法置信。看著這失而復得的珍物，我不禁讚嘆：「唯有鎖定目標便鍥而不捨的人，才能辦到這樣的事；唯有堅持不妥協的一群人，才能攜手辦出這麼好的雜誌！」

《生活》月刊如今已一百期，祝福他們長長久久，讓廣大的讀者看到第兩百期、第三百期⋯⋯

菜博會與蔬菜博物館

當我把攝影工作坊的其中一站設在山東濰坊時，許多人都十分詫異，問我為何不是濟南或青島？我只能說，跟濰坊有緣。當地學員特別熱情，不但專門設置了暗房，上課地點還是在一個商務會館裡，每天三餐特地為我及內人準備蔬食，叫我們如何不感動！

濰坊著名的國際風箏節就在四月，且轄區內的壽光市也在同期間舉行蔬菜博覽會。

風箏節當然沒錯過，課程結束後，學員們還窩心地安排我們去泰山、曲阜、濟南轉了一圈，再到壽光做場講座、參觀博覽會。也因為如此，我大開眼界，明白蔬菜原來還有這麼多名堂！

我小時候也種過菜，可是，現代蔬菜的栽種方式早已遠遠超出我的想像。瓜果不再只是從地上攀藤生長，採用多桿整枝的栽培方法與調控手段，可以將蔬菜種子或秧苗培養成覆蓋面積數十，甚至上百平方米的「蔬菜樹」。

單株茄子樹可長六百多個茄子，紅薯樹可結一千二百多斤，番茄樹的累計結果更是高達六千多斤，真是產量驚人；還有黃瓜樹、辣椒樹、甜椒樹等等。光是看到番茄像蘋

果一樣高掛半空，就覺得不虛此行了。

泥土也不再是蔬菜生長的必要元素，可利用沼氣結合溫室栽培。而操作簡單又潔淨的管道栽培，讓一般老百姓都可以在自家陽台、屋頂種出生菜、芹菜、草莓、空心菜、甜菜、木耳、韭菜、黃瓜、番茄。農業變革已在進行，針對未來全球可能爆發的食物短缺問題，這些研究成果可能會是最有價值的答案之一。

十個展廳幾乎都爆滿，觀眾摩肩擦踵、絡繹不絕。老百姓全家出動，無論老的小的都看得津津有味。除了栽培技術展示，還有用各種蔬菜製作的景觀、動物。小番茄綁成一串串的葡萄、彩椒拼成花朵，玉米可以疊成萬里長城。生薑、馬鈴薯、山藥搭出城堡、峻嶺。紅豆、黃豆、玉米粒鑲成駿馬、祥龍；彩椒、花椰菜、青辣椒還能拼出五彩繽紛的大鳳凰。

唯一的遺憾就是，場內菜蔬滿坑滿谷，場外眾多小食攤卻以葷食居多，幾乎不賣蔬果，就連花生、玉米什麼的零食都看不到。若能趁此盛會推廣各種美味蔬食料理，該有多好啊！

最高興的是參觀了蔬菜博物館，還意外受到生平第一次的老人免票優待。在台灣要六十五歲以上，在大陸卻是六十歲就夠格了。博物館不大，可是設計得非常好，一進門就

蔬菜博物館　二〇一四年六月

是「菜」這個字的各式圖騰。由史上最早發現的蔬菜種子開始，漸次展示幾千年來的農具演變、蔬菜種植法以及百姓生活場景，讓參觀者從認識蔬菜來了解人類史。也是這一回，我才學習到關於農聖賈思勰與他的著作——現存最早、最完整、最有系統的農業百科全書《齊民要術》。

全館沒有一棵新鮮蔬菜，裝在透明壓克力容器、泡在福馬林液中的南瓜、洋蔥、豆角、白菜、香菇、竹筍標本，發脹、變形、褪色的模樣，像極了當代藝術，彷彿進入的不只是蔬菜博物館，還是視覺藝術館。

要離開時，遠遠看到一個大圓桌上擺滿一盤盤的蔬菜、堅果以及各類山珍海味，走近一看，全是石頭。經過精心挑選、布置的這許多礦物，竟然也有植物、動物的紋理，真是有趣極了！

喜歡到台灣故宮博物院看翠玉白菜、石頭五花肉的人，一定也會喜歡參觀這裡的蔬菜博物館。在台北只有兩道菜，在壽光可是滿漢全席啊！

把咖啡豆的生命喚醒

對感興趣的事，我是不碰則已，碰了絕對一頭栽入，非窮根究底不可。就拿咖啡來說吧，之前雖然喝了二、三十年，可都以即溶的三合一居多，主要是提神，夠濃就行，從沒講究過風味，有時兩包粉對一份水就是double了。

大約十年前，友人給我一支附小布袋的濾壺，剛巧另一人又送了一包中南美洲出品的咖啡粉，我便在家試試看。把圓錐形的口袋架在小壺上，倒入咖啡粉，用熱水緩慢均勻地淋上去，徹底浸潤咖啡粉後，滴下來便大功告成。在世界各地旅行也嚐過不少精品，但在家卻從沒喝過一口像樣的。就是那杯咖啡讓我大大改變了思維，原來，在家也可以很容易就喝到令人口齒留香的高品質咖啡，一點也不輸咖啡館泡製的；當下決定，以後再也不買即溶咖啡了。沒想到第二天如法炮製，入口卻大失所望，香醇回甘盡失，只剩下苦澀。

這到底是怎麼回事？咖啡粉與水的分量都相同，水溫也一樣，為何結果竟是天差地別？仔細看包裝，廠牌之前沒見過，是瓜地馬拉的百年老店，一年賞味期剛好到那個月

結束。左思右想，只有一個可能。第一杯如新，是因為等同於咖啡豆烘焙好了隨即磨粉，立刻沖泡，咖啡還有生命，而剩餘的咖啡粉，則是在真空包裝一拆封，接觸空氣不久後便失去了生命力。

念念不忘那第一杯的感覺，我開始用心研究，把當時找得到的咖啡書全買齊了。一共只有四本，都不錯，哪像現在市面上起碼上百本，良莠不齊，浪費人家時間。讀完書的心得是，泡製好咖啡的基本條件就是咖啡豆必須新鮮。什麼叫新鮮呢？生豆可保存兩年，烘焙好的最好在一週內用完，而一旦磨成粉，就要在五分鐘內沖泡完畢，立刻享用。

這是咖啡專家替烹製精品咖啡所下的定義。儘管世界各地生產這麼多咖啡豆，這些權威的舌尖卻認為，天下只有兩種咖啡：精品與非精品。

所以說，要天天能在家喝到好咖啡，就只有自己烘焙一途。我開始找生豆進口商與烘豆機，甚至繳學費上了一週的咖啡沖泡課。就這樣，我認識了從一九七七年就開始進口生豆烘焙的黃重慶。有趣的是，儘管幹了這麼久，他卻從沒讀過研究咖啡的書，而我雖然各個環節如數家珍，卻無實作經驗。因為如此，我倆格外有得聊。每次去我都最喜歡陪他在烘焙室工作，把現場看到的過程與書上知識結合，讓他大感驚訝。每當有別的顧客上門，他就會告訴他們，我對咖啡有多內行多內行，其實，當時我也只不過剛入門。

咖啡烘焙專家黃重慶　二〇一四年五月

勇於嘗試的我，跟他買了各類咖啡豆東配西配，在家淺焙、中焙、深焙、重焙都試了。

總共用過四種烘豆機，終於讓我研究出特別滿意，且百喝不膩的配方。這就是我們的阮

家咖啡，喝過的朋友無不讚賞。

我平均每兩個月會去黃老闆那兒補一次貨，每次他總要當場泡好幾杯新發現的品種

給我喝，多半是風味純粹的單品咖啡，臨走再送我兩包他的私房豆，有時是上好的夏威

夷可娜（Hawaiian Kona），有時是麝香貓。前兩天去時，我問了一個從沒問過的問題：「你

烘咖啡時，最喜歡用的溫度是多少？」他大笑：「我現在喜歡用一六八，意思就是一路發。」

原來，許多跟他學烘焙的人無法掌握溫度與時間的關係。因此，他乾脆幫他們設定

一個好記的數據，其實，從攝氏一百二十到兩百度都可烘出好豆子。重點是溫度不同，

時間也必須跟著調整。烘豆時必須非常專注，一刻也分神不得，否則便容易失敗。

如此溫柔，如此全心全意。原來，好烘焙便是把咖啡豆的生命喚醒啊！

華山下棋亭

二十多年來，雖然常在大陸走動，但來去匆忙，早年更是多半待在北京、上海、深圳的旅館裡，與一位位年輕攝影家會面。當時的他們不知明天在哪兒，如今好幾位卻已成了攝影界的大腕。每當有人說，我在《攝影家》雜誌刊登他的作品，讓他在最沒信心時得到莫大鼓舞，我就覺得雜誌辦得值。

近來成立攝影工作坊，在各城市停留的時間較長，友人們領著我一一遊覽那些不能不去的名勝古蹟，才讓我真正開始認識神州。僅在這兩個月內，我就造訪了曲阜孔府、東嶽泰山、十三朝古都西安、秦始皇陵兵馬俑，以及拜金庸武俠小說之賜，市井百姓耳熟能詳的武林高手過招之處──華山。

才體驗過「登泰山而小天下」的我，在前往華山的途中沒抱太大希望，就連北峰索道纜車啟動的那一刻，也還沒什麼興奮感。「華山好像沒泰山險嘛！」我跟陪同的工程人員閒聊，他卻笑笑：「再過一分鐘你就知道了！」原來，海拔兩千兩百米的華山素以巍峨險峻、奇拔俊秀著稱，在索道築成之前，「自古華山一條路」，從峪口到山頂僅有南北

一路線，長達十公里，艱險崎嶇，被譽為「奇險天下第一」。

冷不防，纜車開始急升急降，有時角度幾近垂直，懸在群峰之間，不著天也不著地，讓人感覺心都從胸腔裡蹦出來了。山體四面如削，峭壁上的千年古松由岩石的隙縫中冒出來，一一盤踞於不可能的位置上，真是處處奇景，絕秀至極，把人都看呆了！這等景色，就連我這個拍照四十年的人，都有不知如何取景之感。工程人員說，設備是從奧地利引進的，全長一千五百二十四點九公尺，落差七百五十五公尺，安全係數很高，比坐火車還穩當。的確，若是不睜開眼，不去看那高不見頂的斷崖、深不見底的溪谷，感覺還真舒服。

下了纜車，步行上東峰，滿山叢林間躲著跳來跳去的松鼠。不停聒噪的烏鴉，有時像箭一樣從山崖射向山谷，有時又悠哉悠哉地從這株樹滑到那株樹。抵達旅店前有一道長數百公尺的陡峭石階，我與內人拾級而上，一路被好幾個人伸出大拇指「按讚」。環顧四周，我倆還真是看起來年紀最大的！

水是挑夫一擔擔挑上來的，特別珍貴，房間裡只有半桶水供漱洗，上洗手間還得去戶外。收費堪比五星級飯店的房間設備簡陋，但比起一間得擠好些人的通鋪，已經算是待遇很好了。時逢週末，年輕人成群結隊地徒步上山，手裡還拎著一大袋一大袋的礦泉水、泡麵，晚上找片空地搭帳篷，有的乾脆就裹著又寬又長的軍大衣窩在牆角度一宿。

華山東峰　二〇一四年七月

旅店一側正是鼎鼎有名的下棋亭，傳說秦昭王曾用鉤梯登華山與神仙在此下棋。又有傳說，趙匡胤在當皇帝之前來此尋道解惑，遇道士陳摶，便與他打賭下棋。三盤下來，趙匡胤不但輸了所有盤纏，還把華山也給輸了。這就是「自古華山不納糧，皇帝老子管不住」一說的由來。後人為了紀念此事，在這兒建一鐵亭，但文革時期遭到毀損，於是一九八五年又在原處建造一石亭，亭中有一石桌，桌上顯示當年趙匡胤與陳摶留下的殘局，桌旁還有四個石凳。

問題是，要去那窄窄的小山峰，除了繫上鐵索，經由險惡的通道「鷂子翻身」，別無他法。曾有先人描寫：「其路鑿於倒坎懸崖上，下視唯見寒索垂於凌空，不見路徑。遊人至此，須面壁挽索，以腳尖探尋石窩，交替而下，其中幾步須如鷹鷂一般，左右翻轉身體才可通過。」現在的「鷂子翻身」經過全面整修，鑿深腳窩、石階，在多處更換了更粗更牢的鐵索，而且還有管理員俯瞰指導。躍躍欲試的男女青年排著隊嘗試，臉上洋溢著毫不在乎的青春氣息。以我們這把年紀，縱使百般羨慕，也不敢拿老骨頭當賭本，只好遠遠看著他們搏命。辛苦爬到亭邊的人，總是盡量多待一會兒，三百六十度地環視重重復重重的峰巒，縱使管理員頻頻喊叫催促，也不捨離開。

那天，我們倚著鐵欄杆眺望，一直等到最後兩個人回來才進房休息，彷彿自己也在亭內觀了那盤棋。

最好的民宿在哪兒

最近應老友名小說家黃春明之邀回家鄉宜蘭，在他主持的百果樹咖啡屋做了場講座。過夜處由熱心的「優勝美地」民宿主人提供。也因為如此，我終於有了馳名海外的台灣民宿經驗。

許多來台自由行的大陸友人對民宿讚不絕口，我卻覺得是距離造成美感。台灣什麼都一窩蜂，民宿已多到從海邊到山頭，甚至不應蓋房子的山坡地都有。眼看自然風光飽受破壞，怪模怪樣、缺乏整體規劃的民宿不斷從我曾經拍過的美麗田疇、鄉野中冒出，那分難受，真是無法形容。

倒是一位畫家朋友的話讓我好奇。上回來當美展評審，工作結束後他表示要多留幾天，不急著回台中，「因為宜蘭有全台最好的民宿」。他是本島最優秀的藝術家之一，早年旅居歐美，見多識廣，會這麼表示，著實讓我印象深刻。

百果樹的活動近十點結束，民宿主人夫妻從頭聽到尾，然後載我與內人回家。聽說地點在員山，我的童年印象馬上浮現眼前。除了西邊的中央山脈，整個蘭陽平原就只有

那麼一個小山丘，鄉民管它叫「員山仔」，是個很小的村子，被一望無際的水田圍繞著。

車子在夜色中緩緩前行，離鄉四十多年，明知一切早就變了，心中依舊悵然。如今的員山，就跟島上的任何小鎮一樣，繁榮、擁擠、毫無特色。

女主人在車上跟我聊天，提到他們那兒每週六都有音樂會。原來，男主人組了個小型爵士樂隊，自己擔任貝斯手。父、祖輩都參加過樂隊的他，從小耳濡目染、土法煉鋼，不到十歲就會玩樂器了。

民宿就在馬路邊，剛抵達時印象平平，一覺醒來卻完全改觀。後方是剛收割過的一大片稻田，民宿的上千坪土地上，除了兩棟房屋，還有個不小的庭院，果園、花木與荷花池相得益彰。繞一圈進屋，女主人已把早餐準備好了：地瓜稀飯、青蔬、醬菜，就像小時候就會吃到的一樣。

餐廳與客廳連成一氣，鋼琴與其他樂器靜立一角，沙發椅上坐著三隻大泰迪熊。中央有原木大餐桌、靠窗有咖啡座，人人都可找喜歡的角落用餐。十來位住客陸續出現，從彰化來的一家是三代同堂。我們和主人夫妻對坐原木桌，邊用餐邊聊天。

「開民宿不能當工作，要融入其中，把它變成一種生活方式。」

曾在報社服務的先生笑著表示，除了時時招呼客人，介紹特產、景點、餐廳，他還

負責設計節目、帶大家出去玩。客人成了朋友，有家人從他們開業起，連續八年都來度假。

許多宜蘭女兒出嫁時，也喜歡安排在這裡等男方前來迎娶。夫妻倆雖然辛苦，但有絕對的自主權，累了可隨時暫停營業幾天，自己也到外縣市住住民宿、度度假。

得知小小的宜蘭縣竟有三千多家民宿，我真是嚇了一大跳！數量多、水準參差不齊，有的民宿雖位於特佳景點，卻讓人感覺跟住酒店沒啥兩樣。民宿的起源，是一般百姓把家中空房提供旅客小住，來人就像朋友。賓客於此找到家的感覺，在紓解壓力之餘，也拓寬了生活空間。與客人之間少了慇懃互動，也就喪失了民宿的原始精神。

優勝美地（Yosemeti）是著名的美國國家公園，也是攝影大師安瑟‧亞當斯（Ansel Adams）最為人所知的經典作品。美麗風光在他的鏡頭之下，呈現了大自然互古以來令人敬畏的神聖性。「你們是不是亞當斯的粉絲，才把民宿如此命名？」答案讓我莞爾，夫妻倆從沒聽過這位大師，只不過名字一個叫勝樂、一個叫悠美，而這間民宿就是他們的天地。

我提到那位畫家朋友問他們宜蘭最好的民宿在哪兒？兩人想了想，說這倒沒定論，人人心目中都有自己認為最好的。喜歡風景的、硬體設備的、主人個性的，都會有不同的選擇。說的也是，若是喜歡音樂，很可能就會認為優勝美地是全台最好的民宿了。

宜蘭優勝美地民宿　二〇一四年七月

藝
心
禪
那

時代的痕跡

一位主修雕塑的研究生送來一張個展請貼，名為「家庭寫真」。攝影顯然成了他作業的重要項目，連碩士論文也大部分在談攝影，我還是論文的口試老師之一，多虧他的本科指導教授如此有包容力。

看著請帖，我不禁好奇：「乒乓藝術工作站？怎麼從沒聽過！北投區中央北路二段哪有什麼展覽空間啊？」學生回答：「那是個很奇怪的角落，在一個檳榔攤隔壁，大家都只看到檳榔攤，看不到它。」這條路我太熟了，經常從一段走到四段，印象中什麼都有，但絕對與文化藝術扯不上關係。它到底在哪裡？

我在腦海裡搜尋，想起這條路上曾有兩家有趣的店面。一是早餐店，老闆顯然是來自大陸北方的退伍老兵，對自己做的燒餅油條特別自豪，還寫了一個彷彿交通號誌的招牌，掛在你想不看都不行的位置：「燒餅有兩種，一種到處買得到，一種到處找不到。」他的燒餅當然是後者，可惜的是，有天我想買來嚐嚐，卻發現店面已被檳榔攤取代。

另外一處讓我印象格外深刻。也不知是賣什麼的，整個門面就是透明牆，空蕩蕩的

室內就像個大櫥窗，進出都由一扇玻璃門。玻璃上用白漆寫著「這裡住著一個女子」以及許多夢囈般的字句，就像是個孤獨至極的人，試著發出訊息給同頻道的人。有一回，門口竟上還放著一副繫著繩子的望遠鏡，彷彿在引誘路人窺探屋內的陰暗角落。等我帶了相機要去拍照，卻發現什麼都沒了，玻璃被洗得乾乾淨淨，又是一個等待出租的店面。

展覽開幕的那天，我從北投捷運站出來，放慢腳步走了半個多小時，為的就是研究一下，怎麼會是錯過這個展場，找到地址才恍然大悟，原來正是那間待租的玻璃店面。

之前我還以為有個精神失常的少女住在這兒，實際上卻是一檔觀念藝術展覽。

門還鎖著，可是裡面看得一清二楚，正是這位研究生的作品。我東張西望，努力找尋，可看來看去都是隔壁檳榔店的招牌，最後終於在玻璃門靠地面的鑰匙孔旁看到「乒乓藝術工作站」幾個字。小得不能再小，像道汙痕，只有蹲在地上開鎖才會發覺，別人絕對會以為玻璃門沒擦乾淨。

學生騎著摩托車，噗噗噗噗噗地載著他的學妹停在門前。展出的十張彩色照片中，較大幅的四張為四個不同家庭的櫥櫃珍藏。作品一掛，牆壁上頓時有如打開了幾個櫃子，裡面存放的每件物品，都代表了那個家庭不忍割捨的過去。

這個學生一向著迷於表現老物件，無論是透過攝影或雕塑，在論文口試時也表示，

學生布展，台北北投區　二〇一四年二月

對他而言，老東西就代表著一個時代。我則是提醒他，任何物品之所以有時代感，是因為其中有人的生活痕跡，因此要設法挖出裡面的故事，而不是執著於物本身的肌理、質感、顏色。

望著他認真布展的身影，我覺得，他聽懂了我的話。

魚告訴我的道理

隨證嚴法師行腳已十二年，師父常謂自己是過秒關的人，做弟子的當然也不敢懈怠。

身為攝影人，能見證台灣佛教慈濟基金會創始人的慈悲與智慧，既是難得的緣分，更是福報。

隨師期間，我的起居完全按團隊作息，安單通鋪大寮房，三餐定時在齋堂打飯。身處幾十幾百甚至上萬的慈濟人之間，我只是個不起眼的「拍照的」。這樣很好，可以提醒自己，無論拍得多好，我都只是個記錄者，真正成就事情的是那些在實際付出的志工們。

一九九九年九月二十一日，台灣發生了百年浩劫的大地震，慈濟志工在第一時間就深入災區救援，並重建了災區的五十所學校。我被這群人無私付出的精神感動，發心記錄那些學校由廢墟中站起來，並有學生從新蓋好的學校畢業為止。這一投入便是馬不停蹄的三年。我不只記錄施工過程，更用心捕捉助人者與被助者之間愛與善的循環。總總感人事蹟被我拍攝為影，書寫成文，自己也由一位慈濟之友變成慈濟人，戒葷吃素了。

一年之中，隨師行程最長的莫過於年終的歲末祝福，環島走遍得分兩個梯次，每次超過三週。期間內，師父走訪全省慈濟各分會，親自主持新委員授證儀式，並將自己這一年的著作所得化為「福慧」紅包，寓意為與每位慈濟志工及會眾分享她的智慧財產，並表達對大眾的感恩。除此之外，老人家還要開示、領著大眾點燈祈福，但願「人心淨化、社會祥和、天下無災難」，雖已七十六歲，毅力之強為常人所難及。我總是趁著晚齋後的漫步略做調劑，在那無人輕鬆，只是和師父相比，誰也不敢言苦。隨師成員各司所職，轉晴地觀看。離開台中的前一晚，我特地帶著小相機繞來，本想拍雲燈，靠近豪宅才發現，大約一個半小時的時間內，又恢復了讀人讀景的文化人身分。

在台中市民廣場繞圈子已快十年，而一旁的豪宅也蓋好近五年了。我從挖地基就開始看著它增高，直至居民入住。華廈大廳的吊燈非常吸晴，以細小的玻璃球組成大小形狀不一的三朵雲，高低不等地垂在天花板角落，真是好看，每回經過這裡總會讓我目不人行道的窗台下竟有一窪窄長的魚池，七、八尾錦鯉在燈光之下悠游而成變化萬千的畫境。終於明白什麼叫做「如魚得水」的我，簡直就是看呆了，只顧著拍魚，竟把原先的目的全給忘了。

趁週五上課向師父告假返家之便，我把所收藏的中國畫冊全翻了一遍，才發現歷代

人行道旁的魚，台中　二〇一三年一月

數不盡的佳作中，魚兒竟較少入畫，就是擅畫蝦蟹的齊白石，筆下的魚看起來也像死的。

而整部《芥子園畫譜》也只有在第三集卷四〈青在堂草蟲花卉譜〉下冊中可見兩尾僵硬的假魚。看來，魚的游姿真是最難捕捉的，似乎連大師們都少碰。

此次相逢，魚兒告訴我的道理是：藝術只能仿真，攝影只能見證；每個人都得認清自己的角色與本分。下課後，我火速南下，趕往彰化報到，繼續隨師行程。

從黑暗中射出來的光

最近又經常進暗房了，因為有一大批在國外所拍的影像，底片沖出來後就歸了檔，從來沒去翻閱；近日整理樣片，發現有不少好作品。在上世紀的最後十年間，我因創辦《攝影家》雜誌，經常到海外邀稿及參加攝影活動。事隔近二十年，當初走馬看花的紀錄，如今看來更富意義，因為世界變化的速度實在是太快了！

在生活上，我隨時代進步而享受著科技的一切便利，可在攝影創作上，我卻對傳統手藝情有獨鍾，雖然搞數位化影像省錢、省力又省時，品質也不差。一位多年不見的學生就曾對我說：「老師，我實在搞不懂，您為什麼至今還有那麼大的熱情泡在暗房裡！」他不曉得，對我來說，暗房不只是讓影像重現的過程，而是重溫在拍照現場所受到的感動，反芻自己在那個時空的心境。

四十年前我剛學會拍照時，要把一張照片拍成功，是相當不容易的。相機是全手動的，連測光表都沒。光圈、快門、對焦，只要任何一個環節配合不好，就必定失敗；拍好的底片要在暗房裡經過化學藥水處理；溫度沒控制好，時間不精準，效果也會大打折

新店家中的暗房　二〇一三年二月

扣；就是底片沖得好，放大照片時，機器鏡頭、光圈、控制反差的濾色片以及曝光時間沒掌握好，照樣砸鍋。一張好照片是從拿起相機的那一刻就要戰戰兢兢才能得到的成果，異常珍貴。許多攝影家視暗房工作為苦差事，寧可花錢請專業人士代勞。對我來說，這不是錢的問題，也非勞力問題，而是態度問題，以及電腦無法取代的那種有生命、有靈性的感覺。

在成立攝影私塾的那幾年間，可能是我在暗房裡待最久的日子，自己放過無數照片，也教出了許多優秀的學生；還把他們的作品組織起來開展覽、出畫冊。我懷念與學生們在漆黑暗房中相處的時刻，分享他們剛開始擁抱攝影時的那份熱情。放大機投射出每個人捕捉到的影像，大家一起藉著曝光秒數、顯影、定影過程體會彼此的觀察、感受與表現的心情。從放大機鏡頭投射出來的光線，彷彿劃破了黑暗，照亮了每位學員要繼續邁走的方向。

我的第一個暗房很克難，設在與姊姊、弟弟、姪女共住的台北小公寓。放照片是把臥房上下鋪的下床位用黑布圍起來，睡覺時把放大機推出去，工作時再推進來。剛結婚時，在樓梯下的斜空間隔出暗房，地方小到進出都要用半蹲的，且不能轉身；顯影、停影、定影等步驟就靠著伸手到身前、背後，最後再移到浴室水洗。

如今，我的暗房就是生活起居的一部分，拉門一開，就跟客廳互通。裡面有很好的音樂設備，也有膠囊咖啡機；很多器材一再汰舊換新，唯獨這部德製放大機跟了我三十年，還是像剛買的一樣新。當年為了添購這台機器，內人還特地標會，攤還了兩年多。

一切都有過程，有故事。雖然現在已經很少人進暗房了，可是我一點也不覺得自己落伍，反倒認為能多擁抱傳統攝影一天，就是多一天的幸福。

北藝大上課途中

這學年的暗房課終於開始了，我把底片、沖片罐、藥水裝進一個大提袋，背在肩上從關渡山居經過學校後門，進入校園。這段十來分鐘的路我不知已走過多少趟，清幽美麗，大家卻最少來，因為都從前門出入。這棵樹我不知看了多少年，從來沒見過樹下有人，可眼前卻有位年輕的西方女子坐在那兒看書。

只有洋人會在日正當中時有此雅興；一時之間，還真有身在外國公園的錯覺。我隨手掏出數位相機按了一張，女孩抬頭朝我揮手，我也笑著跟她揮回去，真是個愉快的拍照經驗！

時光匆匆，我在台北藝術大學已上了二十五年課。一九八二年創校時，政府給了最好的資源，教育部以最高規格引進一流師資和設備。從林懷民、賴聲川、馬水龍諸位先生願意前來擔任舞蹈、戲劇、音樂等科系主任，便可知社會大眾對學校的深厚期待。校區選在視野極佳的關渡山頭，興建期間曾借國際青年活動中心上課，一九八五再遷往蘆洲的一所空置校園，直到二○○○年「出蘆入關」，正式搬進關渡校園。

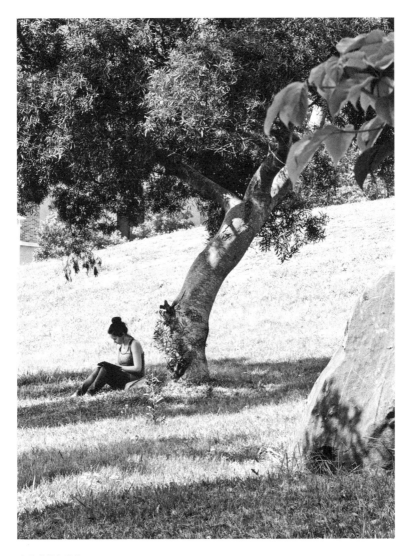

台北藝術大學校園　二〇一三年三月

我有幸在蘆洲時期便被美術系找來教攝影，記得那時暗房設在圍牆角落的一所鐵皮屋，太陽一曬便熱得像烤箱，得同時發動數台冷氣機才能降溫。可是學生的學習熱情之高、態度之認真，讓上課成了我最快樂的時光。評點學生拍攝技巧、放大技術時，大家就坐在暗房外大樹下的枕木堆上。那自由自在、無拘無束的上課氛圍，直到現在與那幾屆學生碰面時，他們還是會津津樂道。

搬到林木蒼翠、空間寬敞的新校園後，外在環境的一切都變得非常好，音樂廳、戲劇廳比許多縣市的藝文展場設備都好，美術系還有自己的美術館。怪的是，學生素質不但沒提高還年年下降。對我來說，決定性的影響就是數位攝影普及，學生不再願意花時間去碰麻煩的傳統暗房手藝。

儘管很少學生有傳統相機，甚至沒幾人見過底片，我還是會在每學期安排一次黑白攝影暗房教學，讓他們體會：畫面被相機捕捉後，只是在底片上曝光成為潛像，必須經過顯影、停影、定影、再充分水洗、晾乾後才會成為負片。然後，還要透過放大機將底片濃淡不一的銀粒子投射於相紙，經過反差控制、局部增減光技法，再顯影、停影、定影、水洗，一張相片才會完成。相較於數位相機一按就能看到結果，傳統攝影從按下快門的那一刻就需要長時間的等待、小心謹慎地處理每個環節。一張不失敗的照片就是一種虔誠努

力的過程結晶，而這樣的創作態度當然也加強了作品的表現力度。

我先去學生餐廳用午餐，到了教室才發現，之前拍的那位女孩竟是這學期的新生。

她是芬蘭一所大學的交換學生，與另外一位來自法國的女同學都不懂中文。我不禁懷念起上學年那位英文非常好、時常主動為外國同學翻譯的女學生，但她去波蘭當交換學生了。

真不曉得這兩位外國女生要如何度過這個學年。我問助教：「她們知不知道我只用中文上課？」助教回答：「知道啊，可是她們說聽不懂沒關係，用看的就行了！」

是啊，攝影正是一門「看」的藝術。或許每個學生都自有辦法吸收，用不著老師操心！

學生留下的作品

近日閱報，受到少子化衝擊，台灣大專院校供過於求的情況相當嚴重，當局正研擬修法，鼓勵私校轉型或退場。說來荒謬，台灣的大專院校在一九九四年已有五十所，但拜「教育改革」之賜，十五年後竟增加至一百六十四所，幾乎每個縣市都有聽都沒聽過的大學。錄取率屢創新高，二○○七年達到九六・二八％，而某校系的最低錄取分數竟只有十八・四七分！

許多學生不把課業當回事，為了逃避進入社會的壓力，還紛紛延畢，或是留在學校繼續念研究所，碩士念完讀博士，畢了業仍然找不到工作。這種現象，讓教了快三十年書的我，不禁懷念起早年那些勤奮、認真、表現令人激賞的學生。

我在台北藝術大學美術系教攝影，雖是選修課，可是學生不少，除了雕塑、水墨、油畫、多媒體、理論等科，還有舞蹈系、傳統音樂系、藝術教育系、電影系、動畫系的學生跨系來修。也因為如此，讓我留下豐富難忘的回憶。

美術系的學生畢業後，或多或少都會留下一些沒帶走的作品，其中又以雕塑組最多，

因為量體大，家裡沒地方擺。幾年來的辛苦棄置於術科教室的石材堆中，成了難處理的雜物，但也有比較幸運的。這尊盤坐的雕像被擺在視聽教室的中庭階梯上，面前還有個石鑿小水缸，看起來好像在參禪。我每週五在這裡上課，卻從來沒動過拍照念頭，直到那個下雨天。總有那麼一些時候，缺陷會因為大自然的恩寵而得以圓滿；天色陰暗，到處濕漉漉的，從這個角度看去，學生習作竟有點名家心血的樣子。

這使我想到教過的幾位優秀學生，其中一位原本是理論組的，因論文談攝影，故找我當指導教授，拿起相機實際操作，竟拍出了名堂，不但得到台北攝影新人獎，且之後的每個攝影主題都反應了社會現況與台灣人的心理狀態，屢在國外展出，近年來也開始在大學任教。

令人感嘆的是，像這樣肯下工夫的學生是愈來愈少了，不僅台灣，連大陸也是如此。

最近受邀參加一個大陸的攝影活動，看到一位名校的攝影教授介紹學生作品，讓我大吃一驚。絕大部分的題材都不健康，學生表現手法也相當粗糙、幼稚；好像只要觀念新、沒人表現過就夠了，好像迎合藝術市場，就是課堂的主要內容。但是，沒有正直的方向引導、務實的基礎訓練，學生怎麼會有能力表達善與美？已經不知道何謂善與美的學生，做出來的東西會真嗎？

北藝大視聽教室前　二〇一三年五月

藝術創作首重真誠，對自己真誠，對創作的主題與對象尊重，若能如此，無論成就高低，都或多或少會感動人。藝術的本質應該是把自己的生命力與所體會的美好，透過不同的形式、媒材傳播出去，激發更多人去體會美好。這位學生的名字雖然很少人知道，可他留下來的作品，卻帶給所有經過的人一分安靜，彷彿是在提醒學弟學妹，進了教室，就要凝神定心、踏踏實實地學習。

修攝影課的舞蹈系學生

學期末，平時用功的同學更認真，吊兒啷噹的則開始曉課，好像暑假已經開始了。

這學期讓我最感動的，就是大學部的兩位外籍交換生，分別來自芬蘭、法國，儘管完全不懂我在講什麼，卻從不缺課，每次都聚精會神地看我在視聽教室大銀幕投射出來的照片。我送她們每人一本上海美術館為我出的個展畫冊《人文台灣》以茲獎勵，沒想到她們竟高興、激動到臉頰通紅。學生認真，當老師的再辛苦也值得。

我的攝影課，大學部只有美術系學生能上，研究所則開放給所有科系。本週的研究生課，舞蹈所、藝術教育所的同學大多到齊，美術所的三位竟全沒到，令我頗為失望。

少數學生總以為老師講的他都知道，課不好好上，整天尋求新點子，好像不如此便不叫創作。殊不知，光是「知道」並不夠，還得做得到。藝術是生命體悟與感動的表達，無論自認體會有多深刻，不能精準有力地表現出來，也不算數。繞著觀念作文章，如何能成氣候？

也不知為何，來修課的舞蹈研究生愈來愈多，有時真會讓我錯覺是在舞蹈學院開課。

這真是一群可愛的孩子，來上課前多半剛做完舞蹈訓練，還汗涔涔地穿著緊身衣；有兩位在踏進教室前，還必定先在門口以優雅的舞蹈姿勢，曼妙地向我舉手、彎腰致意。

重點是，他們的攝影作業一點也不比美術系的本科生差，無論拍的是排演場景，或是嘗試其他的影像探索。這可能與舞蹈學科注重基本工，深知不腳踏實地便無法讓技藝扎實的認知有關。

那天一進教室，就有同學問：「老師，要不要提早下課，一起去看泰國舞？」台北藝術大學的書店及西餐廳區有一方荷花池，池上用木板搭的平台有個美麗的名字，叫做「水舞台」；在繞著池畔的走廊上把椅子排一排，就成了觀眾席。

今天是亞洲舞蹈課程——泰國傳統舞蹈大師班的成果展演，沒來上課的幾位學生是因為要表演。專科老師從舞者著衣開始介紹，在台上穿衣服的時間比表演還長，可大家看得津津有味。一塊華麗的布，在舞者身上包來裹去，就縫成了最合身的舞衣。老師笑著說明：「泰國舞者只要著好裝，就不能上廁所了！」

總共有三支舞，我來得遲、走得早，只看了《Rama國王與金鹿》。這並不是舞蹈系的主修課，學生們卻這麼投入，讓我看得為之入迷。每個微小動作都必須下足了工夫才能做到，以期在狹窄的空間、含蓄的肢體語言中表達豐富的內涵。他們的成就得來不易，

台北藝術大學水舞台　二〇一三年六月

是實實在在流汗、流淚，甚至受傷流血才能換得的，毫無僥倖。

這讓我格外感慨。那些自以為是的孩子，到底什麼時候才會明白，攝影不只是動動腦筋、按按快門就行了。若是認為，不跟現實生活中的人、事、物打交道，也可以詮釋情感的深度、生命的厚度，那就真是異想天開了！

華僑城的習武父女

在深圳華僑城晨走，沿途都是平常我愛拍的生活情調，拿起相機的次數卻不多。那繁密高聳、無處不在的老樹時時吸引著我，讓我有種闖入森林的錯覺，忘了一切都是人工規劃，行及的範圍都屬於一個高級社區。

人跡所及之處便有開發，而所有開拓建設對自然生態環境而言，都是破壞，如何在開發的同時扮演好守護自然的角色，恐怕是人類未來命運之所繫。過度開發使我們的生存環境愈來愈險峻，當空氣、水、食物都受到威脅時，便不必奢談生活品質了。

邊走邊想，在生態公園見到一對練武的父女，我不由自主地把相機掏出來。看來這並非親子時間的嬉戲，而是嚴謹正式的拳術傳授。小女孩一再被父親糾正，卻不曾撒嬌耍賴。這麼小卻耐性十足，真不簡單！光是父親雙手畫個圓弧，就夠她練好久了。胳膊與手掌轉動的範圍、角度、力道都要配合得恰到好處，氣才會順，姿勢也才會美。原來，一個簡單的肢體動作，做到最好，便會是力與美的結合。

由於使用的是口袋型數位相機，按快門的那瞬間跟所凝住的畫面有秒差，怎麼拍都

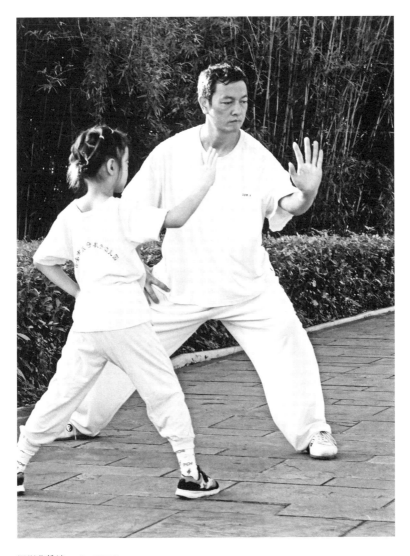

深圳華僑城　二〇一四年二月

跟預期不同，不知不覺竟按了快二十張，直到父女倆的操練告一段落，我才放下相機。

想到在課堂上時常提醒學生，切忌拍了一大堆再來選，應該選好距離、角度，等決定性的瞬間出現時再按快門，而此刻自己犯得正是同樣的毛病。可見，使用工具必須適應表現題材，這雖非大問題，卻也是許多事情無法做好的關鍵。工具雖能影響表現效果，卻絕不能讓它左右創作態度。

思緒又回到了眼前的場景。父女倆正靠著樹幹伸腿拉筋。爸爸慈愛地調整女兒的肩膀與手臂，告訴她一些要領。孩子當然無法立即掌握，可是卻認真地體會爸爸的每句話，用心看他的每個動作細節，比劃得一次比一次進步。這麼聰穎的孩子，若是能持之以恆，爸爸的本領遲早會變成她的，還很可能青出於藍。老實說，我看了真是心生羨慕，因為這正是理想的傳承。

在大學教了近三十年書，接觸了好幾代學子，讓我特別能感受到，學生一屆屆的變化真是太大了！攝影器材的自動化，完全改變了學生的創作態度。就拿暗房課來說吧，以前無論是底片沖洗、照片放大等手藝，都被認為是這門課的技術養成，學生幾乎是抱著敬畏的心情來學習其中的奧妙。在拍攝現場更是戰戰兢兢、全神貫注。

數位相機普及後，孩子們往往借重電腦的後製作處理，個個以為熟悉幾個軟體便能

天馬行空地創作，根本不用心注目拍攝對象，也不認真體會其中的內涵，把所有看到的東西都當成了應用材料，孰不知，攝影最重要的就是觀察。

現在的孩子普遍缺少觀察熱情，往往太過在意自己而無視於外界的存在，久而久之便失去了觀察能力。他們以為，進藝術學校也只是學 know-how，彷彿有了 know-how 便能創作。然而，創作是生命的體驗與表達，沒有任何標準程式，每個人的成長經驗不同，與周遭人事物的因緣也不同，只有用心觀察、體會，才能找到自己在時代、社會中的位置，表現的東西也自然具有時代感、社會性。

在華僑城的時間雖短，拍的照片也不多，但我的確對這對習武父女觀察良久，也體會了不少。

攝影工作坊第一班學生

提筆寫此文，從杭州回到家中還不足十六小時。在大陸開攝影工作坊，決定雖然大膽，緣起卻是細微的。一位大陸學生於微博上問我在哪所大學教書，他要來台北報考，跟我學攝影。我請他打消此念，說自己快退休了，他考進來也不一定修得到我的課，而哪天機緣到了，我說不定會在大陸開回工作坊。誰知這項公開回答反應熱烈，大陸的東、南、西、北，甚至新疆、西藏都有人問我何時去開課，杭州《都市快報》的攝影部主任傅擁軍且立即要求我將首站設在杭州。原以為理想歸理想，要落實沒那麼快，報名、教學場地、學員住宿都是事兒，還必須有專業暗房設備。

沒想到我竟然如此有福，八月在雲南大理國際攝影節與傅擁軍及四川縱目攝影雙年展策展人何明相聚，兩人十分投緣，竟決定聯袂操辦所有細節，我只要專心教書就可以了。興奮、感動之餘，我親手寫下招生公告：

一、拍照四十多年，攝影從我的工作與興趣，已漸漸轉為理想與信仰。常年來透過拍照體悟人生，攝影對我不只是藝術表現，也是人格養成。我在刊物寫專欄、出書、辦展覽、創

工作室，我獨力辦出版社、雜誌社，在大學教書，希望傳播我深信的一些價值觀，並把自行摸索、體悟的攝影技術，用最有效的方式提供給更多人參考，以免許多人長年摸索，依舊在錯誤的領域內打轉。我今年已六十四歲，還有多少時間、體力與精神能夠傳播我的所學？

我一切理念、技術的養成，都是在傳統攝影的範疇內，要掌握任何技巧，都必須經過多次失敗才能獲得要領。電腦及數位相機普及後，技術門檻變得非常容易跨過，但大家也開始不尊重一些東西了。攝影藝術裡珍貴的人文精神開始稀薄。有感於此，我決定暫停在台北藝術大學已持續二十五年的教職，來大陸開班授徒，將攝影倫理、暗房手藝盡我所能地傳承下去。這是我的心願。

攝影是要扎扎實實地下工夫，我不希望將時間浪費在只想學些竅門的學生身上。初學者不宜來上我的課，必須已有些基礎。我會透過學員作品，找出他們的優、缺點，讓他們專注所長、克服所短。

為達最佳教學效果，我希望是私塾式的小班制，並且親自挑學生。學生作品將會是教材示範的一部分。我要親自看到他們如何在現場觀察、切入，並在暗房教導大家，如何將底片感光到的影像做最有力的呈現。眾所皆知，底片只是樂譜，放大才是演奏。如何詮釋攝影藝術的深度，彰顯內涵，暗房作業是非常重要的。在安全燈的紅光下，學員可以看到我四十年來累積的手藝。手藝只能以手傳手，別無他法。

我希望更多人有機會學習，因此會在各有緣城市巡迴開課，一城一班連續一週。大家就近上課，不必從全國各地湧至一處，避免不必要的精神、體力與開銷浪費。我希望提供獎學金，給有潛力但經濟能力不足的學員。我希望藉開班播種，代代相傳，把傳統的好帶入未來。

杭州的快門攝影藝廊暗房設備專業又齊全，工作坊得以儘早展開。我從報名本站的六十幾位學員中選出十位，開課當天才知道，有的學員是遠從山東、山西來的，且年齡從五、六年級到七、八年級的都有，加上我這個四年級的老師，還真是老中青少共聚一堂。

大概是物以類聚吧，學員們個個氣質相似、理念相同，且彼此惺惺相惜、互相幫助，真是令我感動，覺得自己彷彿是個媒介，促使他們於茫茫人海中相聚，再將所學帶回廣為傳播。學員徐高航收藏了幾十種我的攝影集及著作，不但在上課期間將它們搬來分享，還在結業那天將我創辦的《攝影家》雜誌大陸版合集分送每位同學。歡呼、感激聲不斷，我也將那動人的一刻捕捉了下來。

學員們與我心意相通、默契十足，就連推舉的獎學金得主都是同一位。他們是我在大陸播下的第一批種子，對我意義重大，且讓我對往後一季三城的攝影教學十分樂觀，有如看到了一個深遠、可期待的願景。

快門攝影藝廊，杭州　二〇一三年十月

在三影堂一週

每回到北京草場地的三影堂攝影藝術中心都是來去匆匆，今年十一月下旬因攝影工作坊開班，足足在那兒待了一星期。都說北京霧霾重、空氣糟，沒想到從抵達到離開，天天都是陽光燦爛，晚上還看得見星空。連續一週，每天上課七小時。早上八點半踏著草地、看著在牆洞飛進飛出的小鳥去教室；下午兩點經過書店前曬太陽的小夥子們進暗房；傍晚六點半在學員的笑語聲中摸黑離去。課程結束後竟有點依依不捨，彷如暫別老友。

三影堂創立於二〇〇七年，開幕那天，我受邀做了一場「攝影家」雜誌的全部篇幅用來介紹「中國新攝影」，講座，因為一九九八年十二月我將第四十一期雜誌與中國新攝影」，把幾位對影像探險無比好奇的年輕人推薦給國際，三影堂的創辦人榮榮正是其中之一。

一九九八年初，我與內人在大陸辦事，日籍的石川郁女士帶了一份北京的地下攝影刊物去台北辦公室找我。幾天後在北京見到面，她給我看了三期《新攝影 NEW PHOTO》雜誌，說那是兩位年輕人辦的，沒錢印刷，無法申請到出版許可，因此只能用高品質影

印，每期製作三十本送給國外畫廊、雜誌編輯。雜誌的開本為三十公分乘以四十二公分，每期連封面加起來有五十頁，介紹四到七位攝影家的作品，作者重複，可見是份圈子極小的同仁刊物。第一期第一頁熱血澎湃、洋洋灑灑地寫著「關於新攝影」的發刊詞；第二頁只有幾個大字——「獻給理想主義的朋友們」。接著翻下去，影像大大出乎預料，與我之前所了解的中國攝影截然不同。大陸社會的劇烈變化，顯然也影響了攝影創作的方向。

隔天我就跟劉錚、榮榮見了面；兩人的第一句話便是：「沒想到您這麼老了，我們對您的印象一直停留在《當代攝影大師——二十位人性見證者》上的作者照片，還以為您跟我們年紀差不多！」當時他們都三十歲不到，工作機會不多，沒有固定收入，敢扛起辦雜誌這樣艱辛的擔子，足見對攝影懷抱的勇氣與熱情非比一般。

雜誌介紹的作者水平不齊，我很清楚，有些人會終身以攝影為職志，有些人則可能很快就會放棄相機，但狂熱文藝青年最需要的就是適時的鼓勵。我想大膽一點，在我的雜誌上關一期專輯介紹他們，告訴他們等第四期出版後，再看看有沒有這個可能性。他們需要的是堅持，我需要的是冷靜。八個月後，《攝影家》推出了那本專號。如今，除了榮榮、劉錚，邱志杰、王勁松、洪磊等人也都是響噹噹的人物了。

三影堂的建築設計好極了，榮榮說，他本來只想蓋一個小小的，可是艾未未表示，

北京三影堂　二〇一三年十二月

既然地這麼大，何不一次到位，以免將來為擴建工程傷腦筋。這個建議成了一個祝福，

榮榮與妻子映里將偌大的空間充分利用，除了辦展覽、出版、教學，還與友人合作引進

了三季世界著名的攝影節「阿爾勒在北京」，每屆的三影堂新人獎也成了攝影界盛事。

劉錚與榮榮都步入了中年，如今依然守在攝影的崗位上。年過六旬的我，現在最想

做的就是在拍照、論著、出版、教育方面的經驗傳承，這也是為什麼我在大陸設立工作

坊的原因。大陸攝影蓬勃發展，卻也給人失衡之感，觀念、藝術性表現被許多獎項偏愛，

紀實攝影愈來愈受冷落。傳統攝影的人文精神迅速流逝，暗房手藝也快消失了。可慰

的是，雖然才在杭州、北京開了兩班，效果卻十分顯著。學員們來自各行各業各個角落，

能共聚一堂，學習用溫暖的視角看世界，可見與我緣分不淺。上課雖累，他們的求知若

渴卻讓我格外來勁，深覺自己何其有幸，能透過他們將自己對攝影堅定不移的信念傳播

開來。

離開北京的那天，我和榮榮在劉錚家共度了大半天。傍晚兩人送我和內人到機場，

北風颼颼，大家擁抱道別，依然能深深感受到彼此的體溫。

顯影盤中的「呼愁」

攝影四十年，從第一天拿相機開始，直到今天我都自己沖洗每一卷底片，放大每一張影像。在我們那個年頭，若是不做暗房，還真不好意思說自己是攝影師。眼力、腦力與手藝是連在一塊兒的，每幅作品的完成都需要等待，在整個過程當中，許多不可預測的因素在在考驗著拍照人。

就算在現場及時拿出看家本領，萬無一失地捕捉到了千載難逢的瞬間，在暗房作業的工序上出了差錯，也會讓心血毀於一時。就算沖片的藥水比例、溫度與搖晃時間、速度都正確，也有可能因為擦乾底片時，海綿夾著一丁點雜質而劃傷整條藥膜。

底片沖洗完美，放照片又是一個關卡。一切細節要從負片變成正相，反差不對、曝光時間不足或過度都會讓影像力量大打折扣。放出來的照片空間感沒了，光線魅力消失了，人物精神渙散了，物件的質感與重量模糊了，剩下的就只是虛有其表的紀錄。紀錄只不過是攝影的基本功能，最難的就是捕捉萬物的靈性，就像古早人說的「攝魂」。

攝影工作坊開辦之後，我進暗房的時間比以前更多，不只每個月在內地上課，平時

在台北家中也是沒事就泡上一天。起初心境是如曾子三省吾身時所說的「傳不習乎」，但專注於工作，方向就會愈來愈明朗，乾脆把從沒放大過的那許多底片找出來，其中絕大部份都是我辦《攝影家》雜誌時，在世界各國捕捉的景象。

這些底片沖好後，只壓成樣片，影像小小的，必須眼睛貼著八倍放大鏡、鼻尖幾乎觸到相紙才能瞧出大概。每卷三十六格的影像裡，雖然也用紅筆打勾、畫框，但隨即便歸了檔，十幾二十年未見天日。

辭去台北藝術大學教職後，我積極物色工作室，幸運地在北投找到適當場所。幾位年輕藝術家承租了一個空置紡織工廠的整層空間同好，各人依需要自行隔間。其中有畫畫的、搞雕塑、劇場、茶道、多媒體的；我年紀最大、來得最晚，在群體中加入了攝影。若非兒子建議，我跟這群年輕人是湊不到一塊兒的，但去了才曉得，園區中有好幾位是我教過的北藝大畢業生。

這個「空場藝術園區」是台北繼華山藝術園區、松山菸廠文創園區之後最被看好的藝術家聚落，頗具發展性，其中讓我最欣賞的就是有個夠大的公共展覽空間。大部分藝術家已入駐，而我直到幾天前才開始規劃。最開心的就是，攝影工作坊繼杭州、北京、成都、廣州、濰坊、昆明、西安後，在台北也有了上課場所，而我的文獻室也將設於此處。

廣州站再過兩天就要開課了，出發之前的兩週我都泡在暗房裡，月底回來就要立即為四月十二日的「空場駐園藝術家」聯合開幕儀式做最後衝刺。湊巧的是，我在蘭州穀倉當代影像館的展覽《一個單獨行進的人》也在同一天開幕，一切只有讓兒子打理了。直到數月前我才知道，他默默從事了好幾年的手機攝影，累積的作品質與量已夠格公開展示。

工作坊的一面牆可掛十來幅他的處女作，另外一面就掛我最近放的伊斯坦堡。一邊是彩色數位輸出，一邊是黑白銀鹽相紙，正好代表兩個世代。

放這張照片時，影像在顯影盤內從無到有地浮現，與土耳其國寶攝影家阿拉·古勒（Ara Guler）相處的情景湧上心頭，讓我猛然想起「呼愁」這個詞。奧罕·帕慕克（Orhan Pamuk）在他的名作《伊斯坦堡：一座城市的記憶》中，花了一整個章節講述這個詞，意思是心靈深處的失落感。他強調，「呼愁」不是某個孤獨之人的憂傷，而是數百萬人共有的陰暗情緒。

一九九七年夏天，阿拉·古勒帶我去伊斯坦堡歷史最悠久的咖啡屋探望年近百歲的咖啡館主人。牆上掛著琳琅滿目的老照片，說它是土耳其的現代史圖錄也不誇張。阿拉·古勒拍著垂垂老去的傳奇人物，我則將相機鏡頭對準了他。記得那飄著咖啡香的古老空間籠罩著層層傷感，在凝視顯影盤的那一刻，我終於明白，那就是「呼愁」。

顯影盤中的伊斯坦堡影像 二〇一四年三月

又一次空間遊戲

曾經有人問我，假如我不是攝影師，最想幹的行業是什麼？我回答，不是建築師就是管家。建築師他能理解，但為何是管家呢？其實，對我來說，這兩者有相通之處，管家要能把家管理好，建築師則是得搞出舒適、美觀又好用的空間。建築師若能從管家的角度出發，一定會設計出更棒的作品，因為沒人比他們更清楚哪裡該高、該低，哪裡該寬、該窄，所有大小設備、器具、家具該放哪裡。

我愛做家事，每天拿著掃把、抹布收拾整理，特別能體會什麼叫做與空間對話。我參觀過一些建築名家設計的私人住宅、公共空間，那些他們在電腦屏幕上就抽象的點線面所建構的理想空間，看起來、拍攝起來都棒透了，可在裡面多待一會兒就會渾身不對勁。

我很喜歡的一位建築師，墨西哥籍的路易斯‧巴拉岡（Luis Barragán，一九○二─一九八八）最近開始成為熱門討論對象，但從前卻沒幾位建築系的老師、學生知道他。

三十多年前我就開始關注此人，那時沒網站，手上除了一九七六年紐約現代美術館替他辦展覽出的小冊子，沒其他資料。為了想多了解他一點，我逢專業人員便請教，但

就連一位台灣非常重要的建築領域前輩也沒聽過他。也因為如此，當年去瓜達拉哈拉（Guadalajara）大學展覽時，還特地請朋友帶我到他設計的幾座民宅去參觀。瓜達拉哈拉正是大師的家鄉。

會那麼早就被他吸引，是因為他的作品與我所景仰的大師們，如路易斯·康（Louis Kahn）、科比意（Le Corbusier）、法蘭克·萊特（Frank Wright）等人截然不同。他不追求他們那個年代盛行的現代主義風格，反把墨西哥本土特色發揮到極致，以當地特有的植物、水景與單純的幾何線條結合成超現實主義的個人風格。濃烈的色彩塗滿又高又長的牆面，成為整個空間的主體，每道牆都充滿了感情，本身就是存在的焦點，而不僅是空間割裂物。一開始找巴拉岡設計的人並不多，於是，他便設計自己的家，住一陣子後賣給喜愛的人，然後再重新去設計一個新家。換句話說，他的出發點就是要去設計一個自己會愛、會想住的家，這樣的房子，別人當然也會愛、也會想住。這一點讓我特別欣賞。

辦出版社、雜誌社十來年，我累積了一大堆的書籍、資料，其中包括與全球攝影家的通信，還有自己幾十個攝影主題的底片檔案、原作以及畫冊。雜誌停辦之後，找空間存放這些寶貴史料成了非常重要的事。為了擁有理想的儲藏空間，我把東西從新店家附近的公寓搬到三峽，又在三峽把大倉庫換成小的，最近又搬來了北投。

攝影工作坊台北站　二〇一四年五月

搬倉庫是會累死人的，很多人無法理解，我幹嘛在三年之間搬了四次，等於是在大台北繞了一圈。其實，我還真樂此不疲，每個地方的大小、條件都不同，等於是又憑空產生一個新的空間構想。這既是遊戲又是作品，更是我工作的地方。說實在，哪天我還真想好好就這些實作心得談談我的設計理念。

新的地方位於台北市北投區一間閒置已久的紡織廠房，二十多位年輕藝術家將一整層樓合租下來，成立了空場藝術聚落，有機會成為繼華山、松山菸廠等文創園區後的小型藝術園地。我本來只是找倉庫，租下來後卻發現空間發展性很大，不但可以存放、陳列資料，還可教學、設暗房，變成攝影工作坊繼杭州、北京、成都、廣州、濰坊的台北站。

除此之外，還可規劃出一個像樣的展覽場所，提供給攝影新人發表處女作。

這是我的又一次空間遊戲，地方雖不大，卻可多功能利用，設計起來特別有趣。累是累了點，但眼看著構想從無到有現形，真是莫大的滿足。至於往後這兒所能發揮的每一項作用，對我來說，就會像是附加的紅利。

自我祝福的同時，不免感到，一路走來，總有機會做自己想做的事、愛做的事，怎能不感恩？

讀 人 讀 景

光遷 006

|---|---|
| 文字・攝影 | 阮義忠 |
| 整體美術設計 | 洪于凱 |
| 責任編輯 | 魏于婷 |

國家圖書館出版品預行編目(CIP)資料

讀人讀景 /
阮義忠 文字・攝影
—初版— 臺北市 : 有鹿文化, 2017.02
面 ; 公分—（光遷 ; 6）
ISBN 978-986-94168-3-2（平裝）
950.7　　　　　105025115

董事長	林明燕
副董事長	林良珀
藝術總監	黃寶萍
執行顧問	謝恩仁
總經理兼總編輯	許悔之
副總編輯	林煜幃
經理	李曙辛
美術編輯	吳佳璘
執行編輯	施彥如
企劃編輯	魏于婷
策略顧問	黃惠美・郭旭原・郭思敏・郭孟君
顧問	林子敬・詹德茂・謝恩仁・林志隆
法律顧問	國際通商法律事務所／邵瓊慧律師
出版	有鹿文化事業有限公司
地址	台北市大安區濟南路三段28號7樓
電話	02-2772-7788
傳真	02-2711-2333
網址	www.uniqueroute.com
電子信箱	service@uniqueroute.com
製版印刷	鴻霖印刷傳媒股份有限公司
總經銷	紅螞蟻圖書有限公司
地址	台北市內湖區舊宗路二段121巷19號
電話	02-2795-3656
傳真	02-2795-4100
網址	www.e-redant.com

初版：2017年2月
ISBN：978-986-94168-3-2
定價：360元